POCKET
Visual Encyclopedia

Egypt
Ägyptische Kunst
Art de l'Égypte
Egyptische kunst

SCALA

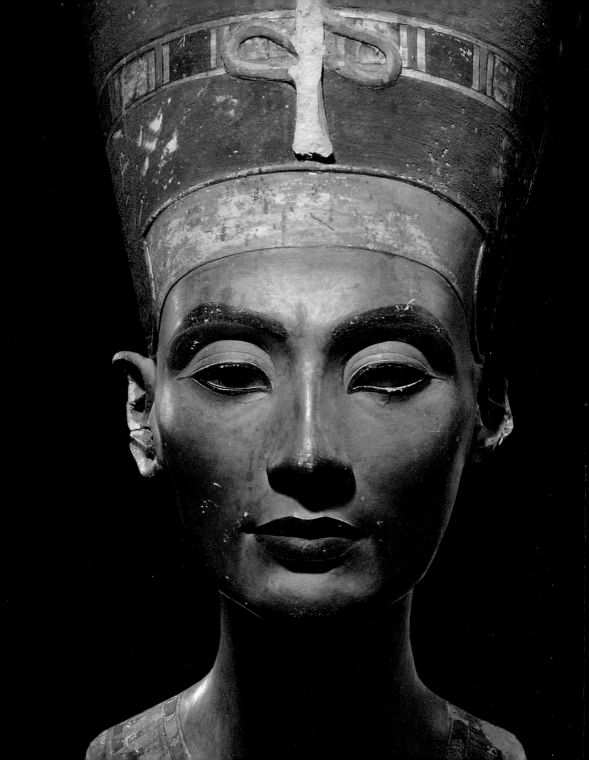

Contents

Inhalt

Index

Inhoudsopgave

Introduction

No civilization of the past has left such imposing and fascinating vestiges as that of Egypt, and yet so little trace of the "human."

In ancient Egypt art was not an expression of the human world. It was a living and active representation of the act of creation.

The extreme and forceful nature of the Nile Valley, where the fertile plain runs without a break into the desert, where the annual flooding erases the landscape in a relentless cycle as it brings new life, has shaped Egyptian art. It is in the first place a direct emanation of the divine, and as such proposes the order established by the gods with mathematical rigor and in strictly codified canons. Religion was everything and everything was religion in ancient Egypt. Art had no aesthetic value in this world: art was a symbol of nature; it had to capture its essence rather than imitate it, and left no freedom or independence of expression to the individual.

The works that adorn temples, palaces and tombs always have a magical function: they are intended to protect. Thus they are not an imitation of nature. On the contrary, they are a creation in their own right; they are alive and potent.

The magical and religious conception that inspired these artist-creators can still be perceived today, even when their works have been transported to lands faraway from the blazing sun of the African desert. Even inside the showcases of museums they still speak of a natural world inhabited by human beings but which has been created by a divinity that pervades it through and through. A world where humanity and its art represent the pinnacle of divine creation.

Einleitung

Keine Zivilisation der Vergangenheit hat so viele imposante, faszinierende und zugleich so "unmenschliche" Zeugnisse hinterlassen, wie die ägyptische.

Im alten Ägypten war die Kunst nicht ein Ausdruck des Menschen, sondern eine lebende und aktive Darstellung der Schöpfung.

Im Tal des Nils, wo das fruchtbare Flachland regelmäßig zur Wüste wird, verschlucken Überschwemmungen in einem gnadenlosen Kreislauf die Landschaft, um ihr dann, ohne Hoffnung auf Beständigkeit, neues Leben zu schenken. Diese extreme, mächtige und die ägyptische Kunst bestimmende Natur ist die direkte Emanation der Gottheit. Demzufolge stellt sie mit mathematischer Genauigkeit und nach strikten kodifizierten Regeln, die Ordnung der Götter dar. Die Religion im alten Ägypten ist alles und alles ist Religion. In dieser Welt hat die Kunst keinen ästhetischen Wert: die Kunst ist ein Symbol der Natur, dessen Essenz nicht imitiert, sondern verstanden werden muss, jedoch ohne Freiheiten und Autonomie für den Einzelnen.

Die Werke schmücken Tempel, Paläste und Gräber und haben immer magische Funktionen: die der Beeinflussung und die des Schutzes. So sind sie keine Nachahmung der Natur, sondern ihrerseits eine greifbare und mächtige Schöpfung.

Die Magie und die religiöse Konzeption dieser Künstler-Schöpfer kann man heute noch in den Werken spüren, die in Länder fernab der sengenden Sonne von Afrikas Wüste gebracht wurden. Auch in den Vitrinen der Museen geben sie den Eindruck einer Natur, die vom Menschen gelebt, aber von der Gottheit erschaffen wird. Eine Welt, wo der Mensch und seine Kunst die höchste Stufe der göttlichen Kreation repräsentieren.

Introduction

Aucune civilisation passée n'a laissé de témoignages aussi imposants et fascinants, et en même temps aussi peu « humains », que la civilisation égyptienne.

Dans l'ancienne Égypte, l'art ne constitue pas un mode d'expression de l'homme, mais une représentation vivante de la création.

Dans la vallée du Nil où la plaine fertile succède sans transition au désert, où la crue du fleuve efface périodiquement et implacablement le paysage avant de lui donner une nouvelle vie, c'est la nature extrême du lieu qui anime l'art égyptien. Émanation directe de la divinité, la nature, avec une rigueur mathématique et selon des canons strictement codifiés, offre aux regards l'ordre établi par les dieux.

La religion est tout, et tout est religion dans l'ancienne Égypte. Dans ce monde-là, l'art n'a pas de valeur esthétique, il est le symbole de la nature dont il doit capter l'essence sans l'imiter, sans concéder à quiconque ni liberté ni autonomie.

Les œuvres qui ornent les temples, les palais, les sépultures ont toujours une fonction magique et jouent un rôle protecteur. Vivantes et puissantes, ce ne sont pas cependant des imitations de la nature, mais au contraire des créations.

La magie et l'inspiration religieuse de leurs artistes créateurs se perçoivent aujourd'hui encore, même quand ces œuvres sont transportées loin du soleil aveuglant du désert africain. Et même dans les écrins des musées, elles évoquent un monde où l'homme vit, mais qui est entièrement créé et animé par le divin. Un monde où l'homme et son art représentent l'apogée de la création divine.

Introductie

Geen enkele oude beschaving heeft zulke indrukwekkende, fascinerende en tegelijkertijd zo weinig "menselijke" getuigenissen nagelaten als de Egyptische beschaving.

In het oude Egypte is kunst niet de expressie van de mens, maar een levendige en werkzame verbeelding van de schepping.

De extreme en krachtige natuur van de Nijlvallei – waar de vruchtbare laagvlakte zonder oplossende continuïteit wordt afgewisseld door de woestijn en waar in een onverzoenlijke cyclus de overstroming het landschap uitwist om nieuw leven te laten ontstaan – geeft vorm aan de Egyptische kunst. De Egyptische kunst is namelijk in de eerste plaats een direct uitvloeisel van het goddelijke en als zodanig manifesteert het goddelijke zich in deze kunst met mathematische strengheid en strikt gecodificeerde canons.

Religie is alles en alles is religie in het oude Egypte. In de Egyptische wereld heeft kunst geen esthetische waarde. Kunst is het symbool van de natuur, waaraan de essentie moet worden ontfutseld zonder haar te imiteren en waarin aan het individu geen vrijheid en autonomie is toegestaan.

De kunstwerken die de tempels, paleizen en graven versieren, hebben altijd een magische functie: ze hebben een bepaalde werking en ze beschermen. Ze zijn dus geen imitatie van de natuur, maar zijn integendeel zelf een schepping, levendig en krachtig.

De magie en religieuze opvatting van deze kunstenaars/scheppers wordt ook nu nog gevoeld. Ook als deze kunstwerken naar buitenlandse musea, ver van de verblindende zon van de Afrikaanse woestijn, worden overgebracht, zien bezoekers in de vitrines de verbeelding van een natuurlijke, menselijke wereld die echter helemaal doordrongen is van het goddelijke waardoor ze is geschapen. Een wereld waarin de mens en zijn kunst het allerhoogste van de goddelijke schepping vertegenwoordigen.

Places not to be missed
Sehenswerte Stätten
Les lieux à découvrir absolument
Bezienswaardigheden

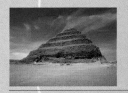

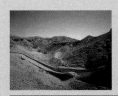

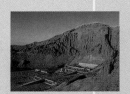

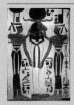

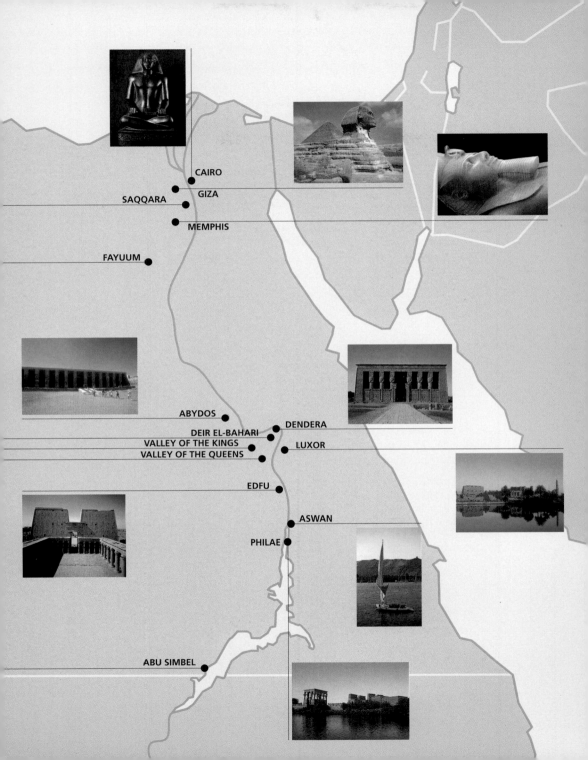

CAIRO

GIZA

SAQQARA

MEMPHIS

FAYUUM

ABYDOS

DEIR EL-BAHARI

VALLEY OF THE KINGS

VALLEY OF THE QUEENS

DENDERA

LUXOR

EDFU

ASWAN

PHILAE

ABU SIMBEL

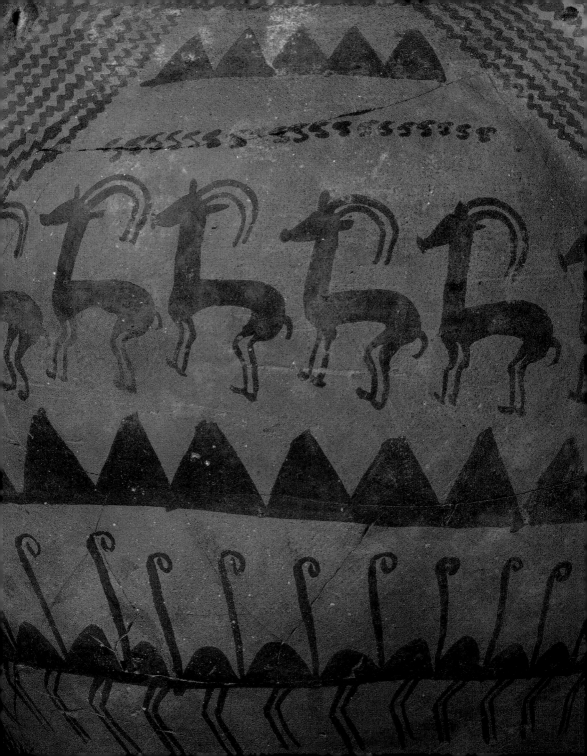

The Prehistoric and Predynastic Periods

The origins of Egyptian society lie in the silence of prehistoric times, as do the roots of its art, which right from the outset displayed technical characteristics and explored iconographic themes that it was to retain until the end. Natural forms and primordial elements would always mold Egyptian art, which from its inception was rich in symbols and personifications of nature, images of animals and plants; clay and stone were the materials used.

Prähistorie und Prädynastik

Gerade in der Dunkelheit der Prähistorie liegen die Wurzeln der ägyptischen Gesellschaft sowie der Ansätze einer Kunst, die sogleich jene technischen Elemente und ikonographischen Themen aufweist, die sie bis zu ihrem Untergang charakterisieren werden. Die Formen der Natur und die primären Elemente werden immer die ägyptische Kunst gestalten, die seit ihrer Entstehung reich ist an Symbolen und personifizierter Natur, an Tieren und Pflanzen; Lehm und Stein sind ihre Materialien.

Préhistoire et période prédynastique

C'est dans le silence anépigraphe de la préhistoire que sont enfouis les racines de la civilisation égyptienne et les fondements d'un art qui offre, dès le départ, des éléments techniques et des thèmes iconographiques qui le caractériseront jusqu'à la fin. Les formes de la nature et les éléments primordiaux marqueront toujours l'art égyptien, riche de symboles et de personnifications naturelles — animales et végétales — dès son apparition.

De prehistorie en de Predynastieke periode

Verzonken in de stilte van de prehistorie liggen de wortels van de Egyptische samenleving en de fundamenten van de Egyptische kunst, waarin zich vanaf het begin de technische elementen en iconografische thema's openbaren die haar tot het einde zullen kenmerken. De Egyptische kunst wordt steeds gemodelleerd door de vormen van de natuur en de primordiale elementen. Vanaf de opkomst is deze kunst rijk aan symbolen en natuurlijke, dierlijke en plantaardige personificaties. Klei en steen zijn het materiaal.

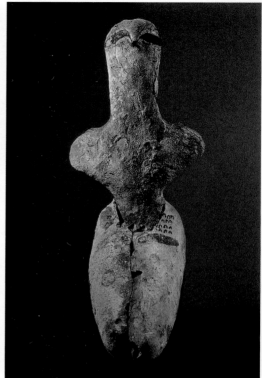

Man's head; clay
Männlicher Kopf; Ton
Tête masculine ; argile
Hoofd van een man; klei
4300-4000 BCE
Egyptian Museum, Cairo

Archaic female figure; clay
Frühzeitliche weibliche Figur; Ton
Figurine féminine ; argile peinte
Archaïsche vrouwenfiguur; klei
Naqada I, 4000-3500 BCE
Fondazione Museo delle Antichità Egizie, Torino

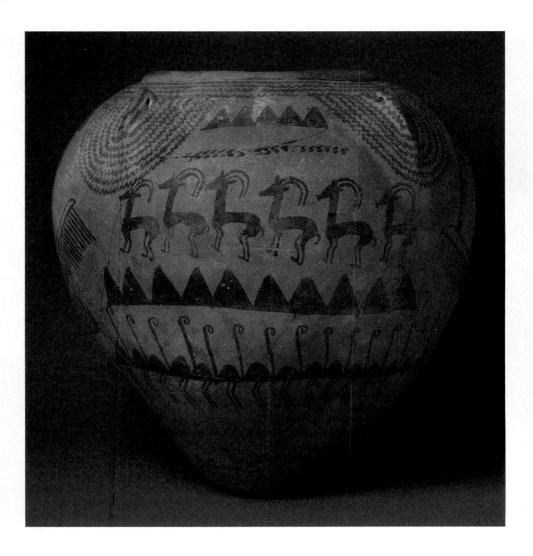

Jar painted with ibexes; painted clay
Großer Krug mit Steinböcken; bemalter Ton
Jarre décorée de bouquetins ; argile peinte
Vaas met afbeelding van steenbokken; beschilderde klei
Naqada II, 3500-3100 BCE
Metropolitan Museum of Art, New York

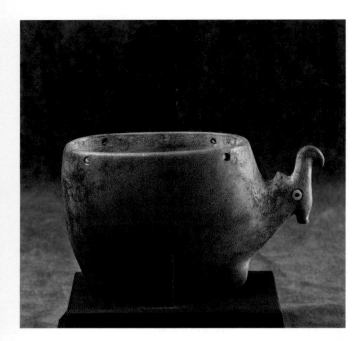

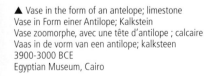

▲ Vase in the form of an antelope; limestone
Vase in Form einer Antilope; Kalkstein
Vase zoomorphe, avec une tête d'antilope ; calcaire
Vaas in de vorm van een antilope; kalksteen
3900-3000 BCE
Egyptian Museum, Cairo

▶ Cosmetic palette in the form of a ram; schist
Schminktafel in Form eines Widders; Schiefer
Palette à fard zoomorphe, en forme de bélier stylisé ; schiste
Schminkpalet in de vorm van een ram, schist
Naqada I-II, 4000-3100 BCE
Ashmolean Museum, Oxford

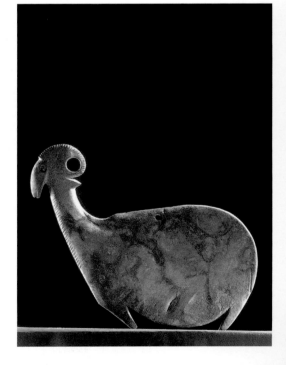

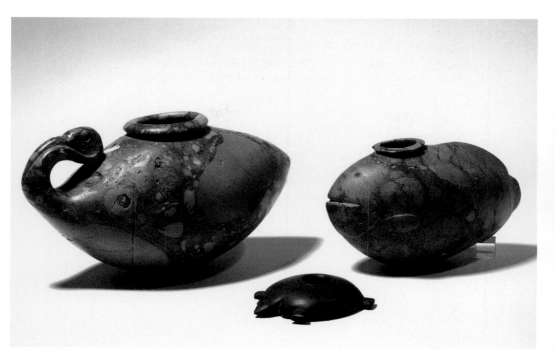

Three stone vases in the form of an ibis, a fish and a turtle; breccia and greywacke
Drei Steinvasen in Form eines Ibis, eines Fisches und einer Schildkröte; Brekzie und Grauwacke
Trois vases zoomorphes en pierre (ibis, poisson et tortue) ; brèche et grauwacke
Drie stenen vaasjes in de vorm van een ibis, vis en schildpad; breccie en grauwak
c. 3000 BCE
Ägyptisches Museum, Staatliche Museen, Berlin

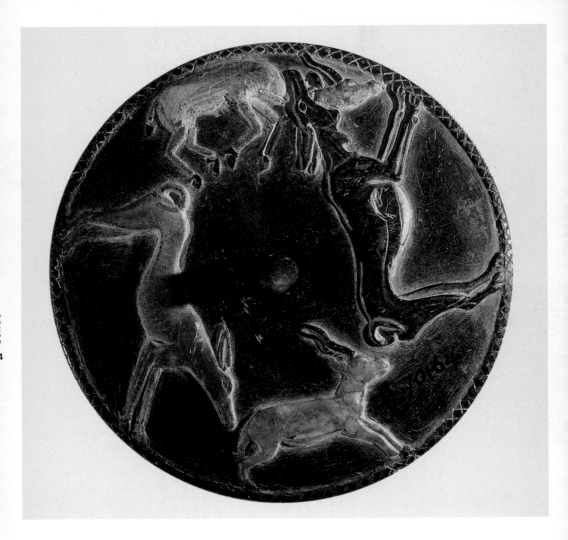

▲ Disk with dogs hunting gazelles; black steatite and alabaster
Diskus mit Hunden, die Gazellen jagen; schwarzer Steatit und Alabaster
Disque décoré de chiens chassant des gazelles ; stéatite noire et albâtre
Discus met honden die op gazellen jagen; zwart steatit (speksteen) en albast
Dynasty I, 3100-2890 BCE
Egyptian Museum, Cairo

▶ Cosmetic palette; schist
Schminkpalette; Schiefer
Palette à fard, célébrant une victoire ; schiste
Schminkpalet; schist
c. 3200 BCE
Musée du Louvre, Paris

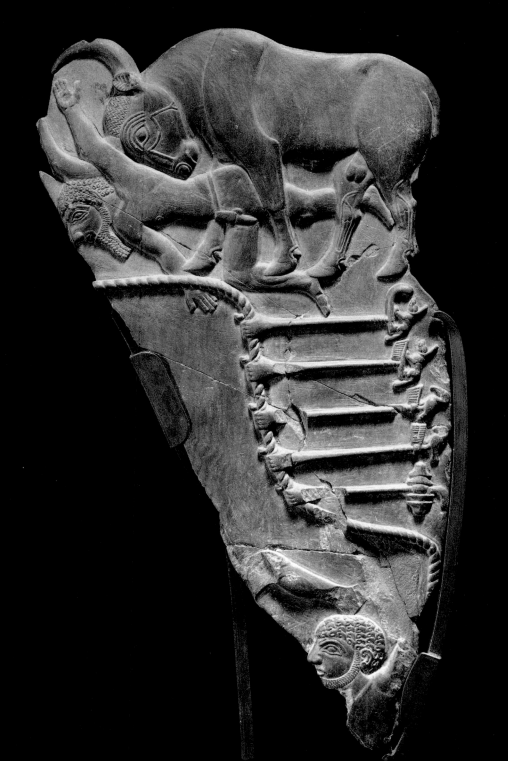

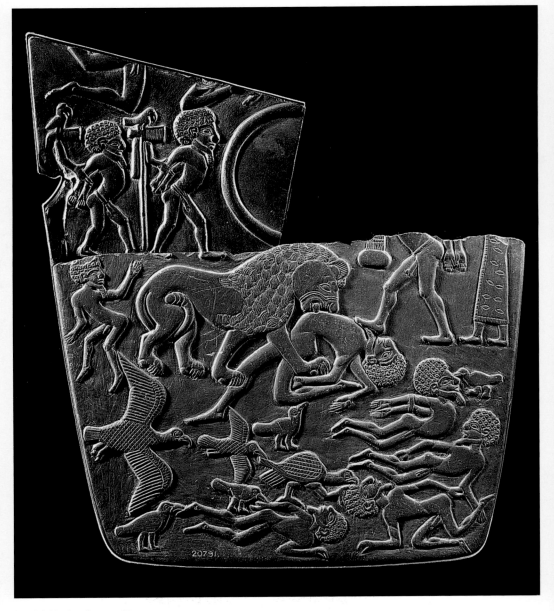

"Battlefield Palette," recto; schist
"Palette des Schlachtfeldes", Vorderseite; Schiefer
Palette dite du « champ de bataille », recto ; schiste
'Het Slagveld Palet', voorzijde; schist
c. 3150 BCE
British Museum, London; (upper fragment) Ashmolean Museum, Oxford

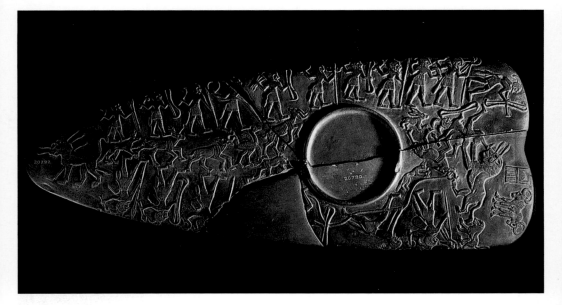

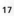

"Hunters Palette"; schist
"Jagd-Palette"; Schiefer
Palette dite « de la chasse » ; schiste
'Palet van de Jacht'; schist
c. 3100 BCE
British Museum, London

"Two Dogs Palette," recto; schist
"Palette der zwei Hunde", Vorderseite; Schiefer
Palette dite « des deux chiens », recto ; schiste
'Palet van de twee honden', voorzijde; schist
c. 3100 BCE
Ashmolean Museum, Oxford

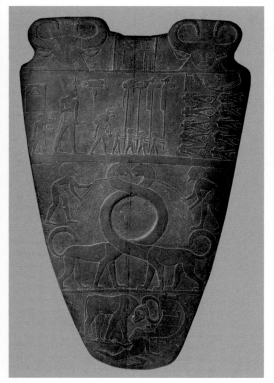

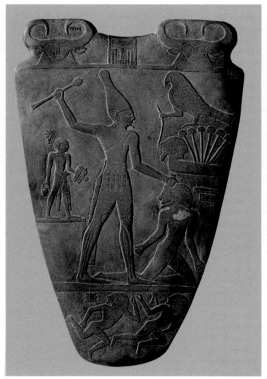

Narmer Palette, recto; schist
Palette des Narmer, Vorderseite; Schiefer
Palette de Narmer, recto ; schiste
Het Narmer-palet, voorzijde; schist
c. 3000 BCE
Egyptian Museum, Cairo

Narmer Palette, verso; schist
Palette des Narmer, Rückseite; Schiefer
Palette de Narmer, verso ; schiste
Het Narmer-palet, achterzijde,; schist
c. 3000 BCE
Egyptian Museum, Cairo

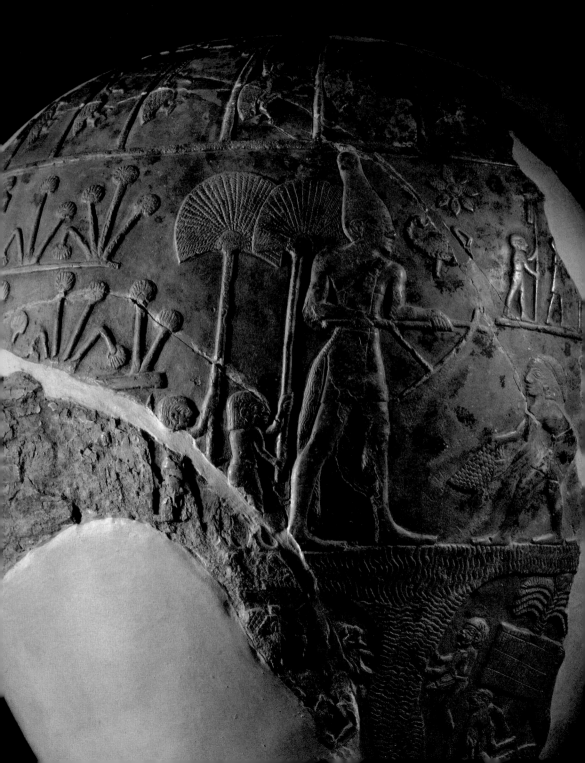

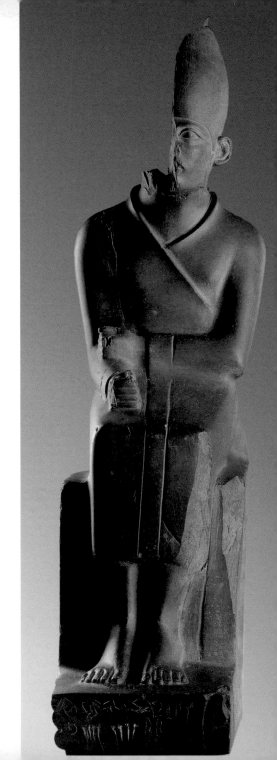

▶ Statue of Khasekhemwy; schist
Statue des Chasechemui; Schiefer
Statue de Khâsékhemouy ; schiste
Beeld van koning Chasechemoey; schist
Dynasty II (Khasekhemwy / Chasechemui / Khâsékhemouy / Chasechemoey,
c. 2686 BCE)
Egyptian Museum, Cairo

◀ Votive mace head of King "Scorpion", detail; limestone
Keulenkopf des Königs "Skorpion", Detail; Kalkstein
Tête de masse d'armes votive du roi Scorpion, détail ; pierre calcaire
Knotskop van koning Schorpioen, detail; kalksteen
c. 3100 BCE
Ashmolean Museum, Oxford

Where to find Egyptian art
Wo ägyptische Kunst zu finden ist
Où trouver l'art égyptien
Waar kunt u Egyptische kunst zien

Kimbell Art
Museum

Ashmolean Museum

Metropolitan
Museum of Art

Egyptian Museum

Luxor Museum

NEW YORK

FORT WORTH

CAIRO

LUXOR

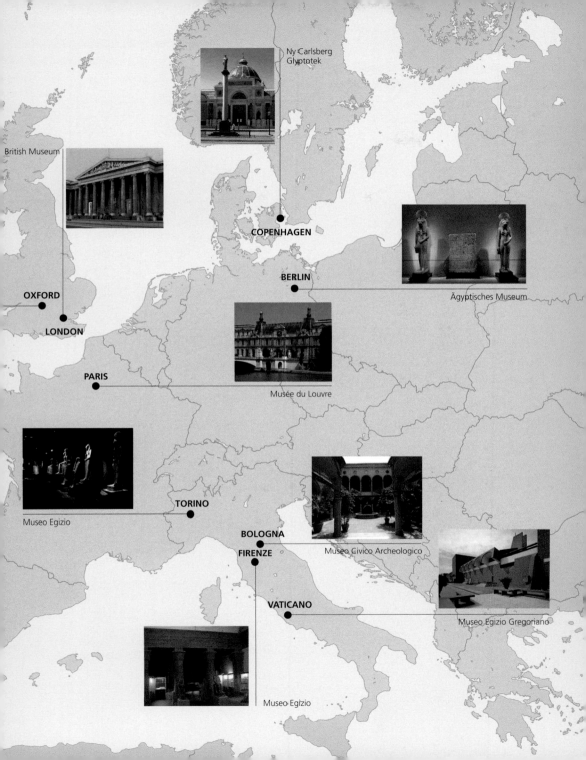

Ny Carlsberg
Glyptotek

British Museum

COPENHAGEN

BERLIN

Ägyptisches Museum

OXFORD

LONDON

PARIS

Musée du Louvre

TORINO

Museo Egizio

BOLOGNA

FIRENZE

Museo Civico Archeologico

VATICANO

Museo Egizio Gregoriano

Museo Egizio

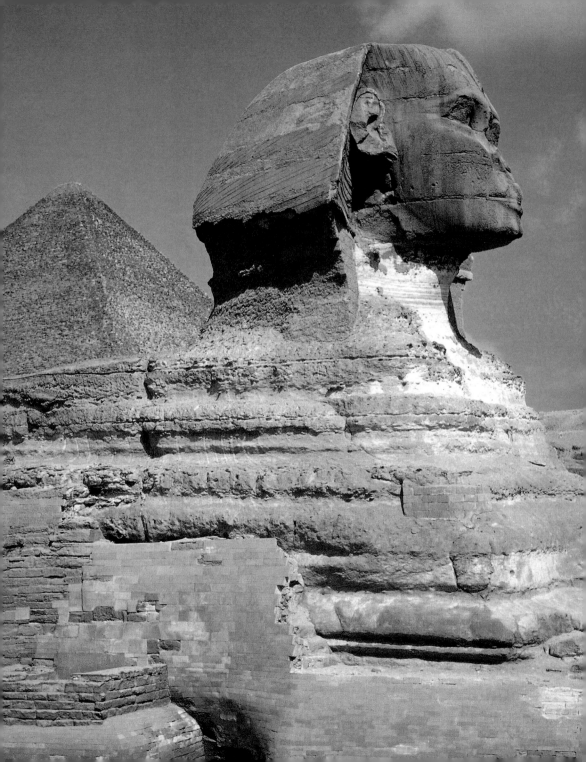

The Old Kingdom

Immobile and immutable.
In the period of the Old Kingdom, the
Egyptians conceived art as a perfect
expression of creation: a balancing of
opposites. It was at this time
that the symbolism typical of all
Egyptian art reached the height
of its splendor. The art of the Old
Kingdom, of which the statue of
Khafre is one of the peaks, constitutes
the most profound and inscrutable
representation of the Egyptian
cosmogony and for this reason will
always remain the most fascinating.

Das Alte Reich

Unbeweglich und unwandelbar. In
der Zeit des Alten Reiches verstanden
die Ägypter die Kunst als perfekten
Ausdruck der Schöpfung: ein
Gleichgewicht der Gegensätze. Es
ist gerade in dieser Epoche, dass der
Symbolismus der gesamten ägyptischen
Kunst seinen stärksten Ausdruck findet.
Die Kunst des Alten Reiches, einer ihrer
Höhepunkte ist die Statue des Chephren,
stellt die tiefste und undurchdringlichste
Vorstellung der ägyptischen Kosmogonie
dar und wird daher immer die
faszinierendste bleiben.

Ancien Empire

L'immobilité de l'Inaltérable. Sous
l'Ancien Empire, les Égyptiens ont conçu
l'art comme expression parfaite de la
Création : un équilibre héraclitéen de
tensions opposées. C'est à cette époque
que le symbolisme propre à tout l'art de
l'Égypte atteint son expression la plus
haute. L'art de l'Ancien Empire — dont
la statue de Khephren constitue l'un des
sommets — est la représentation la plus
profonde et la plus impénétrable de la
cosmogonie égyptienne — ce qui en fait
une source de fascination éternelle.

Het Oude Rijk

Onbeweeglijk en onveranderlijk. De
Egyptenaren in de periode van het
Oude Rijk beschouwen kunst als een
perfecte uitdrukking van de schepping:
een evenwicht van tegenstellingen. In
dit tijdperk bereikt het symbolisme,
dat eigen is aan alle Egyptische kunst,
zijn hoogste expressievorm. De kunst
van het Oude Rijk – met als een van de
hoogtepunten het beeld van Khephren
– vormt de diepgaandste en meest
ondoordringbare verbeelding van de
Egyptische kosmogonie en zal daarom
altijd blijven fascineren.

2

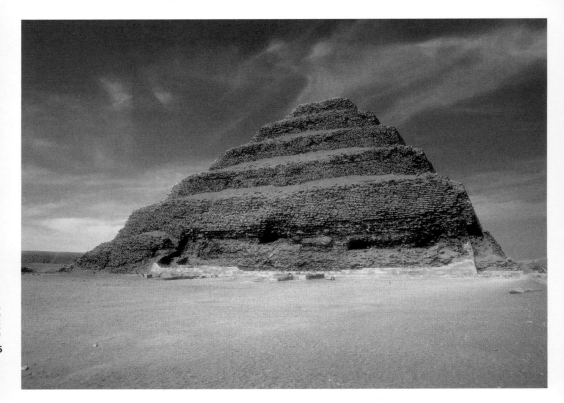

▲ **Saqqara**
Step pyramid of Djoser
Die Stufenpyramide des Djoser
Pyramide à degrés de Djoser
Trappenpiramide van Djoser
Dynasty III (Djoser, 2667-2648 BCE)

▶ **Dahshur**
Bent pyramid of Sneferu
Die Knickpyramide des Snofru
Pyramide rhomboïdale de Snéfrou
Knikpiramide van Snofroe
Dynasty IV (Sneferu / Snofru / Snéfrou / Snofroe, 2613-2589 BCE)

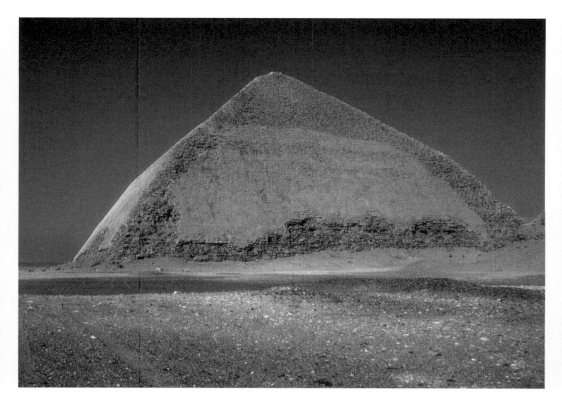

▌ *Few civilizations have been more directly conditioned by their natural environment: Egypt is the land of the Nile and the sun. To these sovereign absolutes, of an implacable regularity, it perhaps owes the preordained order that presides over its art.*

▌ *Nur wenige Kulturen sind von ihrer natürlichen Umwelt direkter beeinflusst worden: Ägypten ist das Land des Nils und der Sonne. Diesen uneingeschränkten Herrschern und ihrem stetigen Kreislauf verdankt es vermutlich die vorherbestimmte Ordnung, die seine Kunst regelt.*

▌ *Peu de civilisations ont été plus directement conditionnées par leur milieu naturel : l'Égypte est le pays du Nil et du soleil. C'est à ces impératifs absolus, d'une régularité implacable, qu'il doit sans doute l'ordre prédéterminé qui préside à son art.*

▌ *Weinig beschavingen zijn zo direct door hun natuurlijke omgeving geconditioneerd geweest: Egypte is het land van de Nijl en de zon. Aan deze absolute vorsten, met een onverzoenlijke regulariteit, dankt deze beschaving misschien de vooraf bepaalde orde die domineert in zijn kunst.*

Jean Leclant

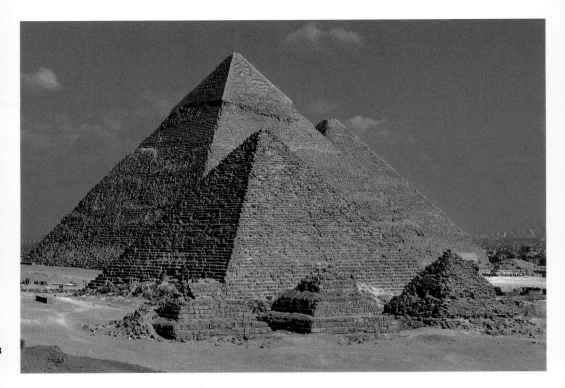

▲ **Giza**
Pyramids of Khufu, Khafre and Menkaure with the three satellite pyramids
Die Pyramiden Cheops, Chephrens und Mykerinos mit den drei Neben-Pyramiden
Pyramides de Khéops, Khéfren et Mykérinos (avec ses trois pyramides satellites)
Piramide van Cheops, Khephren en Mykerinos met de drie satellietpiramiden
Dynasty IV, 2613-2494 BCE

▶ **Giza**
The Sphinx
Die Sphinx
Le Sphinx
De Sfinx
Dynasty IV (Khafre / Chephren / Khéfren / Khephren,

▌ *And there are good grounds for supposing that the Egyptians intended to compare the nature of the universe to the most beautiful of triangles.*
▌ *Es bestehen gute Gründe anzunehmen, dass die Ägypter die Natur des Universums mit dem Schönsten aller Dreiecke veranschaulichen wollten.*
▌ *Il paraît probable que les Égyptiens ont représenté visuellement la nature de l'univers par le plus beau des triangles.*
▌ *Er zijn goede gronden om aan te nemen dat de Egyptenaren de natuur van het universum wilden vergelijken met de driehoek, de mooiste figuur van allemaal.*

Plutarch

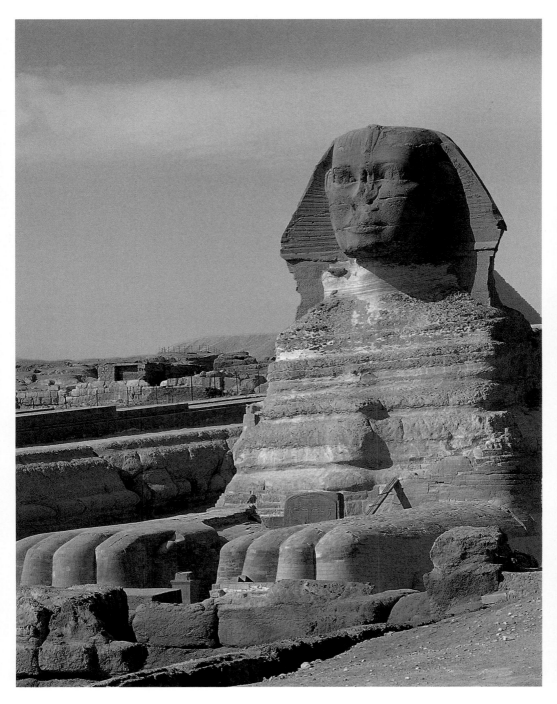

The Giza Plateau

To build their imposing pyramids, the pharaohs of the 4th Dynasty chose the plateau of Giza, situated a few miles to the north of the city of Memphis. In fact the difficulties encountered during the erection of the pyramids at Dahshur had persuaded the constructors to look for a site where more solid foundations could be laid than was possible in sand. And the Giza Plateau, consisting of an enormous bed of rock, provided the stability required to support the weight of these immense constructions, and at the same time could be exploited as a source of raw materials. The level attained by the techniques of construction in the Giza complex is distinctly superior to that of all the earlier pyramids: the pyramidal shape was made perfect since the casing, smooth and gleaming under the rays of the sun, concealed the tiers of stone beneath.

The Pyramid of Khufu was originally clad with limestone that had been polished to reflect the rays of the sun.

Khufu's son built a second pyramid on the Giza site. Not much smaller than his father's, it too was faced with limestone, traces of which can still be seen on the summit. In the part adjacent to the valley temple, used as a quarry for the blocks of stone for the pyramid, an enormous statue depicting Khafre with the body of a lion was carved out of the rock: the Sphinx.

Menkaure, sometimes called Mycerinus, was the last ruler to build his tomb on the Giza Plateau. The dimensions of his pyramid are considerably smaller than those of his predecessor, but the complex once stood out for the richness and variety of the materials utilized. Menkaure's premature death prevented completion of the complex.

Die Ebene von Gizeh

Die Pharaonen der IV. Dynastie haben für die Erbauung ihrer imposanten Pyramiden die Hochebene von Gizeh, wenige Kilometer nördlich der Stadt Memphis, gewählt.

Bei der Errichtung der Pyramiden von Dashur waren die Baumeister mit Schwierigkeiten konfrontiert, durch die sie gezwungen waren, Baugrund für tragfähigere Fundamente zu suchen, als es der Wüstensand zuließ. Die Hochebene von Gizeh besteht aus einer riesigen Gesteinsbank, die zum einen über die benötigte Festigkeit verfügt, um die Last dieser enormen Bauwerke zu tragen, und des Weiteren die Möglichkeit bot, die Rohmaterialen vor Ort abzubauen. Der beim Komplex in Gizeh erreichte Grad der Baukunst ist eindeutig über dem aller vorherigen Pyramiden anzusiedeln: Die pyramidale Form wurde durch die in der Sonne glänzende, polierte Ummantelung auf ideale Weise realisiert, da sie die Stufen der darunter verborgenen Steinreihen abdeckte.

Die Cheops-Pyramide war ursprünglich mit einer Schicht aus feinstem, perfekt geschliffenem Kalkstein überzogen, welche die Sonnenstrahlen reflektierte.

Der Sohn des Cheops erbaute eine weitere Pyramide in diesem Areal, die zwar geringfügig kleiner als die seines Vaters, aber ebenso wie diese von einer Kalkschicht bedeckt war, von der an der Spitze noch wenige Reste erhalten sind.

Im unterhalb angrenzenden Tal, wo sich der Steinbruch für die Blöcke der Pyramide befand, hatte man ein riesiges Bildnis des Chephren mit einem Löwenkörper aus dem Fels gehauen: Die Sphinx.

Mynkerinos, eigentlich Menkaure, war der letzte Herrscher, der seine eigene Grabstätte in der Ebene von Gizeh errichten ließ. Seine Pyramide ist gegenüber denen seiner Vorgänger merklich kleiner, aber sie sticht hervor durch den Reichtum und die Vielfalt des verwendeten Materials.

Der frühe Tod des Herrschers verhinderte die Vollendung des baulichen Komplexes.

La plaine de Gizeh

Pour construire leurs imposantes pyramides, les pharaons de la IVe dynastie choisirent le haut-plateau de Gizeh, proche de Memphis. Les difficultés rencontrées lors de l'érection des pyramides de Dahchour avaient poussé les constructeurs à chercher une aire qui offrait la possibilité de créer des fondations plus solides : le haut-plateau de Gizeh, constitué d'une couche rocheuse, garantissait la stabilité nécessaire pour supporter le poids de ces constructions tout en pouvant être exploité comme une carrière riche de matières premières. Le niveau des techniques de construction dans le complexe de Gizeh est supérieur à celui de toutes les pyramides précédentes : la forme pyramidale y devient parfaite d'autant que le revêtement, lisse et splendide sous le soleil, cache les degrés de la pierre sous-jacente.
La pyramide de Chéops était à l'origine recouverte de calcaire fin et parfaitement lisse afin de réfléchir au mieux les rayons du soleil.
Le fils de Chéops éleva une seconde pyramide sur le site de Gizeh. À peine plus petite que celle de son père, elle était également revêtue de calcaire dont elle conserve des traces en hauteur.
Dans une partie attenante au temple, utilisée comme carrière pour les blocs de pierre destinés à la pyramide, une énorme statue représentant Chéphren avec un corps de lion – le Sphinx – fut excavé dans la roche
Mykérinos fut le dernier souverain à construire sa sépulture dans la plaine de Gizeh. Les dimensions de celle-ci sont nettement inférieures à celles de ces prédécesseurs, mais le complexe tranchait par la richesse et la variété des matériaux utilisés. Toutefois, la mort prématurée du souverain empêcha de mener à son terme la réalisation du complexe.

De vlakte van Gizeh

De farao's van de vierde dynastie kozen voor het bouwen van hun imposante piramiden de hoogvlakte van Gizeh op enkele kilometers van de stad Memphis.
De moeilijkheden die tijdens het oprichten van de piramiden van Dasjoer waren ontstaan, waren voor de bouwers reden om een gebied te zoeken dat, in verband met het zand, geschikt was om solidere funderingen te leggen. De hoogvlakte van Gizeh, een enorme rotsbank, zorgde voor de noodzakelijke stabiliteit om het gewicht van deze enorme gebouwen te dragen en bood tevens de mogelijkheid om grondstoffen te winnen. De gebruikte bouwtechnieken in het complex van Gizeh zijn aanmerkelijk geavanceerder dan die van voorgaande piramiden. Er ontstond een perfecte piramidevorm, omdat de bedekking, gepolijst en schitterend in de zon, de trappen verbergt van de onderliggende steenlagen.
De piramide van Cheops was oorspronkelijk bedekt met fijne kalksteen dat perfect was gepolijst om de zonnestralen te reflecteren.
De zoon van Cheops bouwde een tweede piramide op de site van Gizeh. Deze is iets kleiner dan de piramide van zijn vader en ook bedekt met kalksteen, waarvan op de top de sporen nog zichtbaar zijn.
In het aangrenzende deel naast de valleitempel, in gebruik als steengroeve, werd in de rots een enorm beeld uitgehakt dat Khephren met het lichaam van een leeuw voorstelde: de Sfinx.
Mykerinos was de laatste vorst die zijn eigen graf in Gizeh bouwde. De afmetingen van deze piramide zijn kleiner dan die van zijn voorgangers, maar het complex viel op door de rijkdom en gevarieerdheid van de gebruikte materialen. Door de vroegtijdige dood van de vorst kon het complex niet worden afgemaakt.

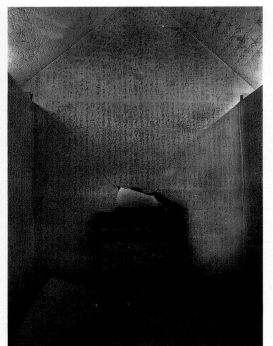 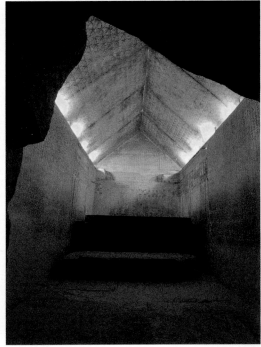

Saqqara
Interior of the pyramid of Unas
Das Innere der Unas-Pyramide
Intérieur de la pyramide d'Ounas
Binnenkant van de piramide van Unas
Dynasty V (Unas / Ounas, 2375-2345 BCE)

Saqqara
Burial chamber of the pyramid of Unas
Grabkammer der Unas-Pyramide
Chambre sépulcrale de la pyramide d'Ounas
Grafkamer van de piramide van Unas
Dynasty V (Unas / Ounas, 2375-2345 BCE)

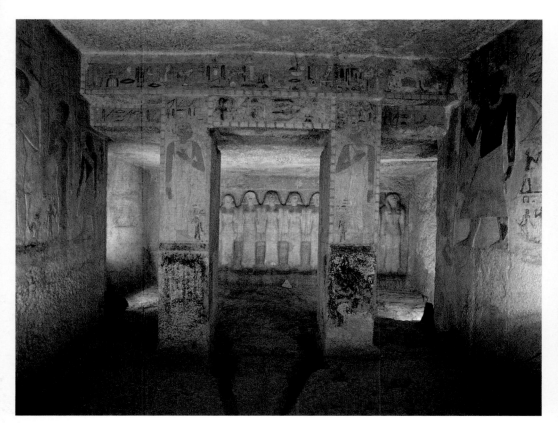

Giza
Interior of the mastaba of Meresankh
Das Innere der Mastaba von Meresanch
Intérieur du mastaba de Méresankh
Binnenkant van de mastaba van Meresankh
Dynasty IV (Khafre / Chephren / Khéfren / Khephren, 2558-2532 BCE)

▶ Statue of King Djoser; painted limestone
Statue des Königs Djoser; bemalter Kalk
Statue du roi Djoser ; calcaire peint
Beeld van koning Djoser; beschilderd
kalksteen
Dynasty III (Djoser, 2667-2648 BCE)
Egyptian Museum, Cairo

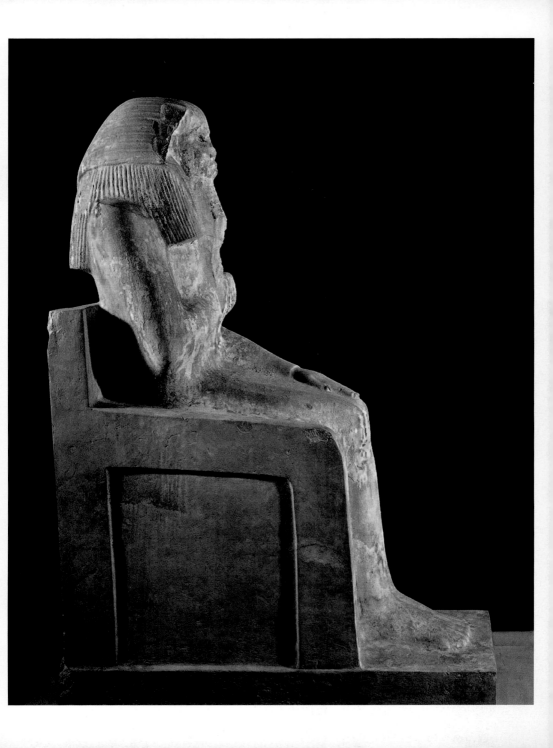

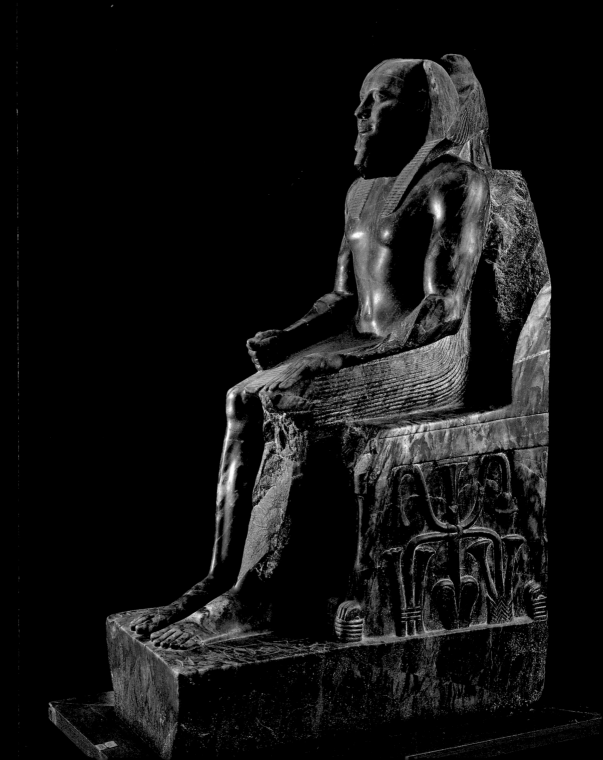

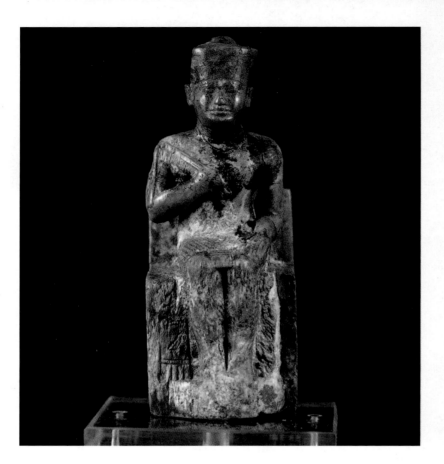

▲ Statuette of Khufu; ivory
Statuette des Cheops; Elfenbein
Statuette de Khéops ; ivoire
Beeldje van Cheops; ivoor
Dynasty IV (Khufu / Cheops / Khéops, 2589-2566 BCE)
Egyptian Museum, Cairo

▶ Triad of Menkaure with the goddess Hathor and the nome deity of Diospolis Parva; schist
Triade von Mykerinos mit der Göttin Hathor und der Gau von *Diospolis Parva*; Schiefer
Triade de Mykérinos, avec la déesse Hathor et la divinité du Nome de Diospolis Parva ; schiste
Triade van Mykerinos met godin Hathor en de nome van *Diospolis Parva*; schist
Dynasty IV (Menkaure / Mykerinos / Mykérinos, 2532-2503 BCE)
Egyptian Museum, Cairo

◀ Statue of King Khafre with the falcon of the god Horus; green diorite
Statue des Königs Chephren mit dem Falken des Gottes Horus; grüner Diorit
Statue de Khéfren protégé par le dieu Horus en faucon ; diorite verte
Beeld van koning Khephren met de Horus-valk; groen dioriet
Dynasty IV (Khafre / Chephren / Khéfren / Khephren, 2558-2532 BCE)
Egyptian Museum, Cairo

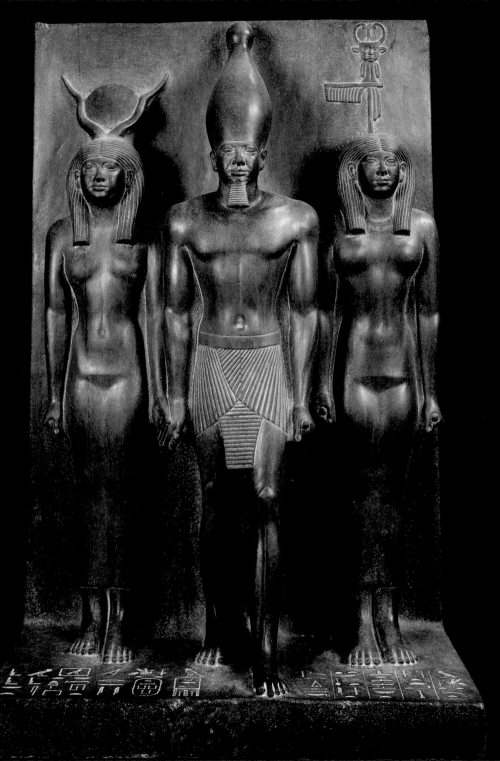

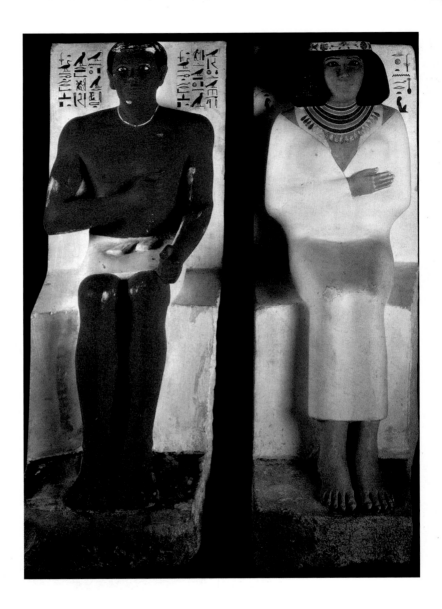

Statues of Rahotep and Nofret; painted limestone
Statuen des Rahotep und der Nofret; bemalter Kalkstein
Statues de Rahotep et de Néfret ; calcaire peint
Beelden van Rahotep en Nofretl; beschilderd kalksteen
Dynasty IV (Sneferu / Snofru / Snéfrou / Snofroe, 2613-2589 BCE)
Egyptian Museum, Cairo

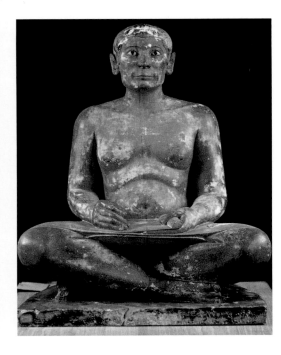

▲ Statue of seated scribe; painted limestone
Statue eines sitzenden Schreibers; bemalter Kalkstein
Le Scribe accroupi ; calcaire peint
Beeld van zittende schrijver; beschilderd kalksteen
Dynasty IV, 2613-2494 BCE
Musée du Louvre, Paris

▶ Statue of seated scribe; painted limestone
Statue eines sitzenden Schreibers; bemalter Kalkstein
Statue de scribe accroupi ; calcaire peint
Beeld van zittende schrijver; beschilderd kalksteen
Dynasty V, 2494-2345 BCE
Egyptian Museum, Cairo

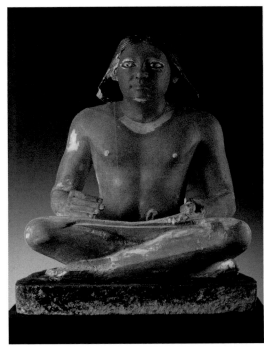

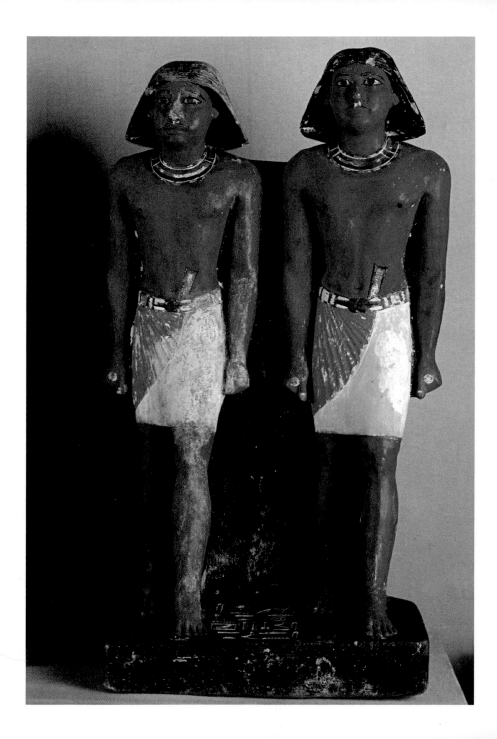

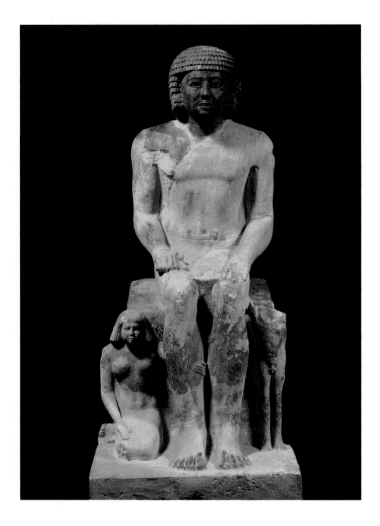

▲ Statue of seated man with his wife and son at his feet; painted limestone
Statue eines sitzenden Mannes, Ehefrau und Sohn zu seinen Füßen; bemalter Kalkstein
Groupe familial ; calcaire peint
Beeld van zittende man met vrouw en zoon aan zijn voeten; beschilderd kalksteen
Dynasty V, 2494-2345 BCE
Ägyptisches Museum, Staatliche Museen, Berlin

◀ Double statue of Nimaatsed; painted limestone
Doppelstatue des Nimaatsed; bemalter Kalkstein
Double statue de Nimaât-sed ; calcaire peint
Dubbelbeeld van Nimaatsed; beschilderd kalksteen
Dynasty V, 2494-2345 BCE
Egyptian Museum, Cairo

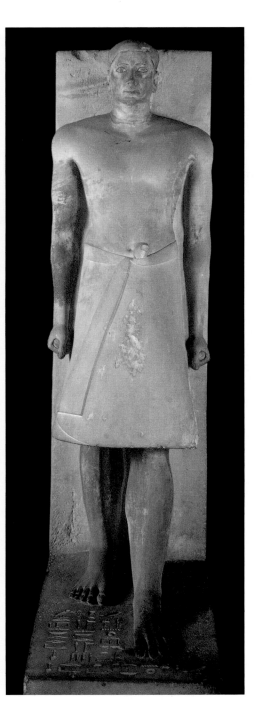

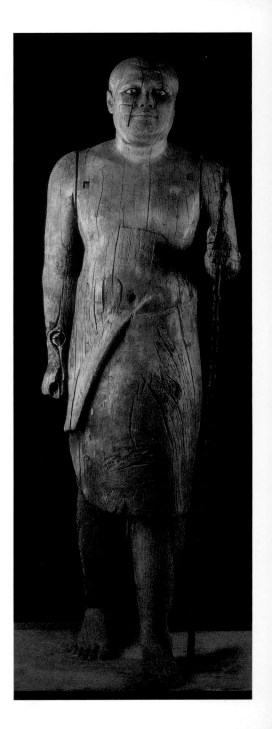

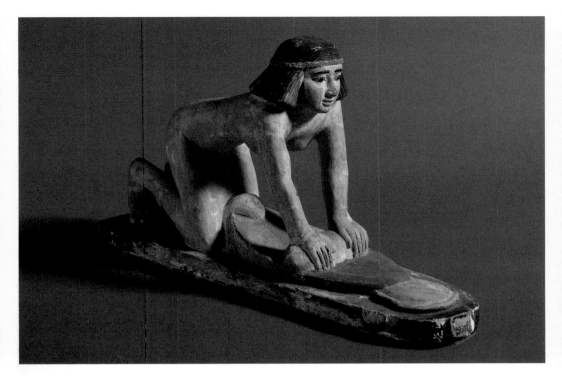

▲ Statuette of slave girl grinding grain; painted limestone
Statuette einer Sklavin, die Korn mahlt; bemalter Kalkstein
Statuette d'esclave pilant le blé ; calcaire peint
Beeldje van dienares die graan maalt; beschilderd kalksteen
Dynasty V, 2494-2345 BCE
Museo Egizio, Firenze

◀ Statue of Ranofer; painted limestone
Statue des Ranofer; bemalter Kalkstein
Statue de Ranofer ; calcaire peint
Beeld van Ranofer; beschilderd kalksteen
Dynasty V, c. 2470 BCE
Egyptian Museum, Cairo

◀ Statue of Kaaper; sycamore wood
Statue des Kaaper; Ahornholz
Statue de Ka-âper, dit le « Cheikh el-Beled » ; bois de sycomore
Beeld van Kaaper; hout van de moerbeivijgenboom (sycamore)
Dynasty V (Userkaf / Ouserkaf / Oeserkaf, 2494-2487 BCE)
Egyptian Museum, Cairo

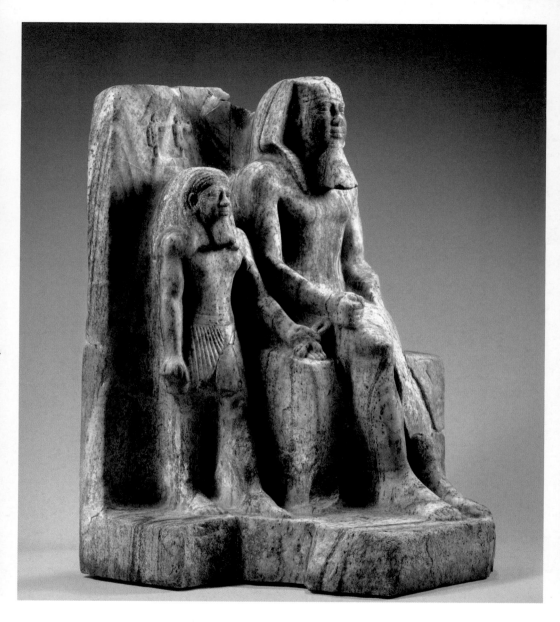

Statue of Sahure and the deity of a nome of Egypt; diorite
Statue des Sahure und der Gottheit eines ägyptischen Gaus; Diorit
Statue de Sahourê avec une divinité nomiaque ; diorite
Beeld van Sahoera en de god van een nome; dioriet
Dynasty V (Sahure / Sahourê / Sahoera, 2487-2475 BCE)
Metropolitan Museum of Art, New York

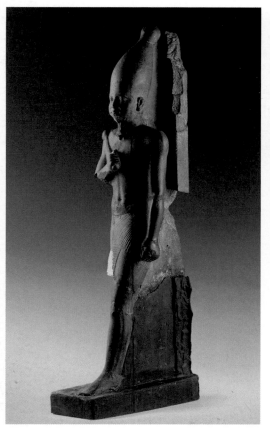

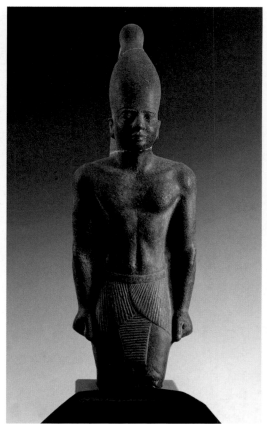

Statue of Neferefre; schist
Statue des Neferefre; Schiefer
Statue de Néferefrê ; schiste
Beeld van Neferkare; schist
Dynasty V (Neferefre / Néferefrê / Neferkare, 2448-2445 BCE)
Egyptian Museum, Cairo

Statue attributed to the pharaoh Teti; granite
Statue des Pharao Teti; Granit
Statue attribuée au pharaon Téti ; granit
Beeld toegeschreven aan koning Teti van Saqqara; graniet
Dynasty VI (Teti / Téti, 2345-2323 BCE)
Egyptian Museum, Cairo

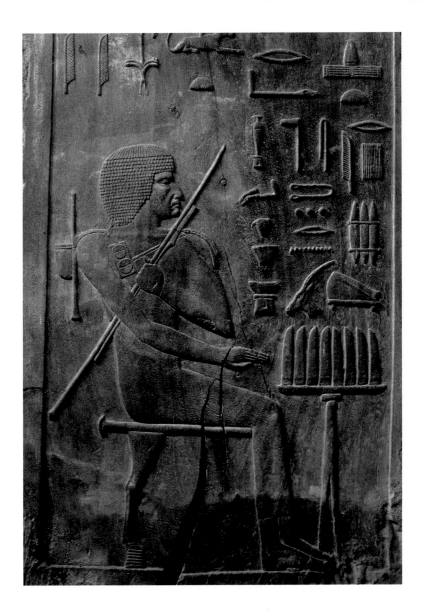

Panel from the mastaba of Hesire representing an official in front of the table of offerings; carved wood
Paneel der Mastaba des Hesire: ein Beamter vor dem Tisch der Opfergaben; in Holz geschnitzt
Panneau du mastaba de Hésy-rê : un haut fonctionnaire devant une table à offrandes ; bois sculpté
Ambtenaar voor een offertafel, paneel van de mastaba van Hesira; houtreliëf
Dynasty III (Djoser, 2667-2648 BCE)
Egyptian Museum, Cairo

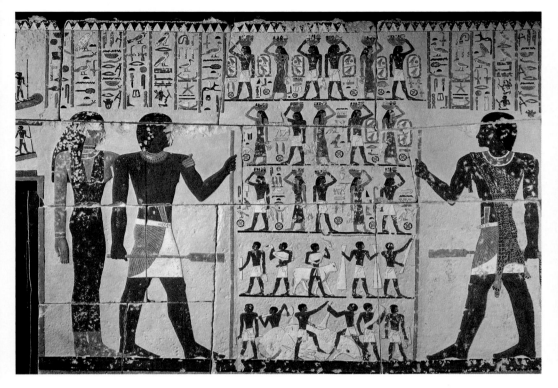

Decoration of the sacrificial chamber of the official Merib; plaster with polychromy
Dekoration der Opferkammer des Beamten Merib; Gips, mehrfarbig bemalt
Décoration de la chapelle du mastaba de Mérib ; enduit peint
Wandschildering van de offerzaal van de ambtenaar Merib; polychroom gedecoreerd over gesso
Dynasty IV, 2613-2494 BCE
Ägyptisches Museum, Staatliche Museen, Berlin

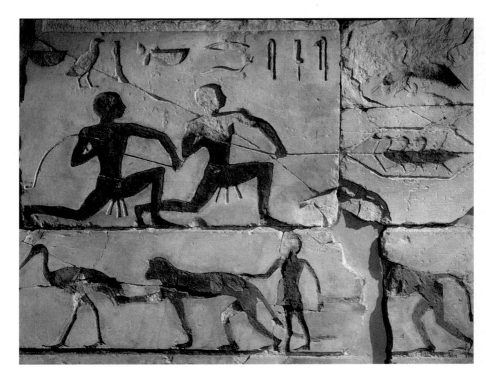

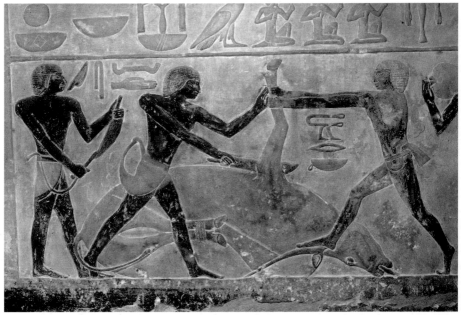

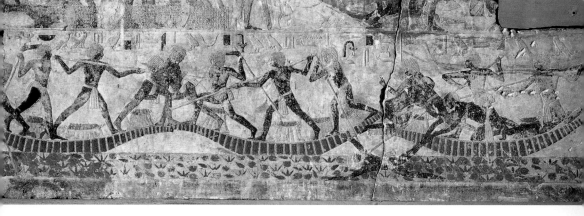

▲ Bas-relief with sports competition; painted limestone
Basrelief mit einer Sportveranstaltung; bemalter Kalkstein
Bas-relief de la tomb d'Idut : scène de compétition sportive ; calcaire peint
Sportwedstrijd met boten uit Saqqara, laagreliëf; beschilderd kalksteen
Dynasty V (Unas / Ounas, 2375-2345 BCE)
Egyptian Museum, Cairo

◄ Wall decoration from the tomb of Nefermaat and Atet; painted plaster
Wanddekoration aus dem Grab von Nefermaat und Atet; bemalter Putz
Fresque de la tombe de Néfer-maât et Atet ; enduit peint
Wandschildering van de graftombe van Nefermaat en Atet; beschilderd pleisterwerk
Dynasty IV(Sneferu / Snofru / Snéfrou / Snofroe, 2613-2589 BCE)
Ny Carlsberg Glyptotek, Copenhagen

◄ Bas-relief with scene of butchering in the tomb of Idut; painted limestone
Basrelief mit einer Schlachtungsszene aus dem Grab der Idut; bemalter Kalkstein
Bas-relief de la tomb d'Idut : scène de boucherie ; calcaire peint
Laagreliëf met slachttafereel, graftombe van prinses Idut; beschilderd kalksteen
Dynasty V (Unas / Ounas, 2375-2345 BCE)
Saqqara

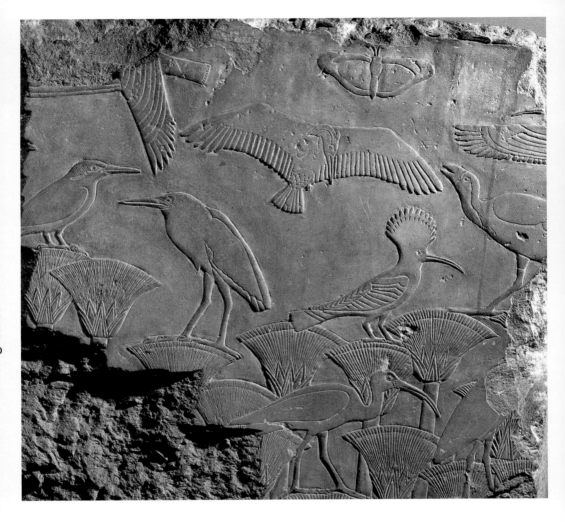

▲ Fragment of relief from the temple of Userkaf representing water birds; limestone
Fragment eines Reliefs aus dem Tempel des Userkaf, dargestellt sind Wasservögel; Kalkstein
Fragment de bas-reliefs du temple funéraire d'Ouserkaf : des oiseaux aquatiques ; calcaire
Watervogels, fragment van een reliëf uit de Tempel van Oeserkaf; kalksteen
Dynasty V (Userkaf / Ouserkaf / Oeserkaf, 2494-2487 BCE)
Egyptian Museum, Cairo

► Hippopotamus hunt; painted limestone
Nilpferdjagd; bemalter Kalkstein
Chasse à l'hippopotame ; calcaire peint
Nijlpaardenjacht; beschilderd kalksteen
Dynasty V, c. 2400 BCE
Ägyptisches Museum, Staatliche Museen, Berlin

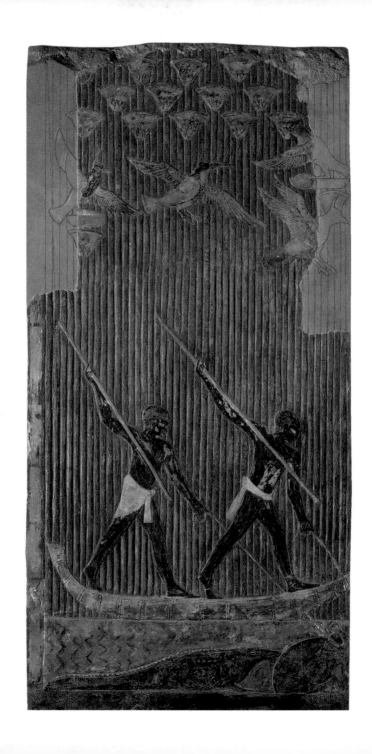

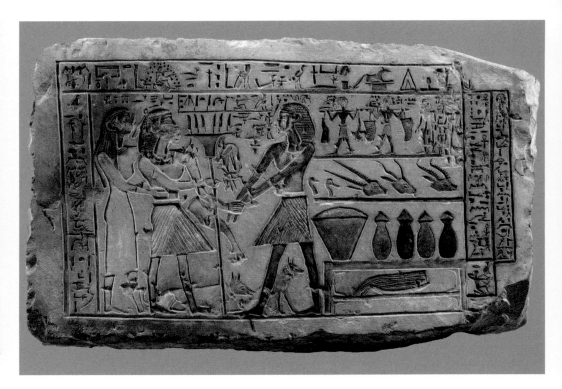

Stele of Iti and Neferu with two dogs at their feet; painted limestone
Stele von Iti und Neferu, zwei Hunde zu ihren Füßen; bemalter Kalkstein
Stèle d'Ity et Néferou, avec des chiens à leurs pieds ; calcaire peint
Stèle van Iti en Neferu met twee honden aan hun voeten; beschilderd kalksteen
Dynasty VII-XI, 2160-2055 BCE
Fondazione Museo delle Antichità Egizie, Torino

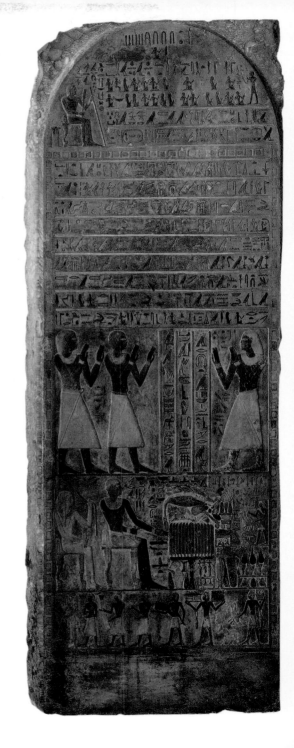

Stele of Meru; painted limestone
Stele von Meru; bemalter Kalkstein
Stèle de Mérou ; calcaire peint
Stèle van Meru; beschilderd kalksteen
Dynasty XI, 2125-2055 BCE
Fondazione Museo delle Antichità Egizie, Torino

▲ The Geese of Meidum; painted plaster
Die Gänse von Meidum; bemalter Putz
Les oies de Meïdoum ; enduit peint
De ganzen van Meidum; beschilderd pleisterwerk
Dynasty IV (Sneferu / Snofru / Snéfrou / Snofroe, 2613-2589 BCE)
Egyptian Museum, Cairo

▶ Painting from the tomb of Iti with scene of grain transport; painted plaster
Malerei am Grab von Iti mit einer Szene des Korntransportes; bemalter Gips
Fresque de la tombe d'Ity : scène de transport du blé ; enduit peint
Graantransport, fragment van schildering op de graftombe van Iti; beschilderd pleisterwerk
Dynasty VII-XI, 2160-2055 BCE
Fondazione Museo delle Antichità Egizie, Torino

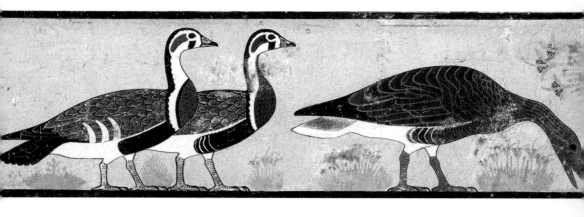

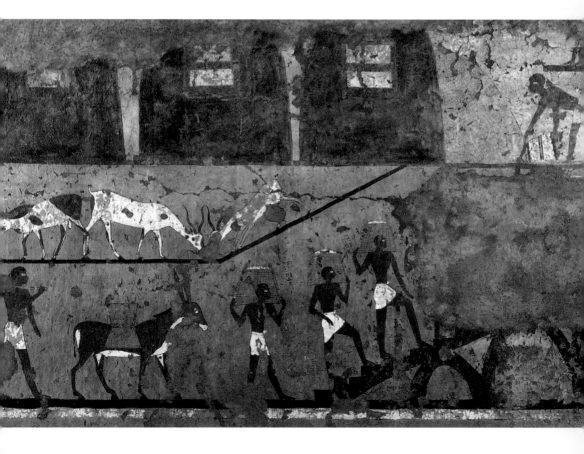

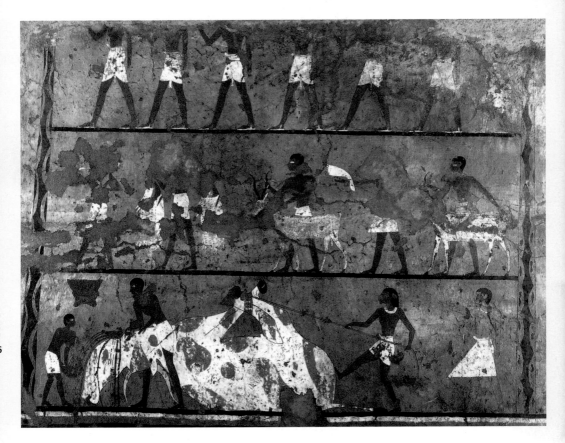

▲ Painting from the tomb of Iti with bearers of offerings and sacrifice; painted plaster
Malerei aus dem Grab der Iti mit den Trägern der Gaben und Opfer; bemalter Gips
Fresques de la tombe d'Ity : porteurs d'offrandes et scène de sacrifice ; enduit peint
Offeraars en offer, fragment van schildering op de graftombe van Iti; beschilderd pleisterwerk
Dynasty VII-XI, 2160-2055 BCE
Fondazione Museo delle Antichità Egizie, Torino

▶ Painting from the tomb of Iti with donkey and goat; painted plaster
Malerei am Grab von Iti mit einem Esel und einer Ziege; bemalter Gips
Fresque de la tombe d'Ity : un capridé et un âne ; enduit peint
Ezel en Aziatische steenbok, fragment van schildering op de graftombe van Iti; beschilderd pleisterwerk
Dynasty VII-XI, 2160-2055 BCE
Fondazione Museo delle Antichità Egizie, Torino

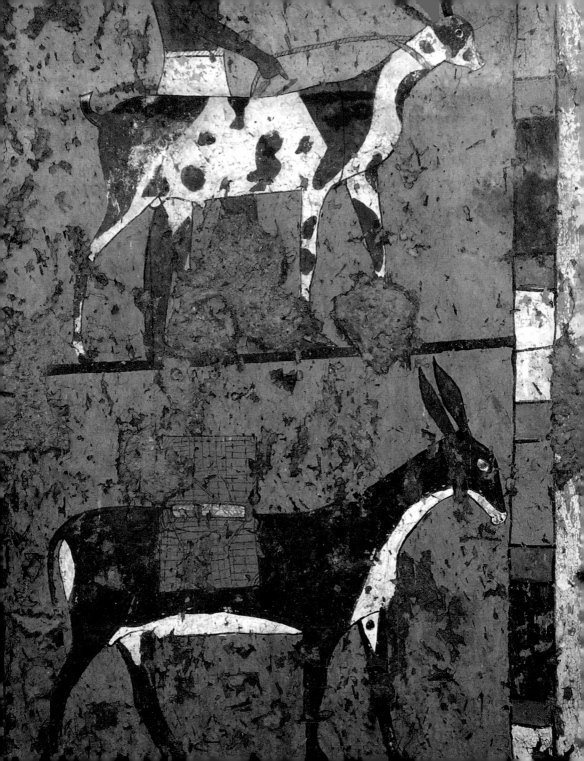

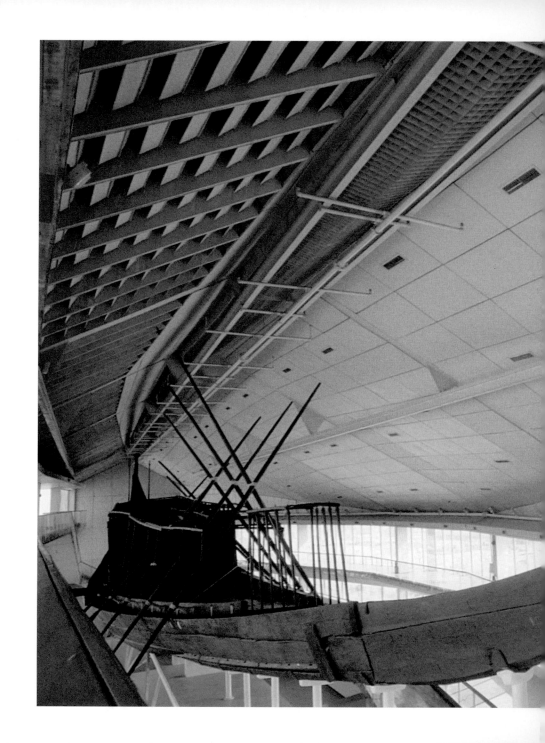

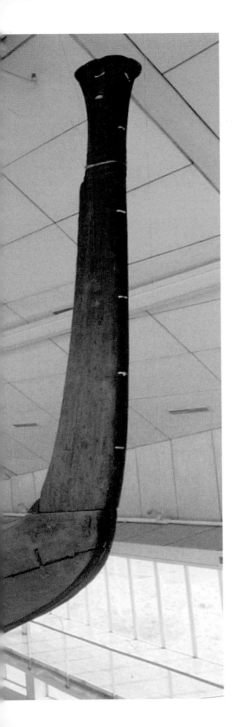

Khufu's funerary boat; wood
Das Totenboot des Cheops; Holz
L'une des barques funéraires de Khéops ; bois
De zonneboot van Cheops; hout
Dynasty IV (Khufu / Cheops / Khéops, 2589-2566 BCE)
Giza

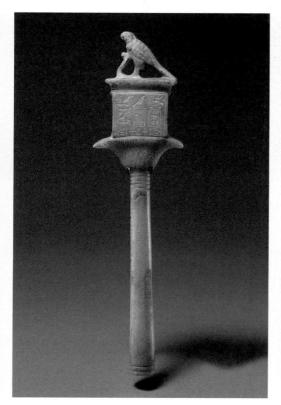

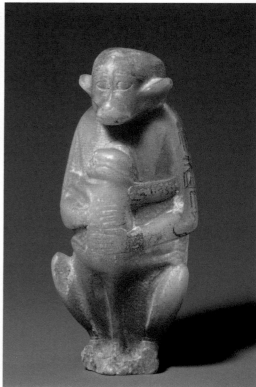

▲ Vase in the form of a monkey hugging its baby; alabaster
Vase in Form eines Affen, der ein Junges umarmt; Alabaster
Vase zoomorphe, représentant un singe embrassant un chiot ; albâtre
Vaas in de vorm van een moederaap met haar jong; albast
Dynasty VI (Merenre / Mérenrê / Merenra, 2287-2278 BCE)
Metropolitan Museum of Art, New York

▶ Head of falcon; gold and obsidian
Falkenkopf; Gold und Obsidian
Tête de faucon couronné (applique) ; or et obsidienne
Kop van een valk; goud en obsidiaan
c. 2200 BCE
Egyptian Museum, Cairo

Scepter inscribed with the name of the pharaoh Teti; alabaster
Beschriftetes Zepter mit dem Namen des Pharaos Teti; Alabaster
Sceptre gravé au nom du pharaon Téti ; albâtre
Scepter met inscriptie met naam van koning Teti; albast
Dynasty VI (Teti / Téti, 2345-2323 BCE)
Metropolitan Museum of Art, New York

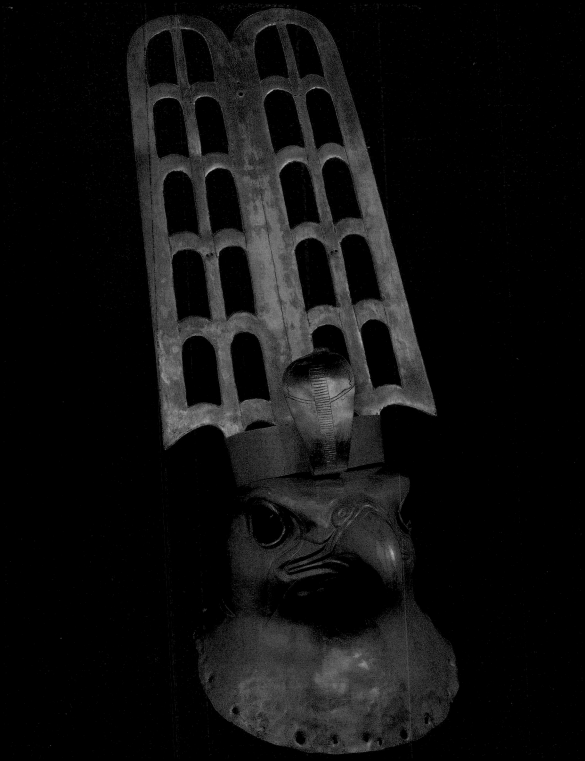

Famous figures
Berühmte Persönlichkeiten
Les personnages célèbres
Beroemde personen

Mentuhotep II (2055-2004 BCE)
Mentouhotep II
Mentoehotep II
Dynasty XI

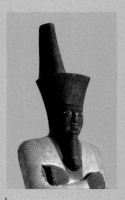

Djoser (2667-2648 BCE)
Dynasty III

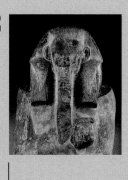

3000	2800	2600	2400	2200

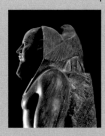

Khafre (2558-2532 BCE)
Chephren
Khéfren
Khephren
Dynasty IV

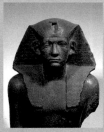

Amenemhet III (1855-1808 BCE)
Amenemhat III
Dynasty XII

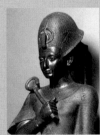

Tutankhamon (1336-1327 BCE)
Tutanchamun
Toutankhamon
Toetankhamon
Dynasty XVIII

Nefertiti
Nofretete
Néfertiti
Nefertete
Dynasty XVIII

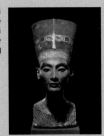

Hatshepsut (1473-1458 BCE)
Hatschepsut
Hatchepsout
Hatsjepsoet
Dynasty XVIII

Rameses II (1279-1213 BCE)
Ramses II
Ramsès II
Dynasty XIX

| 1800 | 1600 | 1400 | 1200 | 1000 BCE |

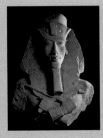

Amenhotep IV/Akhenaton (1352-1336 BCE)
Amenophis IV/Echnaton
Aménophis IV/Akhenaton
Amenhotep IV/Achnaton
Dynasty XVIII

Nefertari
Néfertari
Dynasty XIX

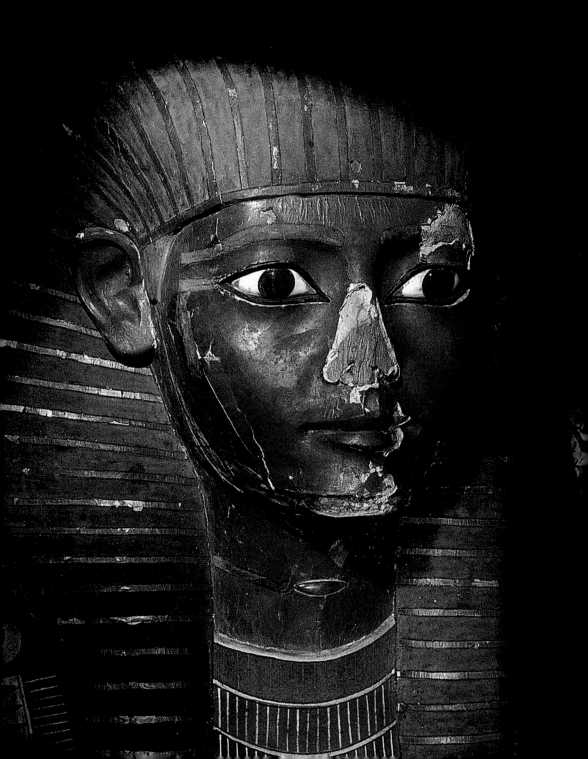

The Middle Kingdom

The Middle Kingdom was the age of sudden changes and political upheavals, but it was also a time in which new things could emerge. After social disruption and the loss of the unity of the state, even the adamantine philosophy of the Old Kingdom and its iconographic representations were brought into question and crumbled, only to flower again in new and lively forms of expression that showed great sensitivity, as is attested by the splendid sarcophagus of Kauit. The human being became the focus of attention, with renewed prospects for pharaonic architecture as well as for the ruling classes.

Das Mittlere Reich

Das Mittlere Reich ist die Zeit der plötzlichen Veränderungen und der politischen Umstürze, aber auch die Epoche, in der das Neue aufkommen kann. Nach der sozialen Auflösung und dem Verlust der staatlichen Einheit werden auch die unerschütterliche Philosophie des Alten Reiches und seine ikonographischen Darstellungen in Frage gestellt und aufgelöst, um neue und vitale Ausdrucksformen voller Feingefühl aufblühen zu lassen, wie dies der herrliche Sarkophag der Kauit bestätigt. Der Mensch wird in den Mittelpunkt gestellt, mit neuen Perspektiven für die Pharaonische Architektur, aber auch für die herrschenden Gesellschaftsschichten.

3

Moyen Empire

Le Moyen Empire est l'époque des changements imprévus et des bouleversements politiques — mais c'est aussi l'époque de l'émergence des possibles. Après la désagrégation de la société et la perte de l'unité de l'État, les certitudes granitiques de l'Ancien Empire et leurs représentations iconographiques sont, elles aussi, remises en question et s'effritent, mais pour renaître et refleurir sous de nouvelles formes expressives, vivantes et pleines de sensibilité, comme en témoigne le splendide sarcophage de la reine Kaouit. L'homme est placé au centre de l'attention, ouvrant des perspectives nouvelles pour l'architecture pharaonique, mais aussi pour les classes dirigeantes.

Het Midden Rijk

Het Midden Rijk is het tijdperk van onverwachte veranderingen en politieke tegenslagen, maar ook de tijd waarin het nieuwe tevoorschijn kan komen. Na de sociale ontwrichting en het verlies van nationale eenheid, staan ook de ijzersterke filosofie van het Oude Rijk en zijn iconografische voorstellingen ter discussie. Ze vallen uiteen en komen opnieuw tot bloei in nieuwe, vitale en verfijnde uitdrukkingsvormen, zoals te zien is aan de schitterende sarcofaag van prinses Kauit. De mens staat – met nieuwe perspectieven, niet alleen voor de faraonische architectuur, maar ook voor de overheersende klassen – in het middelpunt van de belangstelling.

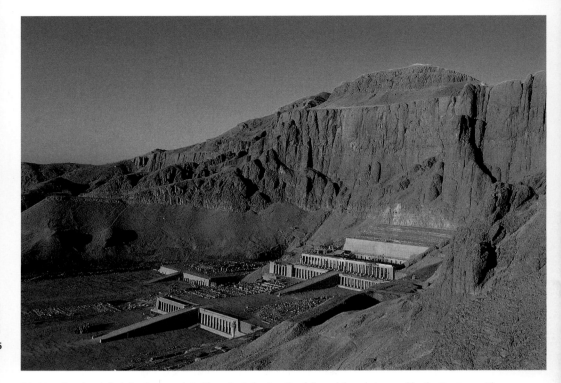

■ In his rational and disciplined approach to life and art, the Egyptian followed the rule imposed by the Creator on Chaos.
■ Mit seiner rationalen und disziplinierten Annäherung an das Leben und an die Kunst, folgte der Ägypter dem vom Schöpfer festgelegten Gesetz über das Chaos.
■ En abordant la vie et l'art de façon rationnelle et disciplinée, l'Égyptien suivait la règle imposée par le Créateur sur le chaos.
■ In zijn rationele en gedisciplineerde benadering van het leven en de kunst volgde de Egyptenaar de regel die door de Schepper aan Chaos is opgelegd.

Cyril Aldred

Deir el-Bahari
In the background, the Temple of Mentuhotep II, which served as the architectural inspiration for the temple of Hatshepsut
Tempel des Mentuhotep II, in Vogelperspektive, architektonischer Hinweis auf den Tempel von Hatschepsut
Complexe funéraire d'Hatchepsout ; en arrière-plan, le temple de Mentouhotep II
Terrastempel van Hatsjepsoet in Deir el-Bahri
Dynasty XI (Mentuhotep II / Mentouhotep II / Mentoehotep II, 2055-2004 BCE)

▶ **Dahshur**
The black pyramid of Amenemhet III
Die schwarze Pyramide von Amenemhet III
La pyramide d'Amenemhat III, ou « pyramide noire »
Zwarte piramide van Amenemhet III
Dynasty XII (Amenemhet III / Amenemhat III, 1922-1878 BCE)

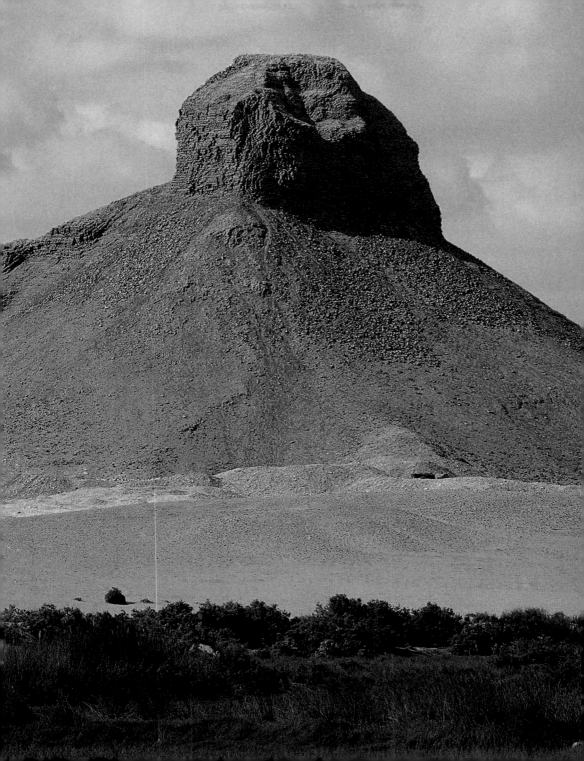

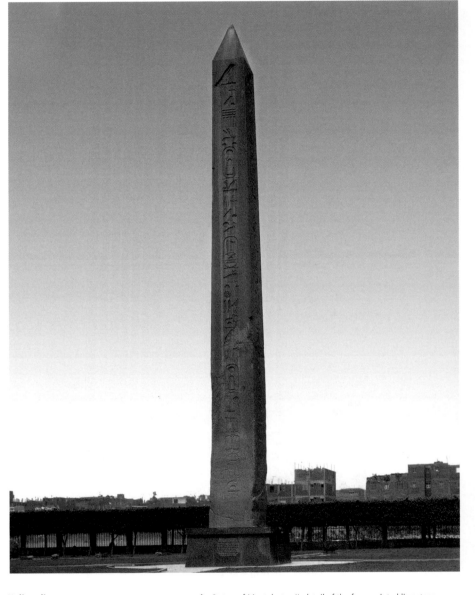

Heliopolis
Obelisk of Senusret I
Obelisk des Sesostris I
Obélisque de Sésostris Ier
Obelisk van Sesostris I
Dynasty XII (Senusret I / Sesostris I / Sésostris Ier, 1965-1920 BCE)

▶ Statue of Mentuhotep II, detail of the face; painted limestone
Statue des Mentuhotep II, Detail des Gesichts; bemalter Kalkstein
Statue de Mentouhotep II, détail du visage ; calcaire peint
Beeld van Mentoehotep II, detail van het gezicht; kalksteen met sporen van polychrome schildering
Dynasty XI (Mentuhotep II / Mentouhotep II / Mentoehotep II, 2055-2004 BCE)
Egyptian Museum, Cairo

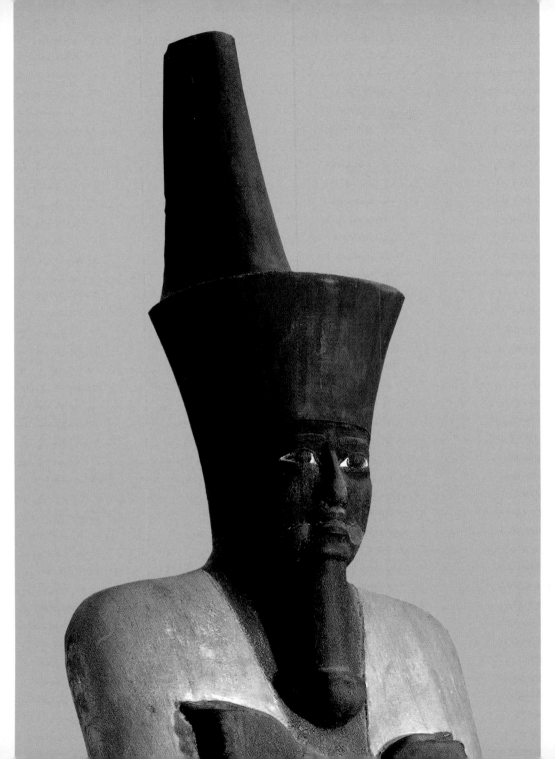

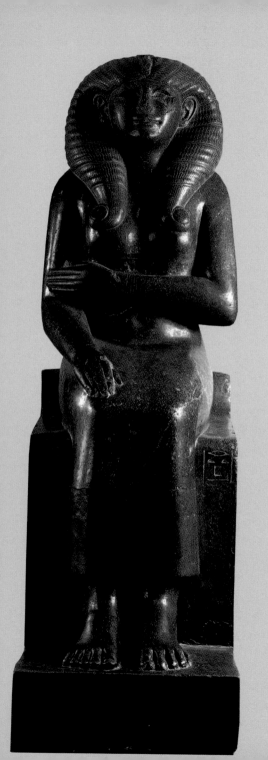

◀ Statue of Queen Nofret; granite
Statue der Königin Nofret; Granit
Statue de la reine Nofret ; granit
Beeld van koningin Nofret; graniet
Dynasty XII (Senusret II / Sesostris II / Sésostris II, 1880-1874 BCE)
Egyptian Museum, Cairo

▶ Statue of the treasurer Ka; diorite
Statue des Schatzmeisters Ka; Diorit
Statue du trésorier Kâ ; diorite
Beeld van de thesaurier Ka; dioriet
Dynasty XII (Senusret III / Sesostris III / Sésostris III, 1874-1855 BCE)
Fondazione Museo delle Antichità Egizie, Torino

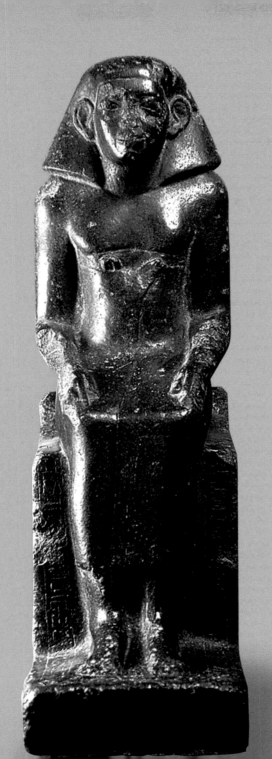

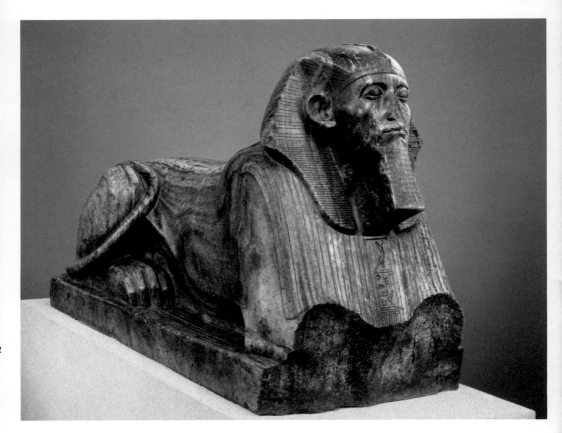

▲ Sphinx of Senusret III; gneiss
Sphinx des Sesostris III; Gneiss
Sphinx à l'effigie de Sésostris III ; gneiss
Sfinx van Sesostris III; gneiss
Dynasty XII (Senusret III / Sesostris III / Sésostris III, 1874-1855 BCE)
Metropolitan Museum of Art, New York

▶ Sphinx of Amenemhet III, detail; granite
Sphinx des Amenemhet III, Detail; Granit
Sphinx à l'effigie du pharaon Amenemhat III, détail ; granit
Sfinx van Amenemhet III, detail; graniet
Dynasty XII (Amenemhet III / Amenemhat III, 1855-1808 BCE)
Egyptian Museum, Cairo

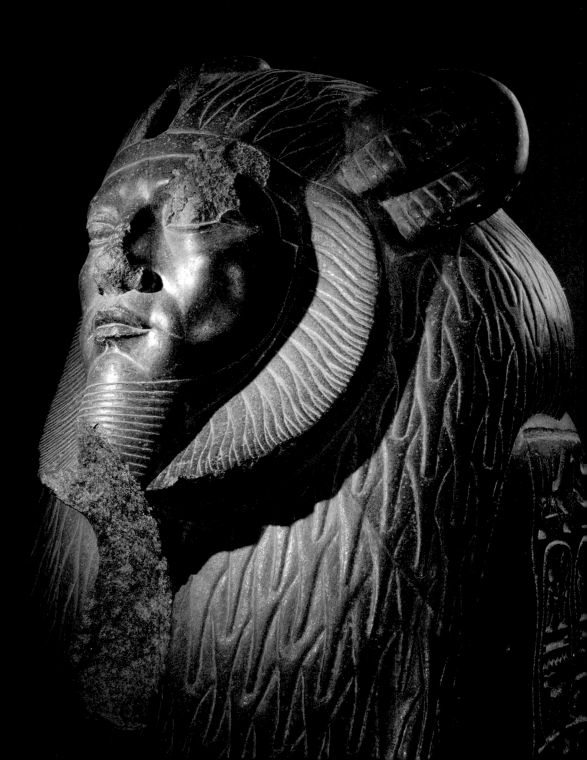

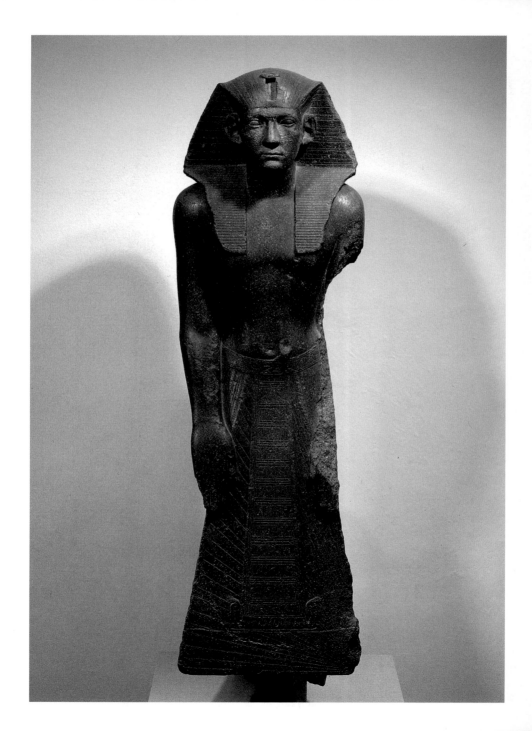

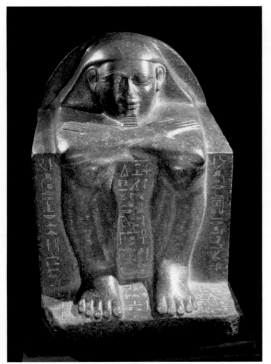

▲ Cube statue of the treasurer Hetep; granite
Würfelstatue des Schatzmeisters Hetep; Granit
Statue-cube du trésorier Hétep ; granit
Blokbeeld van de thesaurier Hetep; graniet
Dynasty XII, 1985-1795 BCE
Egyptian Museum, Cairo

◄ Statue of Amenemhet III; diorite
Statue des Amenemhet III; Diorit
Statue du pharaon Amenemhat III ; diorite
Beeld van Amenemhet III; dioriet
Dynasty XII (Amenemhet III / Amenemhat III, 1855-1808 BCE)
Ägyptisches Museum, Staatliche Museen, Berlin

Statuette of Khnumhotep; basalt
Statuette des Khnumhotep; Basalt
Statuette de Khnoumhotep ; basalte
Beeldje van Khnumhotep; basalt
Dynasty XII, c. 1850-1640 BCE
Metropolitan Museum of Art, New York

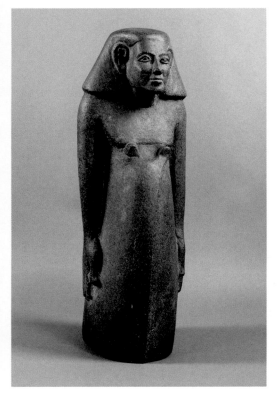 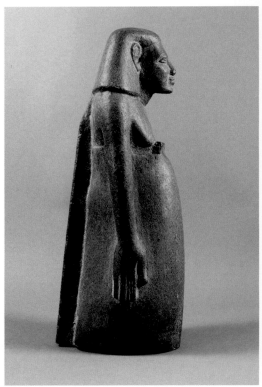

▲ Views of a statuette of a dignitary; diorite
Statuette eines Würdenträgers; Diorit
Statuette de dignitaire ; diorite
Beeldje van een dignitarus; dioriet
Dynasty XII, 1985-1795 BCE
Fondazione Museo delle Antichità Egizie, Torino

► Statue of the administrator Chetihotep; quartzite
Figur des Verwalters Chetihotep; Quarzit
Statue de l'administrateur Khéty-hotep ; quartzite
Beeld van de administrator Chetihotep; kwartsiet
Dynasty XII (Amenemhet III / Amenemhat III, 1855-1808 BCE)
Ägyptisches Museum, Staatliche Museen, Berlin

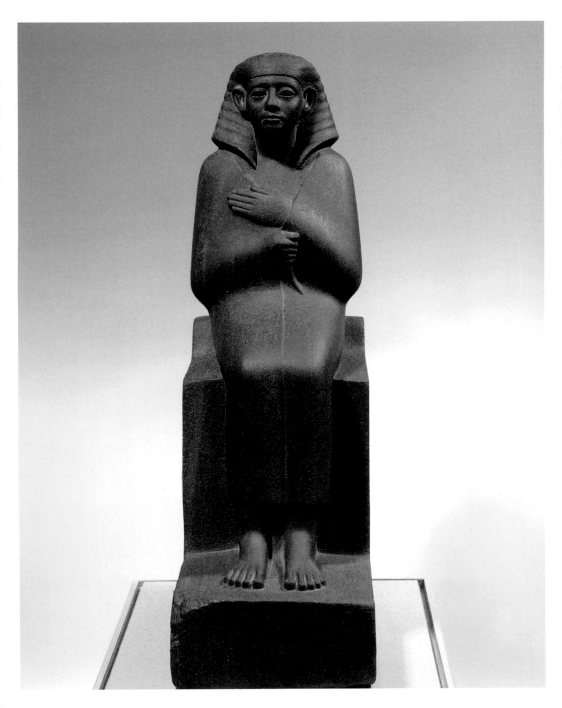

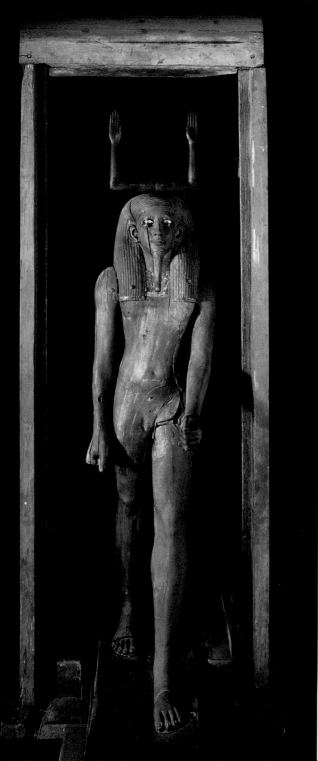

Statue of Auibra-Hor's *ka* and detail of the face with the *ka* hieroglyph; wood, semiprecious stones and gold leaf
Ka-Statue des Auibra-Hor und Detail des Gesichts mit hieroglyphischen Zeichen des *Ka*; Holz, Halbedelstein und Goldfolien
Statue du ka d'Aouibrê-Hor et détail du buste et du signe hiéroglyphique ; bois, pierres dures et feuille d'or
Ka-beeld van koning Hor; hout, pietre dure en goudlaminaat
Dynasty XIII, *c.* 1750 BCE
Egyptian Museum, Cairo

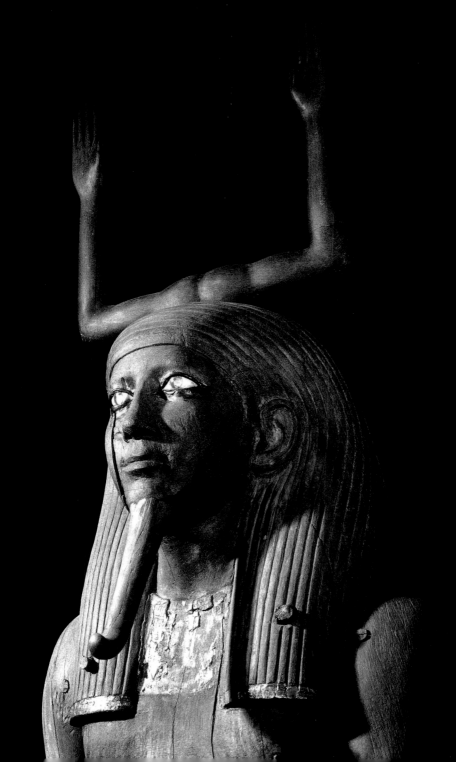

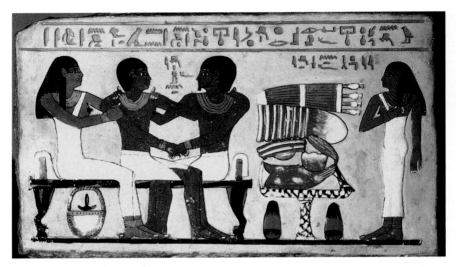

Funerary stele of Amenemhet; painted sandstone
Grabstele des Amenemhet; bemalter Sandstein
Stèle funéraire d'Amenemhat ; grès enduit et peint
Stèle van Amenemhet en zijn vrouw; beschilderd zandsteen
Dynasty XI (Mentuhotep II / Mentouhotep II / Mentoehotep II, 2055-2004 BCE)
Egyptian Museum, Cairo

Fragment from the temple of Mentuhotep II; painted limestone
Fragment des Tempels von Mentuhotep II; bemalter Sandstein
Fragment de fresque du temple de Mentouhotep II ; calcaire peint
Fragment uit de Tempel van Mentoehotep II; beschilderd zandsteen
Dynasty XI (Mentuhotep II / Mentouhotep II / Mentoehotep II, 2055-2004 BCE)
Metropolitan Museum of Art, New York

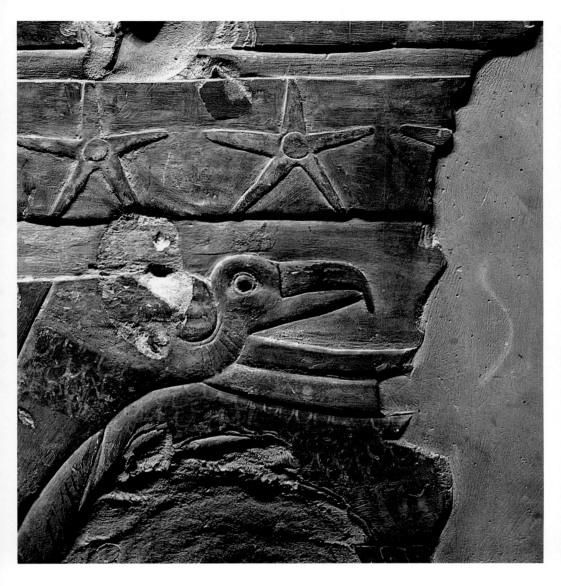

Fragment from the temple of Mentuhotep II showing a vulture with its wings spread in protection of the pharaoh; painted limestone
Fragment des Tempels von Mentuhotep II mit einem Geier, der seine Flügel zum Schutz des Pharaos ausstreckt; bemalter Sandstein
Fragment de fresque du temple de Mentouhotep II : une divinité-vautour protégeant le pharaon ; calcaire peint
Gier met gespreide vleugels, als beschermer van de farao, fragment uit de Tempel van Mentoehotep II; beschilderd zandsteen
Dynasty XI (Mentuhotep II / Mentouhotep II / Mentoehotep II, 2055-2004 BCE)
British Museum, London

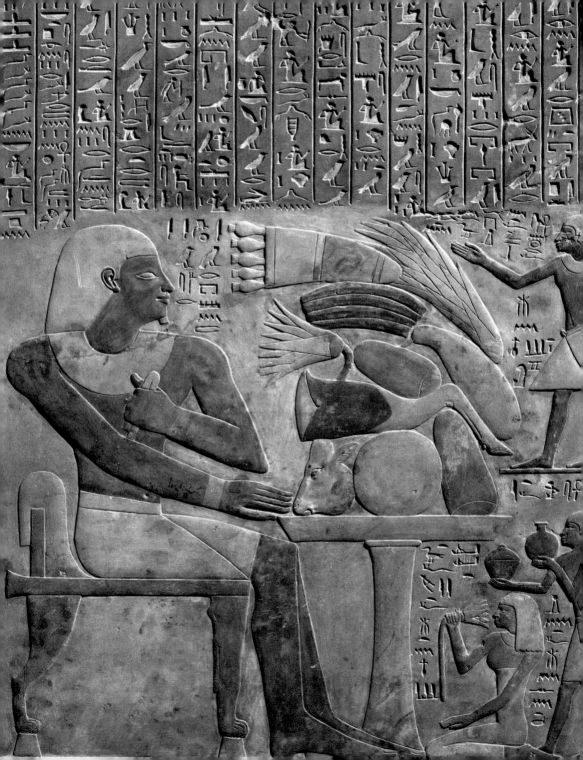

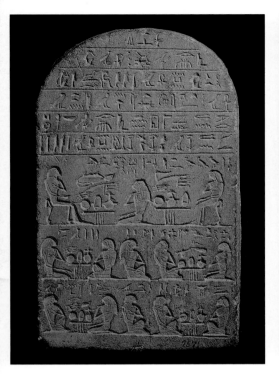

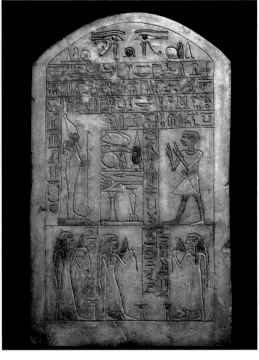

▲ Funerary stele for the treasurer Ty; limestone
Grabstele für den Schatzmeister Ty; Kalkstein
Stèle funéraire du trésorier Ty ; calcaire
Stèle van de thesaurier Ty; kalksteen
Dynasty XIII, c. 1750 BCE
Museo Egizio, Firenze

◄ Stele of Mentuwoser, detail; painted limestone
Stele des Mentuwoser, Detail; bemalter Sandstein
Stèle de Mentou-ouosêr, détail ; calcaire peint
Stèle van Mentuwoser, detail; beschilderd zandsteen
Dynasty XII (Senusret I / Sesostris I / Sésostris Ier), 1955 BCE
Metropolitan Museum of Art, New York

Stele of Ipepi; painted limestone
Stele des Apopi; bemalter Sandstein
Stèle d'Ipépy ; calcaire peint
Stèle van Ipepi; beschilderd zandsteen
Dynasty XV, 1650-1550 BCE
Ägyptisches Museum, Staatliche Museen, Berlin

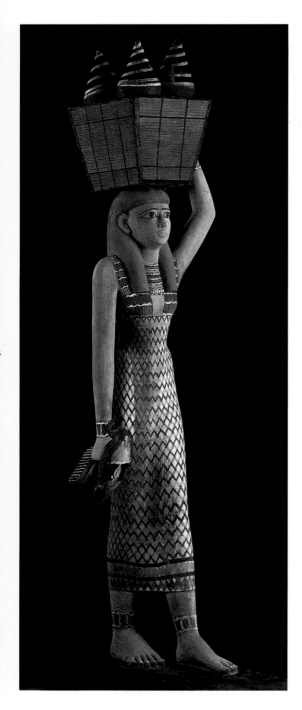

◀ Statuette of woman making offering; painted wood
Statuette einer Frau, die Gaben darbringt; bemaltes Holz
Porteuse d'offrandes ; bois peint
Beeldje van offerende vrouw uit Thebe; beschilderd hout
Dynasty XI, c. 2000 BCE
Egyptian Museum, Cairo

▶ Model of a troop of 40 soldiers; painted wood
Modell einer 40 Soldatentruppe; bemaltes Holz
Figurines d'une troupe de 40 fantassins ; bois peint
Modellen van Egyptische soldaten; beschilderd hout
Dynasty XI, 2125-1985 BCE
Egyptian Museum, Cairo

▶ Model of Nubian archers; painted wood
Modell der nubischen Bogenschützen; bemaltes Holz
Figurines d'archers nubiens ; bois peint
Modellen van Nubische boogschutters; beschilderd hout
Dynasty XI, 2125-1985 BCE
Egyptian Museum, Cairo

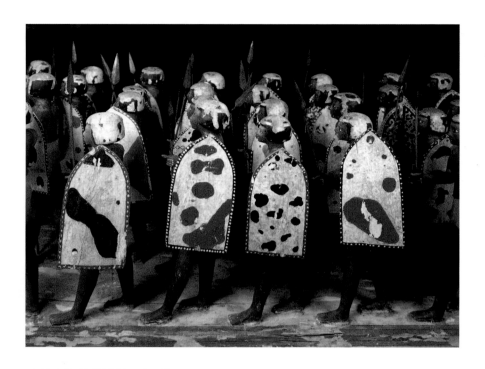

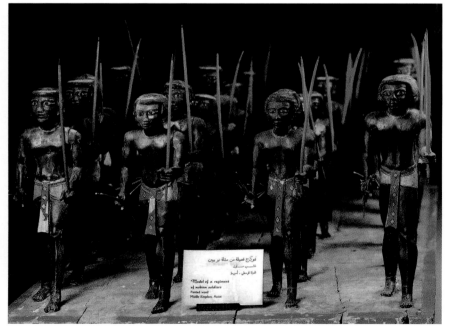

نموذج فصيلة من مشاة نوبيين
خشب مـلون
قوة الوسطى ـ أسيوط

Model of a regiment of nubian soldiers
Painted wood
Middle Kingdom, Assiut

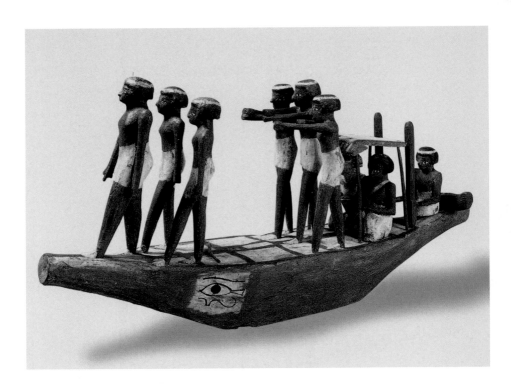

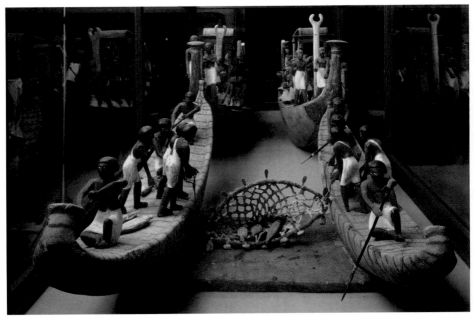

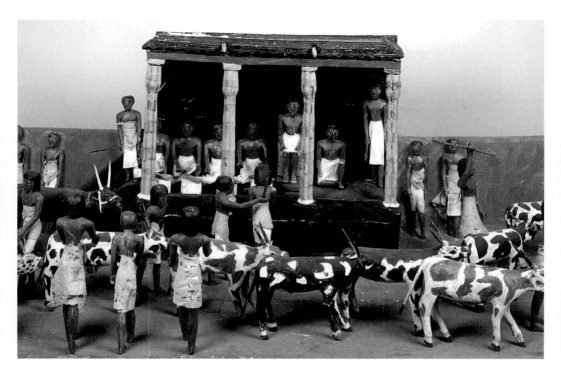

▲ Model of the deceased Meketra in the act of carrying out the census of cattle; painted wood
Modell des toten Meketra bei der Viehzählung; bemaltes Holz
Maquette montrant le défunt Méketrê qui recense le bétail ; bois peint
Schaalmodel van de graftombe van Meketre, tafereel van de veetelling; beschilderd hout
Dynasty XI, 2125-1985 BCE
Egyptian Museum, Cairo

◄ Model of boat; painted wood
Modell eines Bootes; bemaltes Holz
Maquette de bateau ; bois peint
Scheepsmodel; beschilderd hout
Dynasty XI-XII, c. 2050-1947 BCE
Fondazione Museo delle Antichità Egizie, Torino

◄ Model of boats; painted wood
Modell von Booten; bemaltes Holz
Maquettes d'embarcations; bois peint
Scheepsmodellen, vissers met net; beschilderd hout
Dynasty XI, 2125-1985 BCE
Egyptian Museum, Cairo

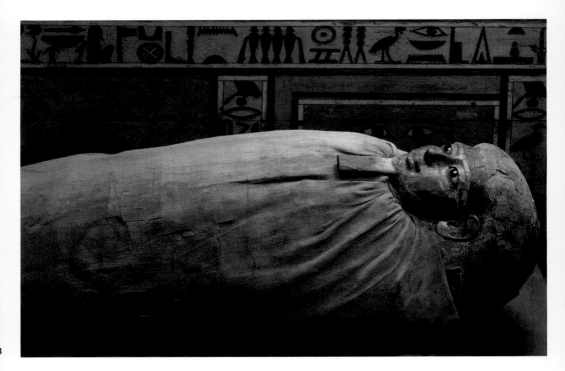

Mummy of the chief treasurer Ukhhotep; painted wood and linen
Mumie des Hauptschatzmeisters Ukhhotep; bemaltes Holz und Leinen
Momie du trésorier en chef Oukh-hotep ; bois peint et lin
Mummie van de hoofdthesaurier Ukhhotep; beschilderd hout en linnen
Dynasty XII, 1985-1795 BCE
Metropolitan Museum of Art, New York

Interior of the sarcophagus of Sepi on which is inscribed the coffin text called the "Book of the Two Ways";
painted wood
Das Innere des Sarkophags von Sepi, mit dem Grabtext "Buch der zwei Wege"; bemaltes Holz
Intérieur du cercueil de Sépy, avec le texte funéraire du Livre des Deux-Vies ; bois peint
Bodem van de sarcofaag van generaal Sepi met *The Book of Two Ways*, graftekst; beschilderd hout
Dynasty XII, 1985-1795 BCE
Egyptian Museum, Cairo

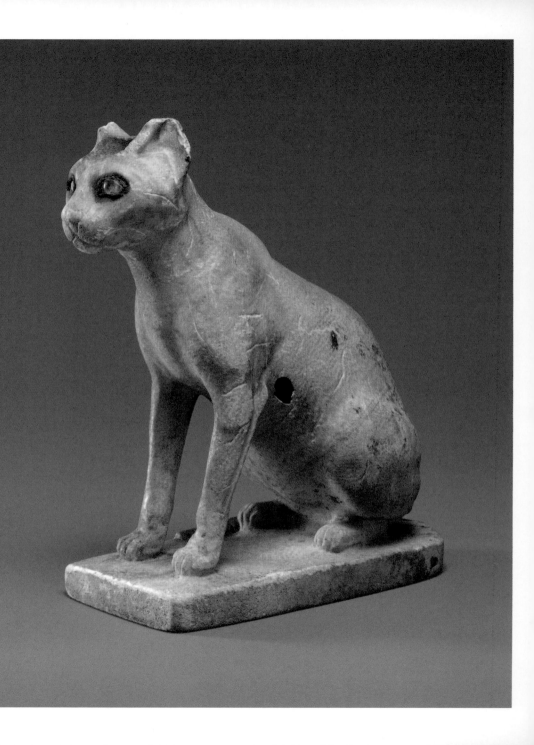

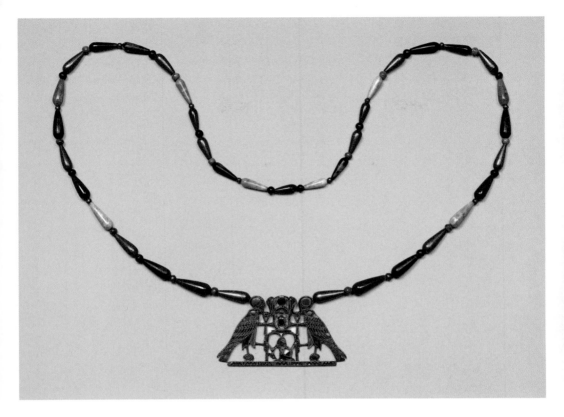

▲ Pectoral with the name of Senusret II; gold and semiprecious stones
Pektoral mit dem Namen von Sesostris II; Gold und Halbedelsteine
Pectoral au nom de Sésostris II ; or et pierres dures
Borstplaat met de naam van Sesostris II; goud en pietre dure
Dynasty XII (Senusret II / Sesostris II / Sésostris II, 1880-1874 BCE)
Metropolitan Museum of Art, New York

◀ Vase in the form of a cat ; Egyptian alabaster, crystal and bronze
Vase in Form einer Katze; ägyptisches Alabaster, Kristall und Bronze
Vase zoomorphe représentant un chat ; albâtre égyptien, cristal et bronze
Beeld van een kat; Egyptisch albast, kristal en brons
Dynasty XII, c. 1990-1900 BCE
Metropolitan Museum of Art, New York

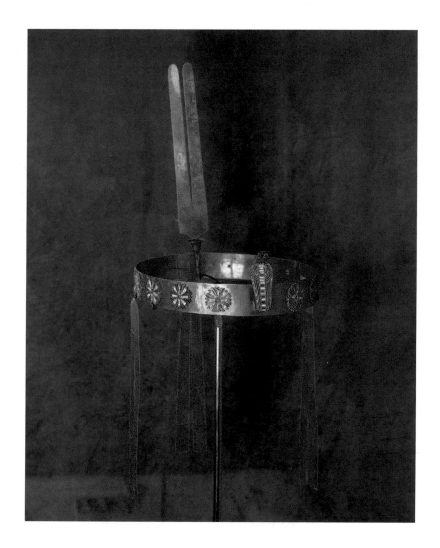

Diadem of Sat-Hathor-Yunet from El-Lahun; gold
Diadem der Sit-Hathor-Iunet aus El-Lahun; Gold
Diadème de Sat-Hathor-Iounet, provenant d'El-
Lahoun ; or
Diadeem van Sat-Hathor-Yunet uit El-Lahun; goud
Dynasty XII (Senusret II / Sesostris II / Sésostris II,
1880-1874 BCE)
Egyptian Museum, Cairo

▶ Belt of Sat-Hathor; gold and semiprecious stones
Gürtel der Sit-Hathor; Gold und Halbedelsteine
Ceinture de Sat-Hathor-Iounet ; or et pierres dures
Ceintuur van Sat-Hathor; goud en pietre dure
Dynasty XII (Senusret III / Sesostris III / Sésostris III, 1874-1855 BCE)
Egyptian Museum, Cairo

▶Pectoral of Mereret; gold, cornelian and Egyptian faïence
Pektoral der Mereret; Gold, Hornstein und Fayence
Pectoral de Méreret ; or et pierres semi-précieuses
Borstplaat van Mereret; goud, carneool en faience
Dynasty XII (Amenemhet III / Amenemhat III, 1855-1808 BCE)
Egyptian Museum, Cairo

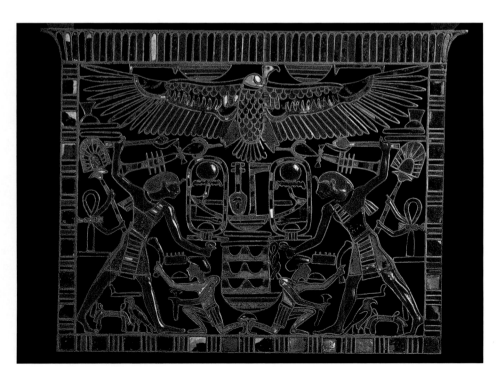

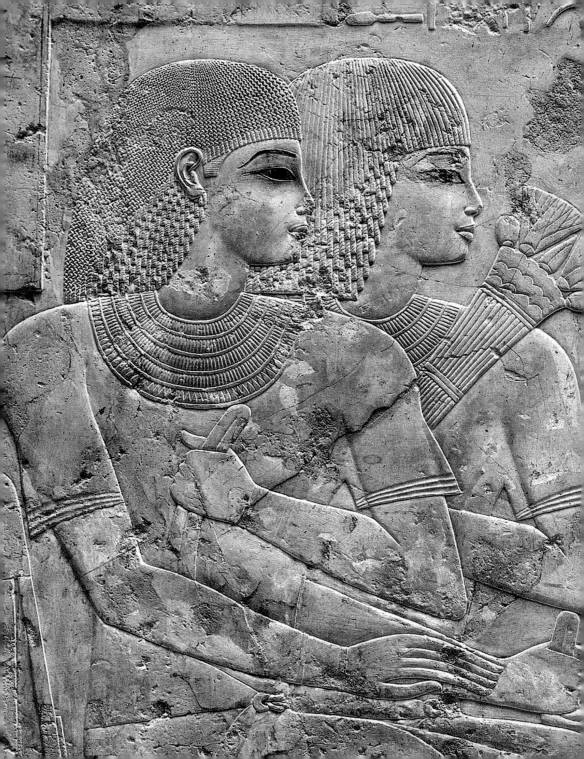

The New Kingdom and the Amarna Period

The New Kingdom represents the Golden Age of ancient Egypt. It was at this time that the empire was established, and with it art was turned into a means for demonstrating and celebrating the power of the state. It was a long period that saw Egypt go through profound social and religious changes, while preserving its identity intact. The bust of Queen Nefertiti and the golden mask of Tutankhamun bear witness to the level of beauty and wealth attained in this era, the highest point in the whole of Egyptian history.

Das Neue Reich und die Amarna-Zeit

Das Neue Reich stellt das Goldene Zeitalter des antiken Ägypten dar. In dieser Zeit entsteht das Weltreich und dadurch wandelt sich die Kunst, um zu einem Mittel der Kommunikation und der Verherrlichung der Staatsmacht zu werden. Es handelt sich um einen langen Zeitabschnitt, in dem Ägypten tiefe soziale und religiöse Veränderungen durchlebt, zugleich jedoch seine Identität beibehält. Die Büste der Königin Nofretete und die Maske Tutanchamuns beweisen das Niveau der Schönheit und des Reichtums, das in dieser Epoche erreicht wurde, Höhepunkt der gesamten ägyptischen Geschichte.

4

Nouvel Empire et période amarnienne

Le Nouvel Empire représente l'âge d'or de l'Égypte antique. C'est à cette époque que s'instaure vraiment l'Empire ; avec lui, l'art se transforme pour devenir instrument de communication et célébration de la puissance de l'État. C'est une longue période qui voit l'Égypte traverser de profonds changements sociaux et religieux, tout en maintenant intacte son identité propre. Le buste de la reine Néfertiti et le masque d'or de Toutankhamon attestent le niveau de beauté et de richesse atteint à cette époque qui marque l'apogée de toute l'histoire égyptienne.

Het Nieuwe Rijk en de Amarna periode

Het Nieuwe Rijk is de Gouden Eeuw van het oude Egypte. In dit tijdperk ontstaat het Egyptische rijk en wordt kunst een communicatiemiddel en een middel ter verering van de macht van de staat. Het is een lange periode waarin Egypte diepgaande sociale en religieuze veranderingen ondergaat, maar tezelfdertijd zijn eigen identiteit behoudt. Het borstbeeld van koningin Nefertete en het masker van Toetankhamon getuigen van het hoge niveau van schoonheid en rijkdom: het hoogtepunt van de gehele Egyptische geschiedenis.

The treasure of Tutankhamun's tomb
Der Grabschatz Tutanchamuns
Le trésor de Toutânkhamon
De schat van het graf van Toetanchamon

Egyptian Museum, Cairo

Gold sarcophagus of Tutankhamun
Goldener Sarkophag des Tutanchamun
Sarcophage d'or de Toutankhamon
Gouden sarcofaag van Toetankhamon

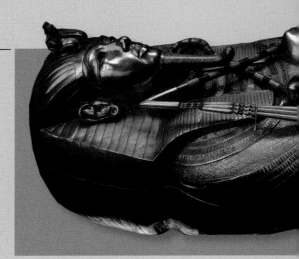

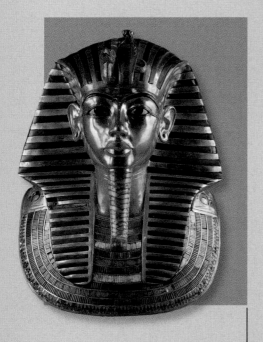

Gilded shrine
Goldener Schrein
Tabernacle doré
Vergulde reliekschrijn

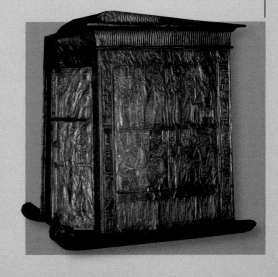

Mask of Tutankhamun
Maske des Tutanchamun
Masque funéraire de Toutankhamon
Dodenmasker van Toetankhamon

Casket decorated
Dekorierte Schatulle
Coffret décoré
Gedecoreerd kistje

Statuette of Tutankhamun
with a spear
Statue des Tutanchamun
mit Harpune
Statuette de
Toutankhamon avec un
harpon
Beeldje van Toetanchamon
met een speer

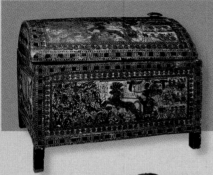

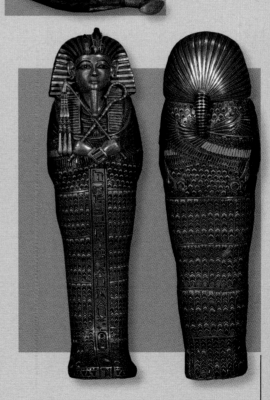

Statue of
Tutankhamun's royal *ka*
Harakhty
Statue des königlichen
Tutanchamun Ka
Harakhty
Statue du *ka* Harakhty
royal de Toutankhamon
Harakhti, koninklijk
ka-beeld van
Toetanchamon

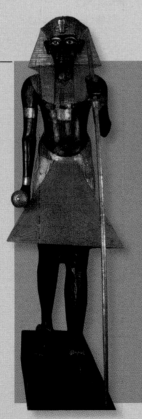

One of the sarcophagi containing Tutankhamun's internal organs
Einer der Sarkophage für die inneren Organe des Tutanchamun
Un des sarcophages contenant les organes de Toutankhamon
Een van de sarcofagen met ingewanden en organen van Toetanchamon

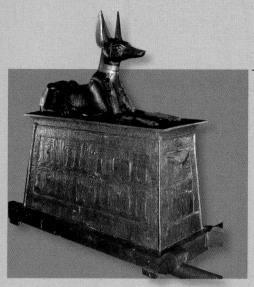

Statue of the god Anubis
Statue des Gottes Anubis
Statue du dieu Anubis
Beeld van de god Anoebis

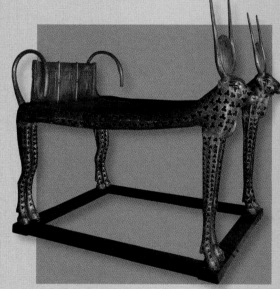

Bed in the form of a pair of cows
Bett in der Form zweier Kühe
Lit en forme de vaches
Bed in de vorm van een paar koeien

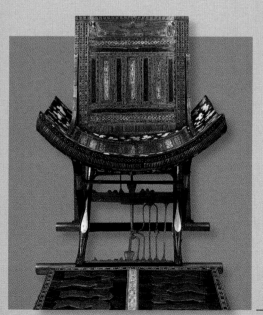

Tutankhamun's ceremonial chair
Zeremonienstuhl des Tutanchamuns
Siège cérémoniel de Toutankhamon
Ceremoniële stoel van Toetanchamon

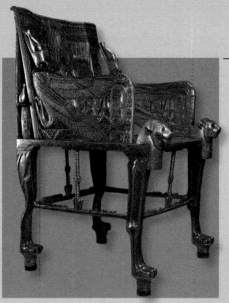

Tutankhamun's throne
Thron des Tutanchamun
Trône de Toutankhamon
Troon van Toetanchamon

Canopic jars
Kanopenvasen
Vases canopes
Canopen

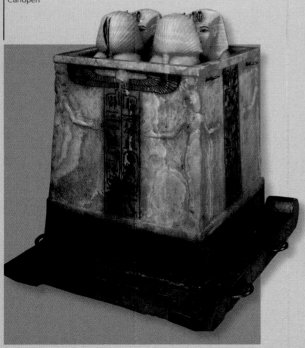

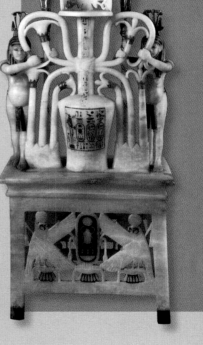

Perfume jar with lotus and papyrus handles
Gefäß für Parfüm mit Lotus- und Papyrusgriffen
Vase à parfum avec des anses lotiformes et papyriformes
Parfumfles met lotus- en papyrusvormige handvatten

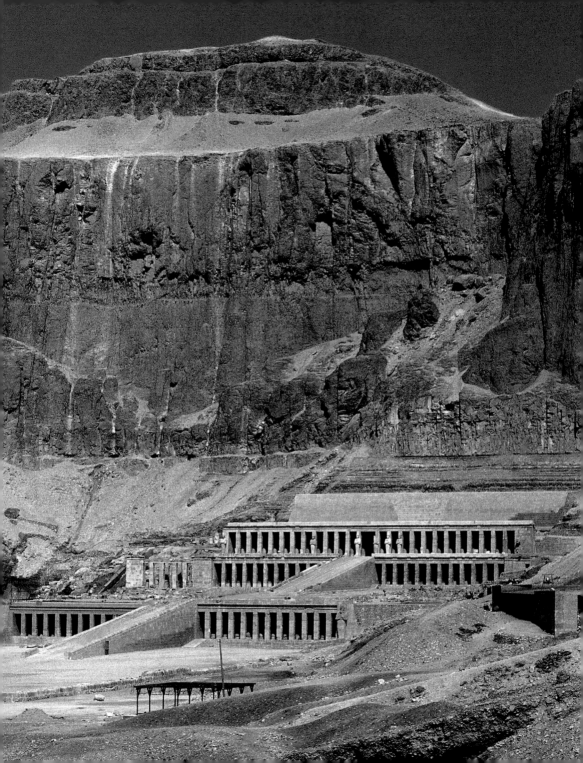

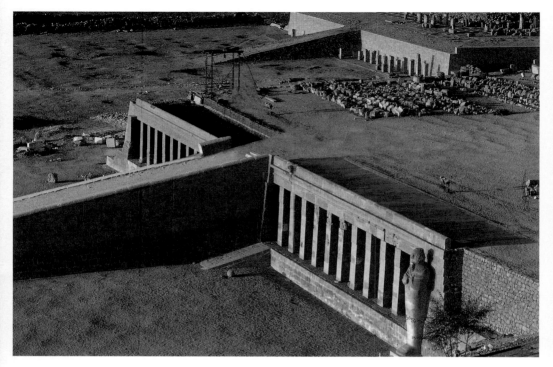

▌ In ancient Egypt temples were meeting places between men and gods,
between the living and the dead.
▌ Im Alten Ägypten waren die Tempel Orte der Begegnung zwischen
Menschen und Göttern, zwischen Lebenden und Toten.
▌ Dans l'ancienne Égypte, les temples étaient des lieux de rencontre entre
les hommes et les dieux, entre les vivants et les morts.
▌ In het oude Egypte waren de tempels ontmoetingsplaatsen tussen mensen
en goden, tussen de levenden en de doden.

Regine Schulz

Deir el-Bahari
Mortuary temple of Queen Hatshepsut
Totentempel der Königin Hatschepsut
Complexe funéraire de la reine Hatchepsout
Graftempel van koningin Hatsjepsoet
Dynasty XVIII (Hatshepsut / Hatschepsut / Hatchepsout / Hatsjepsoet, 1473-1458 BCE)

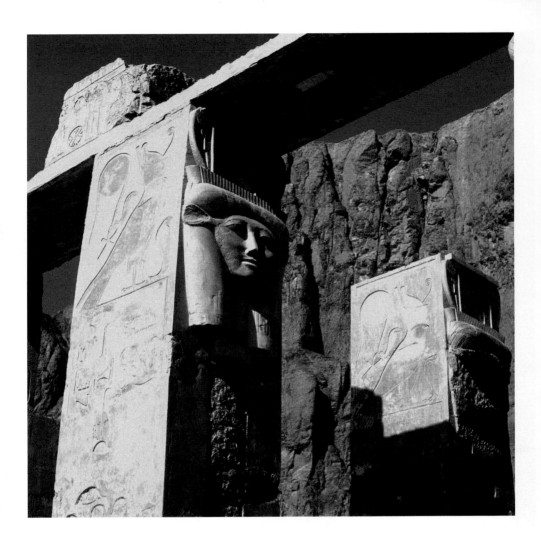

▲ **Deir el-Bahari**
Detail of Hathor-headed columns of the temple of Queen Hatshepsut
Detail der hathorischen Säulen des Tempels der Königin Hatschepsut
Détail des colonnes hathoriques du temple de la reine Hatchepsout
Hathor-zuil van de tempel van koningin Hatsjepsoet, detail
Dynasty XVIII (Hatshepsut / Hatschepsut / Hatchepsout / Hatsjepsoet, 1473-1458 BCE)

▶ **Deir el-Bahari**
Detail with Osirian pillar of the temple of Hatshepsut
Detail mit einem osirischen Pfeiler des Tempels der Hatschepsut
Détail du temple d'Hatchepsout : pilastre osiriaque
Osiris-pilaster van de tempel van Hatsjepsoet, detail
Dynasty XVIII (Hatshepsut / Hatschepsut / Hatchepsout / Hatsjepsoet, 1473-1458 BCE)

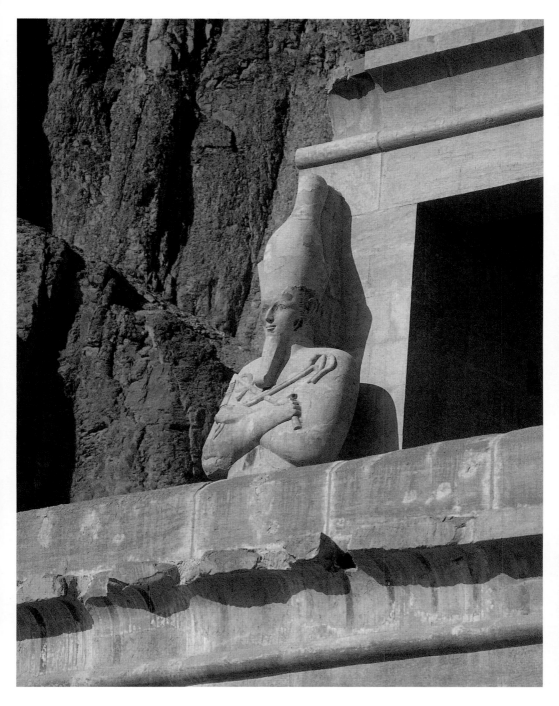

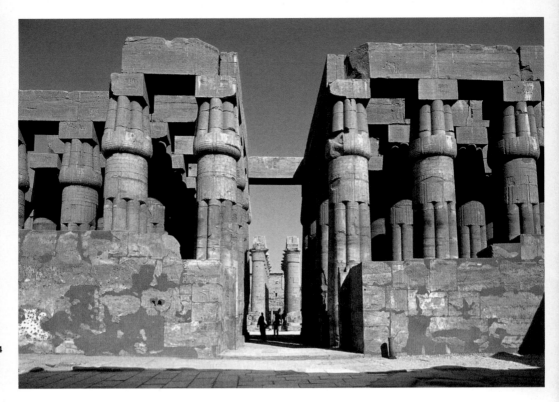

Luxor
Courtyard of Amenhotep III and detail of the columns in the form of a bundle of closed papyrus, temple of Luxor
Hof des Amenophis III und Detail der geschlossenen Papyrusbündel-Säulen, Luxor-Tempel
Cour d'Aménophis III, détail des colonnes papyriformes, temple de Louxor
Binnenhof van Amenhotep III, en detail van de gesloten papyruszuilen, tempel van Luxor
Dynasty XVIII (Amenhotep III / Amenophis III / Aménophis III, 1390-1352 BCE)

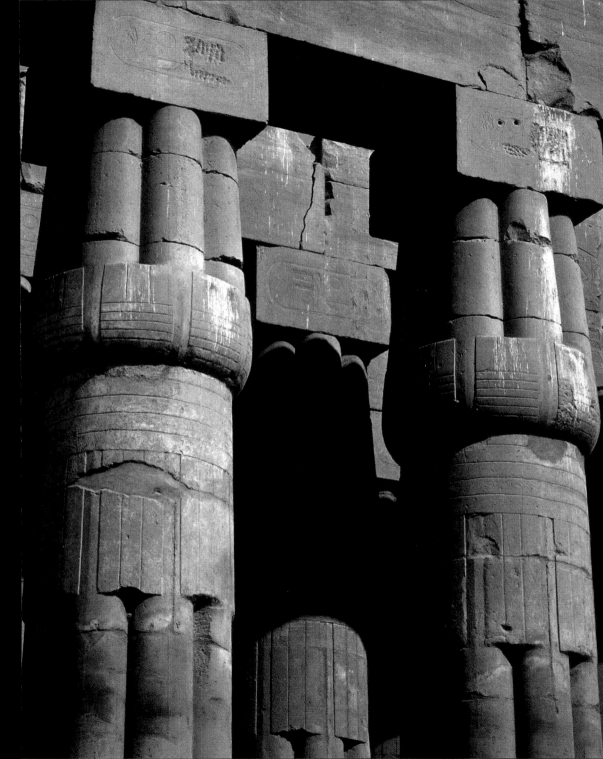

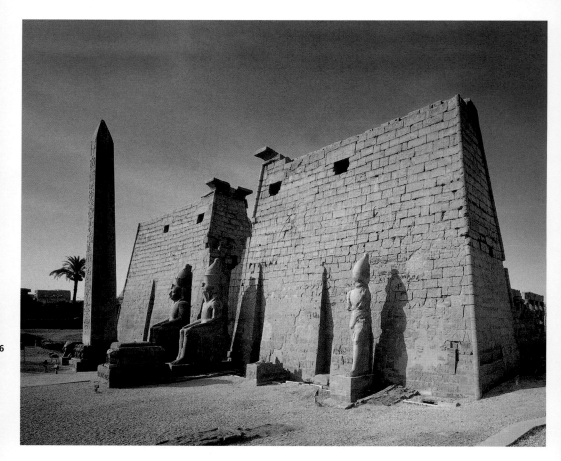

▲ **Luxor**
First pylon of the temple of Luxor
Erster Pylon des Luxor-Tempels
Premier pylône du temple de Louxor
Eerste pyloon van de tempel van Luxor
Dynasty XIX (Rameses II / Ramses II / Ramsès II, 1279-1213 BCE)

▶ **Paris**
Place de la Concorde
Obelisk of Rameses II
Obelisk von Ramsis II
Obélisque de Ramsès II
Obelisk van Ramses II
Dynasty XIX (Rameses II / Ramses II / Ramsès II, 1279-1213 BCE)

▌ *If there is a world of original forms, it is Pharaonic Egypt.*
▌ *Wenn es eine Welt der Grundformen gibt, dann ist es die Ägyptens und seiner Pharaonen.*
▌ *S'il existe un monde de formes originales, c'est bien l'Égypte pharaonique.*
▌ *Als er een wereld is van originele vormen, dan is het de faraonische wereld van Egypte.*

Jean Leclant

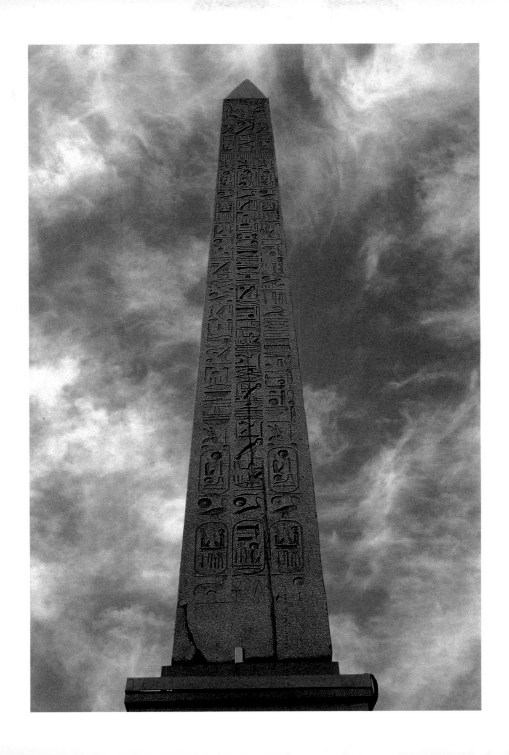

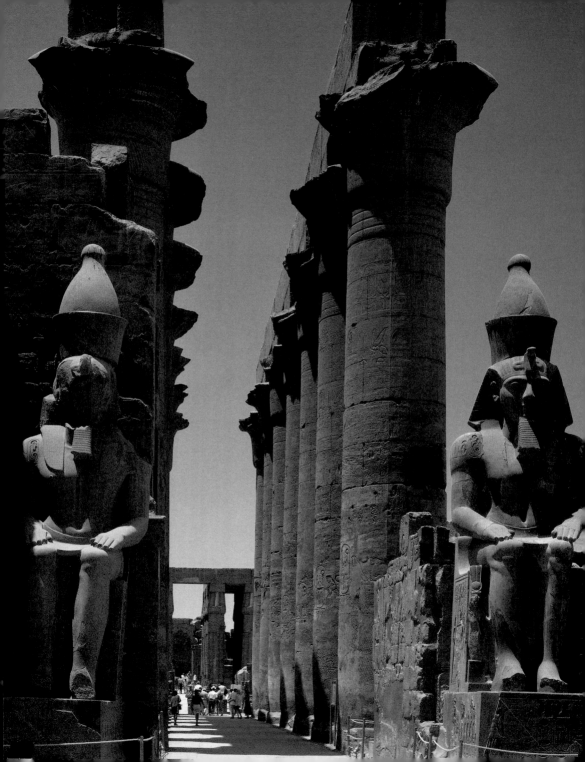

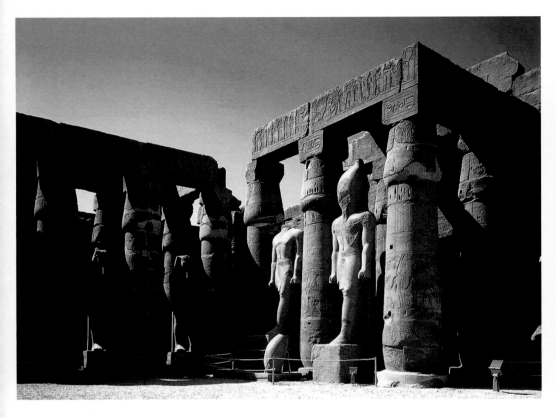

▲ **Luxor**
Courtyard of Rameses II with statues, temple of Luxor
Hof des Ramses II mit Statuen, Luxor-Tempel
Cour de Ramsès II, temple de Louxor
Binnenhof van Ramses II met beelden, tempel van Luxor
Dynasty XIX (Rameses II / Ramses II / Ramsès II, 1279-1213 BCE)

◀ Luxor
Entrance to the temple of Luxor with colossal statues of Rameses II
Eingang zum Tempel von Luxor mit den Kolossstatuen von Ramses II
Entrée du temple de Louxor, avec les statues colossales de Ramsès II
Ingang van de tempel van Luxor met kolossen van Ramses II
Dynasty XIX (Rameses II / Ramses II / Ramsès II, 1279-1213 BCE)

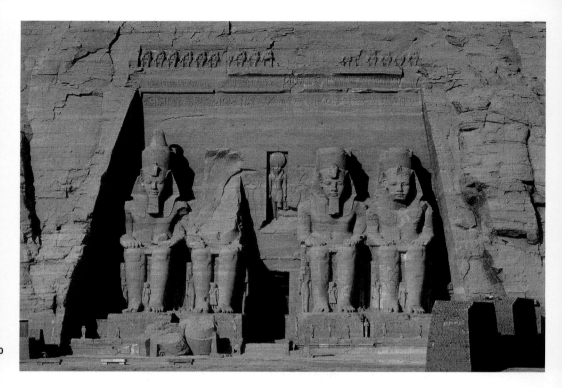

Abu Simbel
Monumental statues on the façade of the temple of Rameses II and detail
Monumentale Statuen auf der Fassade des Tempels von Ramses II und Detail
Statues colossales de la façade du temple de Ramsès II et détail
Monumentale beelden van de façade van de tempel van Ramses II, en detail
Dynasty XIX (Rameses II / Ramses II / Ramsès II, 1279-1213 BCE)

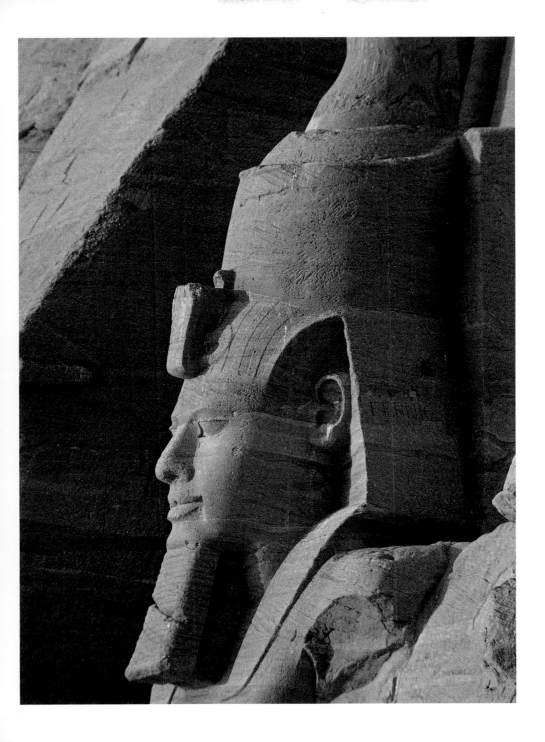

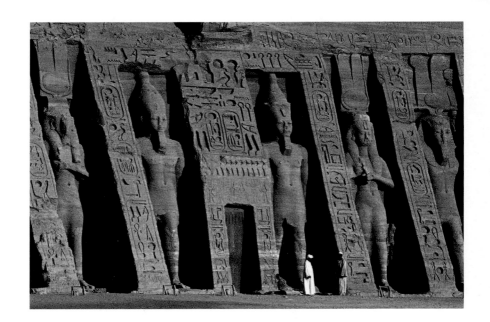

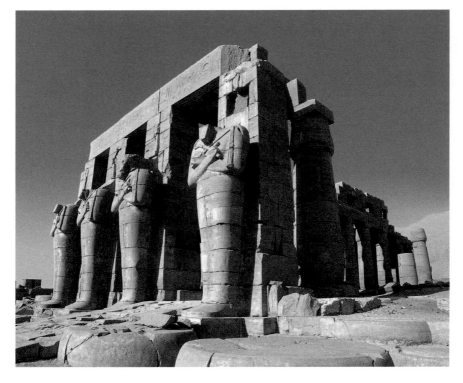

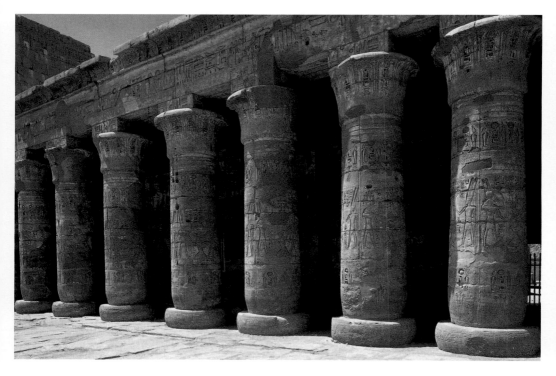

▲ **Luxor**
Porticoed courtyard with papyrus columns, temple of Medinet-Habu
Hof mit Papyrusbündel-Säulen, Tempel in Medinet Habu
Cour à portique de colonnes papyriformes, temple de Médinet-Habou
Colonnade van het binnenhof met papyruszuilen, tempel van Madinat-Habu
Dynasty XIX (Rameses III / Ramses III / Ramsès III, 1184-1153 BCE)

◀ **Abu Simbel**
Detail of the façade of the temple of Nefertari with monumental statues of Rameses II and Nefertari
Fassadendetail mit den Monumentalstatuen von Ramses II und Nefertari, Tempels von Nefertari
Détail de la façade du temple de Néfertari avec les statues monumentales de Ramsès II et de Néfertari
Detail van de façade van de tempel van Nefertari met monumentable beelden van Ramses II en Nefertari
Dynasty XIX (Rameses II / Ramses II / Ramsès II, 1279-1213 BCE)

◀ **West Thebes**
Ramesseum, mortuary temple of Rameses II
Ramesseum, Totentempel von Ramses II
Ramesseum, temple funéraire de Ramsès II
Het Ramesseum, graftempel van Ramses II
Dynasty XIX (Rameses II / Ramses II / Ramsès II, 1279-1213 BCE)

Hatshepsut and the Female Pharaohs

Over the course of ancient Egypt's three thousand years of history at least two women bore the title of pharaoh. The first was Nitocris, at the end of the Old Kingdom, a time when, after the extremely long reign of Pepi II, central authority had weakened. There is little trace of Nitocris either in written history or in art. Hatshepsut, on the other hand, daughter and wife of kings, ascended the throne of Egypt as temporary regent of Thutmose III, but ended up reigning as a pharaoh in her own right. The daughter of Thutmose I and wife of her half brother Thutmose II, she took over the reins of government following the premature death of her husband, acting in the name of her stepson Thutmose III, still a child.

To shore up her authority Hatshepsut made herself as similar as possible to a male pharaoh, even in her appearance. The queen's iconography is twofold: in some votive statues, while the clothing and posture are typically male, the features of a woman can be discerned.

In other works the queen chose to have herself depicted with a wholly masculine appearance, and yet, even though presented as a man to all intents and purposes, there is still a fineness of features and expression that gives away the fact that the person portrayed is a woman: the hint of a smile, the high and sharp cheekbones, the large, made-up eyes and the overall shape of the face suggest, perhaps intentionally, the character and femininity of the queen.

When Thutmose III gained power, his *damnatio memoriae* fell on the queen's works: her name was chiseled off the statues and the temples and replaced by that of her stepson.

Hatschepsut und die weiblichen Pharaonen

In den 3000 Jahren, die das Antike Ägypten andauerte, gab es mindestens zwei Frauen, die den Titel des Pharao tragen durften. Die eine von ihnen war Nitokris, die am Ende des Alten Reichs zu einer Zeit regierte, als nach der sehr langen Herrschaft von Pepi II. das zentrale Machtgefüge ins Wanken kam. Für die Existenz von Nitokris gibt es jedoch weder in der Geschichtsschreibung noch in der Kunst hinreichende Belege.

Auch Hatschepsut, Tochter und Gattin von Herrschern, bestieg den Thron übergangsweise für Thutmosis III., übernahm aber schließlich die Regentschaft als weiblicher Pharao mit allen Titeln.

Als Tochter von Thutmosis I. und Frau dessen Bruder Thutmosis II., übernahm sie nach dem frühen Tod ihres Gatten die Regierungsgeschäfte für ihren Stiefsohn Thutmosis III, der zu dieser Zeit noch ein Kind war. Um ihre Regentschaft zu festigen, bemühte sich Hatschepsut, ihren Habitus (wie auch die Kleidung) so stark wie möglich den männlichen Pharaonen anzugleichen. Die Ikonografie der Herrscherin zeigt zwei Formen: Bei einigen ihrer Votivstatuen sind trotz der typisch männlichen Kleidung und Haltung weibliche Züge erkennbar;

bei anderen Kunstwerken wiederum entschied sich Hatschepsut für eine in jeder Hinsicht männliche Erscheinung, auch wenn trotz allem eine gewisse Feinheit der Züge und des Gesichtsausdruck bleiben ,die erkennen lassen, dass es sich bei dem dargestellten Herrscher um eine Frau handelt: Ein angedeutetes Lächeln, die hohen und spitz zulaufenden Wangenknochen, die großen geschminkten Augen und die Gesamtkomposition des Antlitzes lassen, möglicherweise vorsätzlich, den weiblichen Charakter der Königin durchblicken.

Nach der Machtübernahme von Thutmosis III. fielen die Werke der Herrscherin der Verdammung des Andenkens anheim: Ihr Name wurde von den Statuen und Tempeln gekratzt und durch den ihres Stiefsohnes ersetzt.

Hatchepsout et les femmes pharaon

Au cours des trois millénaires que dura l'ancienne Égypte, il y eut au moins deux femmes qui s'arrogèrent le titre de pharaon.
La première fut Nitocris, à la fin de l'Ancien Empire. À cette époque, le pouvoir central s'était affaibli. Néanmoins, peu de témoignages historiographiques ou artistiques nous renseignent sur la destinée de Nitocris. En tant que fille et femme de souverain, Hatchepsout monta sur le trône de manière temporaire, comme régente de Thoutmosis III. Elle finit pourtant par régner comme un pharaon exerçant les pleins pouvoirs. Fille de Thoutmosis I^{er} et femme de son frère Thoutmosis II, elle prit en main les rênes du royaume à la mort de son mari, au nom de son beau-fils encore enfant, Thoutmosis III.
Pour asseoir son pouvoir, Hatchepsout s'efforça de ressembler le plus possible aux pharaons, y compris d'un point de vue physique. La reine possède ainsi une double iconographie. Dans certaines statues votives, même si ses vêtements et sa posture sont typiquement masculins, on entrevoit ses traits féminins. Dans d'autres œuvres, au contraire, la reine choisit de se faire représenter sous des traits entièrement masculins. Mais même si elle revêt l'apparence d'un homme, le soupçon de finesse des traits et de l'expression laissent entendre que le souverain représenté est une femme : le sourire légèrement suggéré, les zygomatiques hauts et pointus, les grands yeux maquillés et la structure d'ensemble du visage font ressortir, peut-être à dessein, le caractère et la féminité de la reine.
Après que Thoutmosis III eut repris le pouvoir, une *damnatio memoriæ* s'abattit sur les œuvres figurant la reine : son nom fut effacé des statues comme des temples et remplacé par celui de son beau-fils.

Hatsjepsoet en de vrouwelijke farao's

In de loop van drieduizend jaar geschiedenis van het Oude Egypte pronkten ten minste drie vrouwen met de titel farao. De eerste was Nitokris, aan het einde van het Oude Rijk, op een moment dat, na het lange rijk van Pepi II, de centrale macht was verzwakt. Over Nitokris zijn echter zowel in de geschiedenis als in de kunst weinig getuigenissen overgeleverd.
Hatsjepsoet, dochter en vrouw van vorsten, besteeg de troon van Egypte als tijdelijke regentes van Thoetmosis III, om vervolgens in alle opzichten te regeren als een koningin.
Als dochter van Thoetmosis I en vrouw van de broer van Thoetmosis II, nam ze na de vroegtijdige dood van haar man de touwtjes in handen in naam van haar nog kleine stiefzoon Thoetmosis III.
Om haar macht te bestendigen, deed Hatsjepsoet haar uiterste best om ook uiterlijk op een mannelijke farao te lijken. De iconografie van de koningin is dubbel. In enkele votiefbeeldjes zien we, hoewel kleding en postuur typisch mannelijk zijn, vrouwelijke gelaatstrekken.
In andere beelden daarentegen, verkoos de koningin om zich helemaal als man te laten afbeelden. Desondanks zien we een verfijning van gelaatstrekken en uitdrukking, waaruit blijkt dat de afgebeelde vorst een vrouw is. De licht aangezette glimlach, de hoge, puntige jukbeenderen, de grote opgemaakte ogen en de complexe compositie van het gezicht laten misschien wel opzettelijk het vrouwelijke karakter van de koningin zien.
Toen Thoetmosis III de macht overnam, pleegde hij *damnatio memoriae* op de afbeeldingen van de koningin/farao. Haar naam werd van beelden en tempels gebeiteld en vervangen door die van haar stiefzoon.

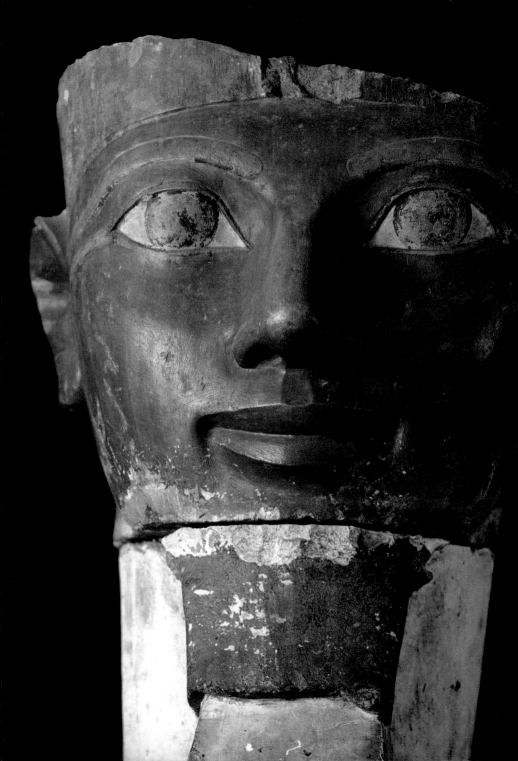

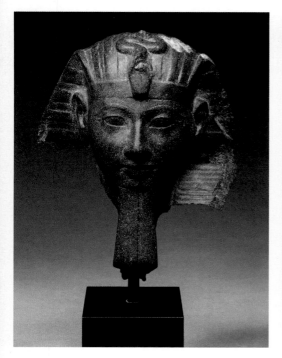 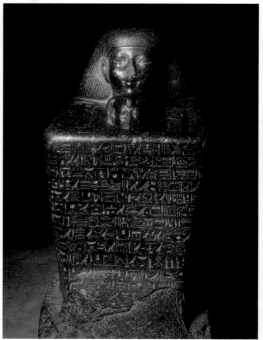

▲ Head of Queen Hatshepsut; granite
Kopf der Königin Hatschepsut; Granit
Tête de la reine Hatchepsout ; granit
Hoofd van koningin Hatsjepsoet; graniet
Dynasty XVIII (Hatshepsut / Hatschepsut / Hatchepsout / Hatsjepsoet, 1473-1458 BCE)
Ägyptisches Museum, Staatliche Museen, Berlin

◄ Head of Hatshepsut from Deir el-Bahari; painted limestone
Kopf der Hatschepsut aus Deir el-Bahari; bemalter Kalkstein
Tête de la reine Hatchepsout, provenant de Deir el-Bahari ; calcaire peint
Hoofd van koningin Hatsjepsoet uit Deir el-Bahri; beschilderd kalksteen
Dynasty XVIII (Hatshepsut / Hatschepsut / Hatchepsout / Hatsjepsoet, 1473-1458 BCE)
Egyptian Museum, Cairo

Cube statue of Senenmut with Neferura, daughter of Hatshepsut and Thutmose II; granite
Würfelstatue des Senenmut mit Hatschepsuts Tochter Neferu-Re und Thutmosis II; Granit
Statue-cube de Senmout avec Néferourê, fille d'Hatchepsout et de Thoutmosis II ; granit
Blokbeeld van Senenmut en Neferure; graniet
Dynasty XVIII (Hatshepsut / Hatschepsut / Hatchepsout / Hatsjepsoet, 1473-1458 BCE)
Egyptian Museum, Cairo

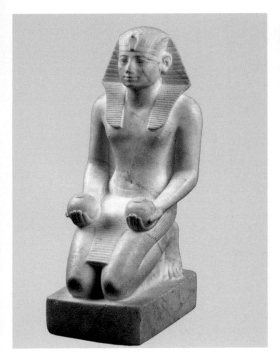

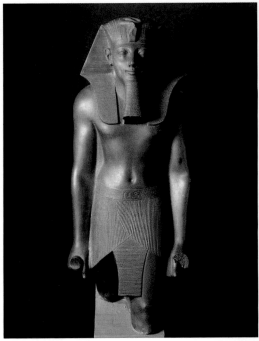

▲ Statue of Thutmose III; schist
Statue des Thutmosis III; Schiefer
Statue de Thoutmosis III ; schiste
Beeld van Thoetmosis III; schist
Dynasty XVIII (Thutmose III / Thutmosis III / Thoutmosis III /
Thoetmosis III, 1479-1425 BCE)
Egyptian Museum, Cairo

▶ Head of the pharaoh Amenhotep III wearing the blue crown;
quartzite
Kopf des Pharaos Amenophis III mit der blauen Krone; Quarzit
Tête du pharaon Aménophis III avec la couronne bleue (kheprech) ;
quartzite
Hoofd van koning Amenhotep III met de blauwe kroon; kwartsiet
Dynasty XVIII (Amenhotep III / Amenophis III / Aménophis III, 1390-
1352 BCE)
Metropolitan Museum of Art, New York

Thutmose III in offering attitude; white marble
Thutmosis III in Position eines Anbietenden; Weißer Marmor
Thoutmosis III en posture d'offrande ; marbre blanc
Offerende Thoetmosis III; wit marmer
Dynasty XVIII (Thutmose III / Thutmosis III / Thoutmosis III /
Thoetmosis III, 1479-1425 BCE)
Egyptian Museum, Cairo

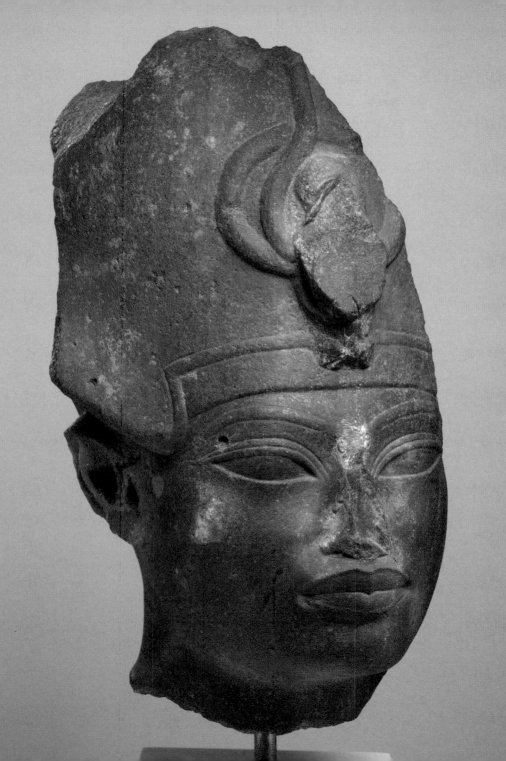

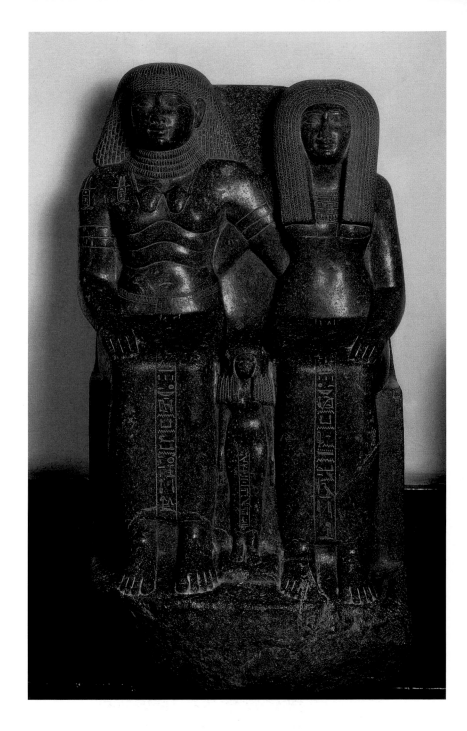

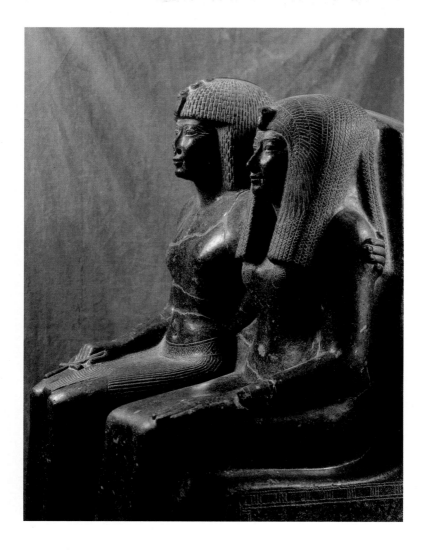

▲ Statue of Thutmose IV and his mother; granite
Statue von Thutmosis IV und seiner Mutter; Granit
Statue de Thoutmosis IV avec sa mère ; granit
Beeld van Thoetmosis IV en zijn moeder; graniet
Dynasty XVIII (Thutmose IV / Thutmosis IV / Thoutmosis IV / Thoetmosis IV, 1400-1390 BCE)
Egyptian Museum, Cairo

◀ Statue of Sennefer and his wife Senay; granite
Statue von Sennefer und seiner Ehefrau Senay; Granit
Statue de Sennéfer et de son épouse Senay ; granit
Beeld van Sennefer en zijn vrouw Senay; graniet
Dynasty XVIII (Amenhotep III, Amenophis III, Aménophis III, 1427-1400 BCE)
Egyptian Museum, Cairo

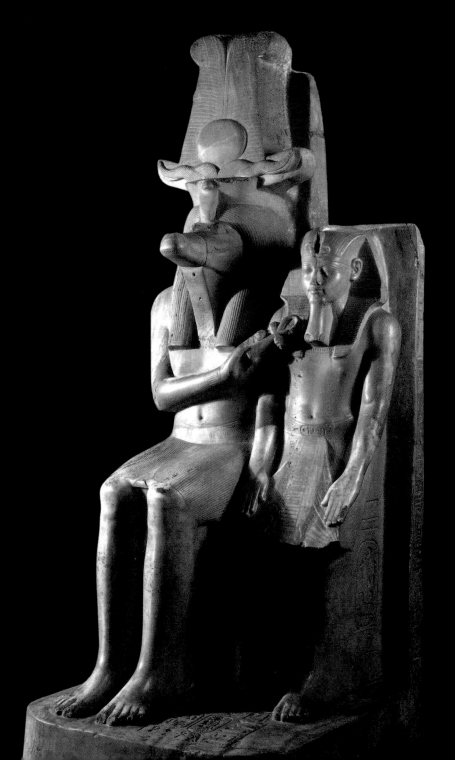

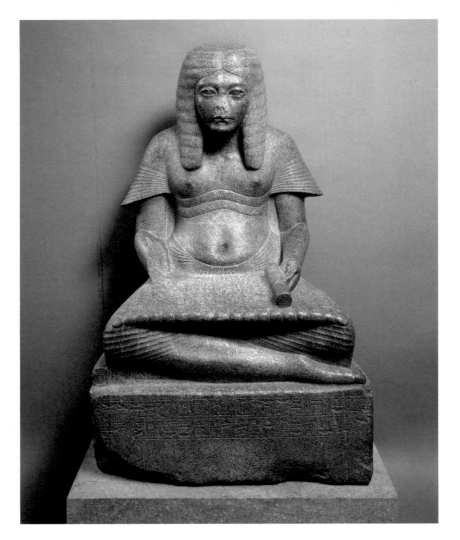

▲ Statue of Horemheb as scribe; granodiorite
Statue des Haremhab als Schreiber; Granodiorit
Statue d'Horemheb en scribe ; granodiorite
Beeld van Horemheb als schrijver; granodioriet
Dynasty XVIII (Horemheb / Haremhab ,1323-1295 BCE)
Metropolitan Museum of Art, New York

◄ The crocodile god Sobek passing the *ankh* symbol to Amenhotep III; Egyptian alabaster
Der Krokodilgott Sobek reicht Amenophis III das Symbol *Ankh*; ägyptischer Alabaster
Le dieu crocodile Sobek tend à Aménophis III la croix de vie (ankh) ; albâtre égyptien
De god Sobek geeft Amenhotep III het symbool *ankh*; Egyptisch albast
Dynasty XVIII (Amenhotep III, Amenophis III, Aménophis III, 1390-1352 BCE)
Egyptian Museum, Luxor

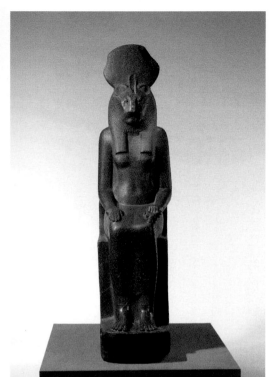

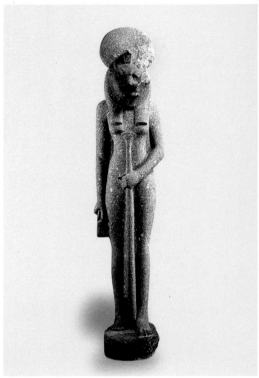

Statue of the goddess Sekhmet; granite
Statue der Göttin Sachmet; Granit
Statue de la déesse Sekhmet ; granit
Beeld van godin Sekhmet; graniet
Dynasty XVIII, 1390-1352 BCE
Metropolitan Museum of Art, New York

Statue of the goddess Sekhmet; diorite
Statue der Göttin Sachmet; Diorit
Statue de la déesse Sekhmet ; diorite
Beeld van de godin Sekhmet; dioriet
Dynasty XVIII (Amenhotep III / Amenophis III / Aménophis III,
1390-1352 BCE)
Fondazione Museo delle Antichità Egizie, Torino

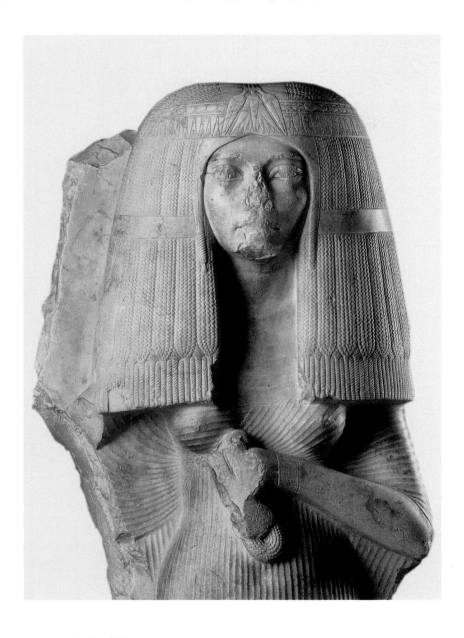

General Nakhtmin's wife; limestone
Frau des Generals Nachtmin; Kalkstein
L'épouse du général Nakhtmin ; calcaire
Vrouw van generaal Nakhtmin; kalksteen
Dynasty XVIII, *c.* 1325 BCE
Egyptian Museum, Cairo

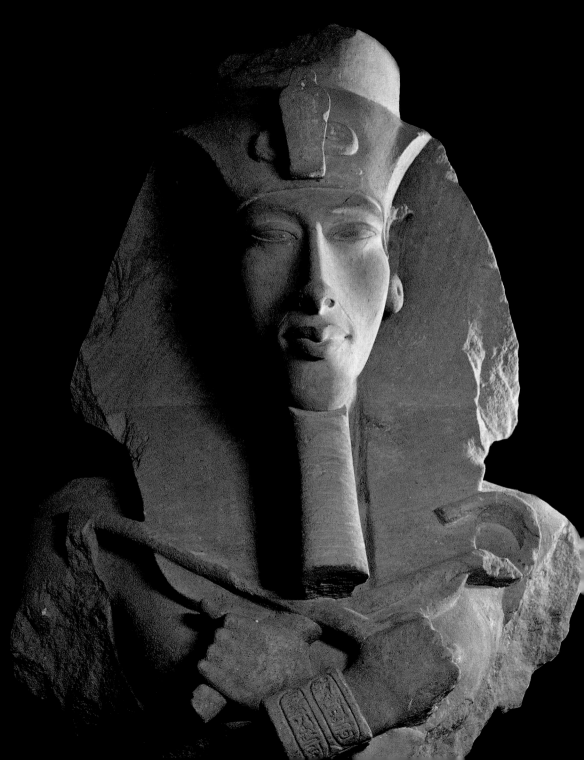

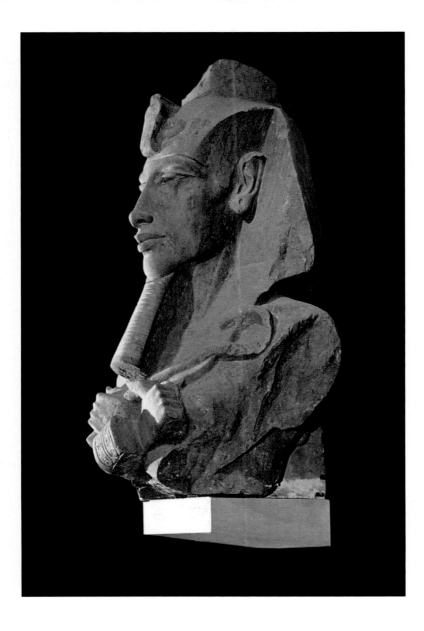

Fragment of colossus of Amenhotep IV/Akhenaton, from Karnak; sandstone
Fragment des Kolosses von Amenophis IV/Echnaton, aus Karnak; Sandstein
Fragment d'une statue colossale d'Aménophis IV-Akhenaton, provenant de Karnak ; grès
Fragment van de kolos van Amenhotep IV/Akhenaton uit Karnak; zandsteen
Dynasty XVIII (Amenhotep IV / Amenophis IV / Aménophis IV, 1352-1336 BCE)
Egyptian Museum, Cairo

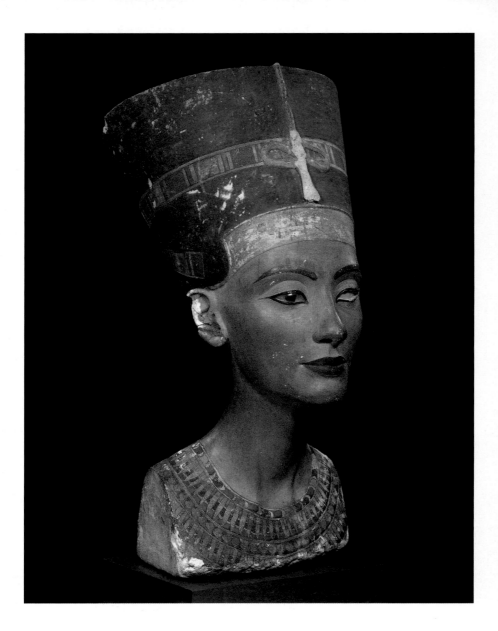

Bust of Queen Nefertiti from Amarna and detail; painted limestone and plaster
Büste der Königin Nofretete aus Amarna und Detail; bemalter Kalkstein und Gips
Buste de la reine Néfertiti, provenant de Tell el-Amarna, et détail ; calcaire et plâtre peint
Buste van koningin Nefertete uit Amarna, en detail; kalksteen en beschilderd gips
Dynasty XVIII (Amenhotep IV / Amenophis IV / Aménophis IV, 1352-1336 BCE), *c.* 1345
Ägyptisches Museum, Staatliche Museen, Berlin

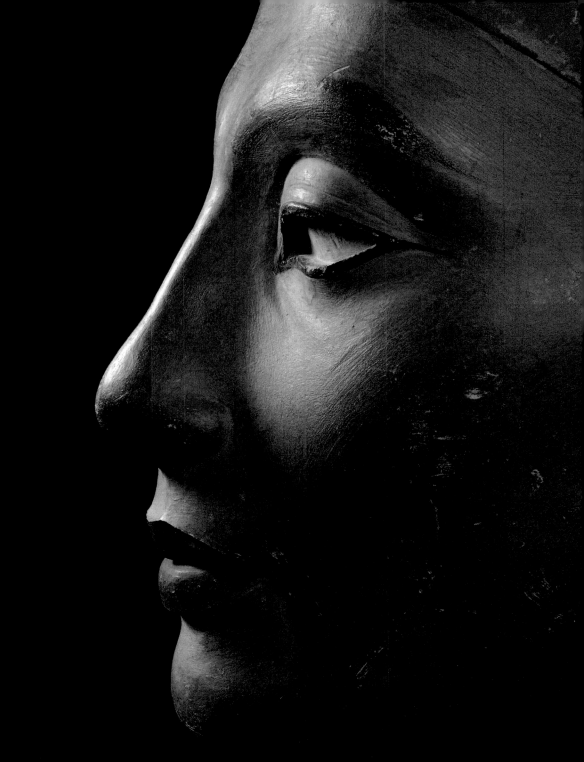

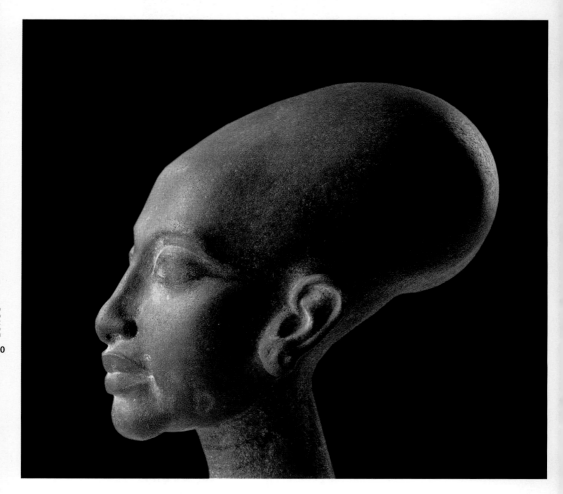

▲ Portrait of a princess from Amarna; quartzite
Porträt einer Prinzessin aus Tell el-Amarna; Quarzit
Portrait d'une princesse, provenant de Tell el-Amarna ; quartzite
Portret van een prinses uit Tell el-Amarna; kwartsiet
Dynasty XVIII (Amenhotep IV / Amenophis IV / Aménophis IV, 1352-1336 BCE)
Egyptian Museum, Cairo

▶ Tutankhamun wearing the blue crown; painted limestone
Tutanchamun mit der blauen Krone; bemalter Kalkstein
Toutankhamon avec la couronne bleue (kheprech) ; calcaire peint
Toetankhamon met de blauwe kroon; beschilderd kalksteen
Dynasty XVIII (Tutankhamun / Tutanchamun / Toutankhamon / Toetankhamon, 1336-1327 BCE)
Metropolitan Museum of Art, New York

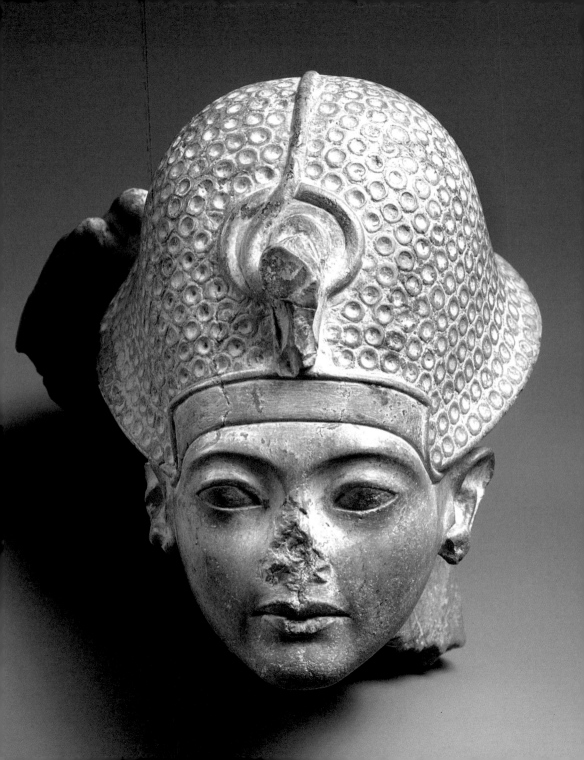

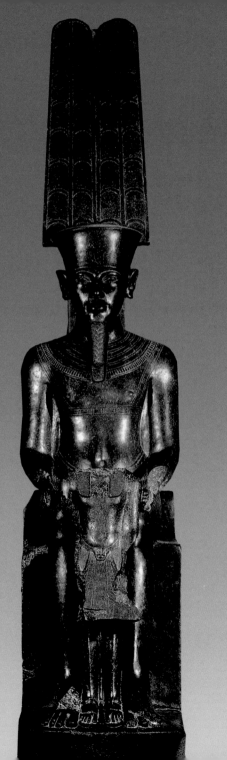

Statue of the god Amon with Tutankhamun; diorite
Statue des Gottes Amun mit Tutanchamun; Diorit
Statue du dieu Amon avec Toutankhamon ; diorite
Beeld van de god Amon met Toetankhamon; dioriet
Dynasty XVIII (Tutankhamun / Tutanchamun / Toutankhamo[n] /
Toetankhamon, 1336-1327 BCE)
Musée du Louvre, Paris

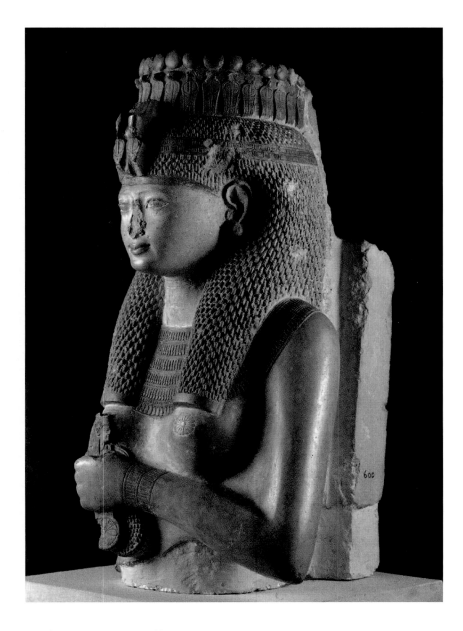

Bust of Queen Merit-Amon; painted limestone
Büste der Königin Meritamun; bemalter Kalkstein
Buste de la reine Mérit-Amon ; calcaire peint
Buste van koningin Merit-Amon; beschilderd kalksteen
Dynasty XIX, *c.* 1250 BCE
Egyptian Museum, Cairo

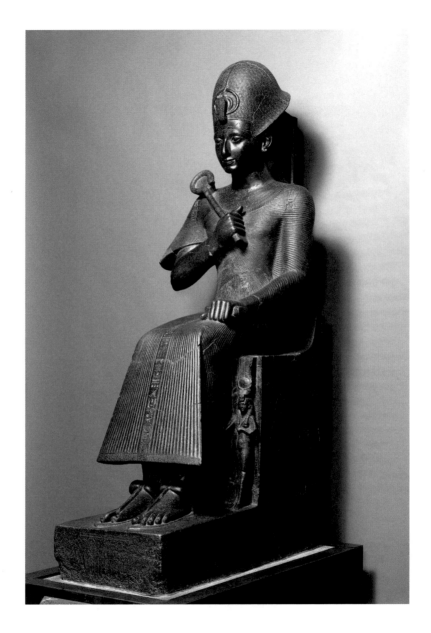

Rameses II with, at his feet, Queen Nefertari and their son Amun-her-khepeshef; diorite
Ramses II mit der Königin Nefertari und ihrem Sohn Amunherchepeschef zu Füßen; Diorit
Ramsès II avec, à ses pieds, la reine Néfertari et leur fils Amonherkhépechef ; diorite
Beeld van Ramses II, aan zijn voeten koningin Nefertari en hun zoon Amonherkhepeshef; dioriet
Dynasty XIX (Rameses II / Ramses II / Ramsès II, 1279-1213 BCE)
Fondazione Museo delle Antichità Egizie, Torino

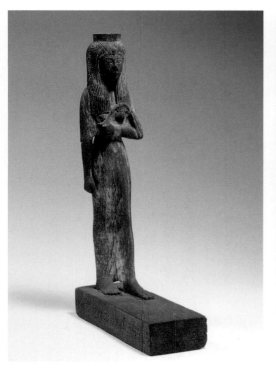

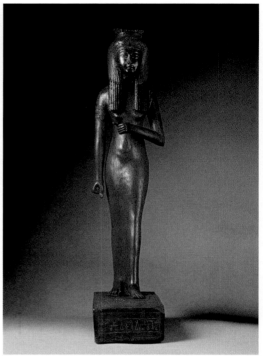

The deified queen Ahmose Nefertari, mother of Amenhotep I;
painted wood
Vergöttlichte Königin Ahmose-Nefertari, Mutter von Amenophis I;
bemaltes Holz
La reine divinisée Ahmès-Néfertari, mère d'Aménophis Ier ; bois peint
Ahmose Nefertari, *Goddelijke vrouw van Amon*, moeder van
Amenhotep I; beschilderd hout
Dynasty XIX, 1295-1185 BCE
Ägyptisches Museum, Staatliche Museen, Berlin

▲ Statuette of Ahmose Nefertari; painted wood
Statuette von Ahmose-Nefertari; bemaltes Holz
Statuette d'Ahmès-Néfertari ; bois peint
Beeldje van koningin Ahmose Nefertari; beschilderd hout
Dynasty XIX, 1295-1185 BCE
Fondazione Museo delle Antichità Egizie, Torino

▶ Posthumous portrait of King Amenhotep I; painted limestone
Postumes Bild des Königs Amenophis I; bemalter Kalkstein
Statue posthume du pharaon Aménophis Ier ; calcaire peint
Postuum portret van koning Amenhotep I; beschilderd kalksteen
Dynasty XIX, 1295-1185 BCE
Fondazione Museo delle Antichità Egizie, Torino

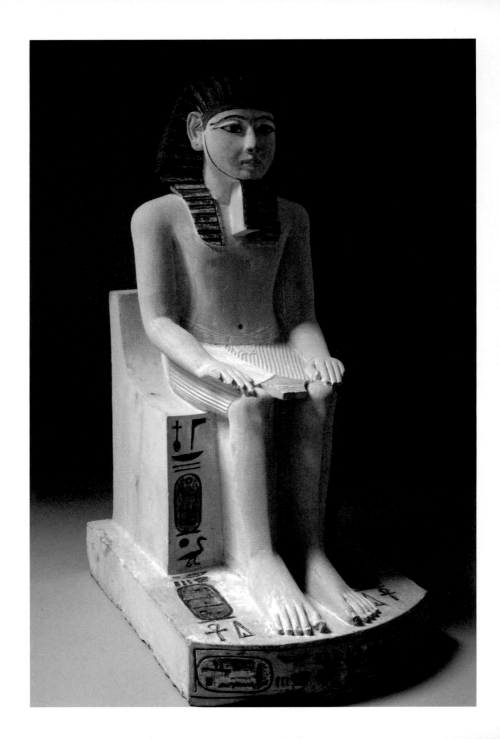

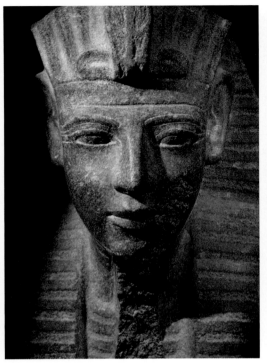

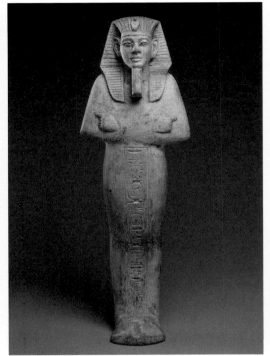

▲ *Ushabti* of the pharaoh Merneptah; painted limestone
Uschebti des Pharaos Merenptah; bemalter Kalkstein
Chaouabti du pharaon Mérenptah ; calcaire peint
Ushabti van koning Merenptah; beschilderd kalksteen
Dynasty XIX (Merneptah / Merenptah / Mérenptah, 1213-1203 BCE)
Metropolitan Museum of Art, New York

Bust of the pharaoh Merneptah; painted granite
Büste des Pharaos Merenptah; bemalter Granit
Buste du pharaon Mérenptah ; granit peint
Buste van koning Merenptah; beschilderd graniet
Dynasty XIX (Merneptah / Merenptah / Mérenptah, 1213-1203 BCE)
Egyptian Museum, Cairo

▶ Statue of the standard-bearer Penbuy, detail; wood
Statue des Fahnenhalters Penbuy, Detail; Holz
Statue du porte-étendard Penbouy, détail ; bois
Beeld van vlaggendrager Penbuy, detail; hout
Dynasty XIX (Rameses II / Ramses II / Ramsès II, 1279-1213 BCE)
Fondazione Museo delle Antichità Egizie, Torino

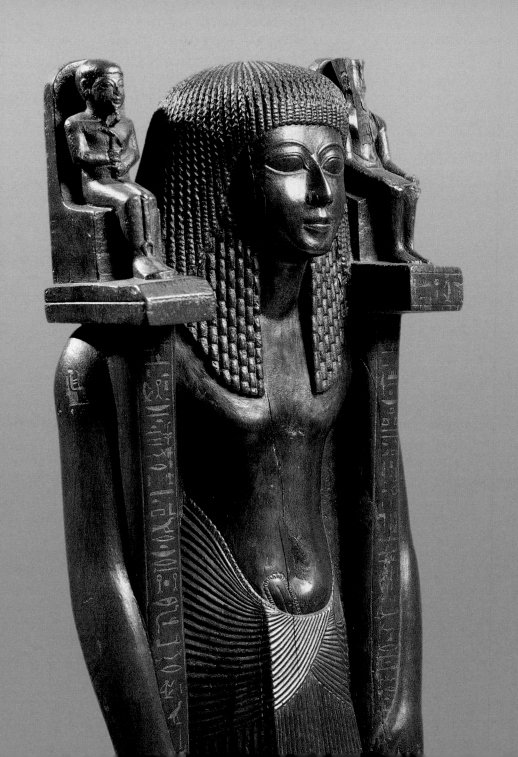

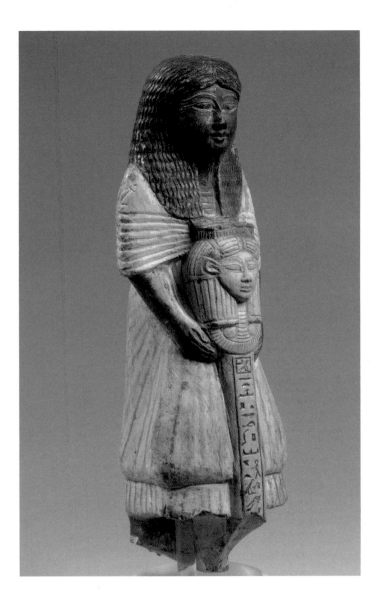

Statuette of priest carrying a standard in the form of Hathor; painted limestone
Statuette eines (Gaben-) Priesters, der einen Banner in Form von Hathor trägt; bemalter Kalkstein
Statuette de prêtre portant un étendard de la déesse Hathor ; calcaire peint
Beeldje van een offerende priester die een standaard in de vorm van Hathor draagt;
beschilderd kalksteen
Dynasty XVIII-XX (1550-1069 BCE)
Fondazione Museo delle Antichità Egizie, Torino

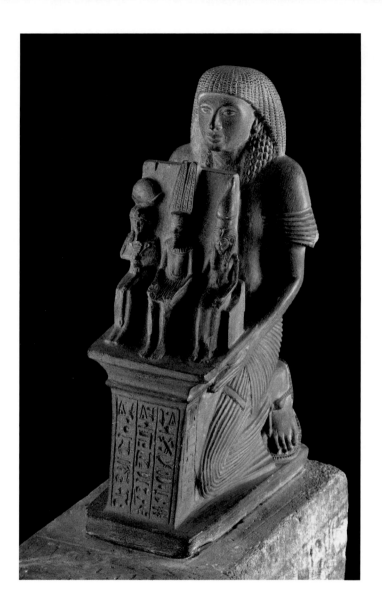

The high priest Ramsesnakht offering the Theban Triad on a throne; granite
Der Hohenpriester Ramsesnacht bietet der thebaischen Triade den Thron an; Granit
Le grand prêtre Ramsèsnakht présente la triade thébaine en majesté ; granit
De hogepriester Ramsesnakht offert de Triade van Thebe op een troon; graniet
Dynasty XX, *c.* 1150 BCE
Egyptian Museum, Cairo

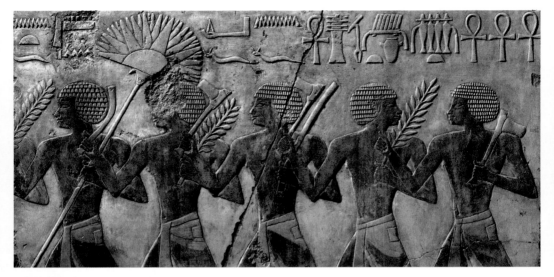

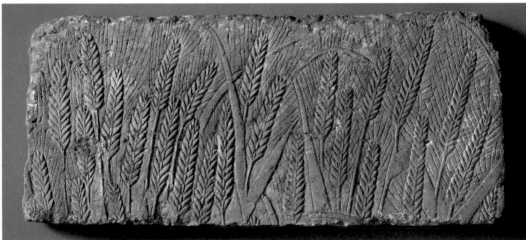

Bas-relief with warriors armed with axes, clubs and sycamore branches; painted limestone
Basrelief mit Soldaten, bewaffnet mit Äxten, Stöcken und Ahornästen; bemalter Kalkstein
Bas-relief représentant des guerriers munis de haches, de gourdins et de branches de sycomore ; calcaire peint
Krijgers gewapend met bijlen, stokken en takken van de sycomore, laagreliëf; beschilderd kalksteen
Dynasty XVIII (1550-1295 BCE), c. 1475
Ägyptisches Museum, Staatliche Museen, Berlin

Bas-relief with ears of grain; painted limestone
Basrelief mit Kornähren; bemalter Kalkstein
Bas-relief représentant des épis de blé ; calcaire peint
Laagreliëf met korenaren; beschilderd kalksteen
Dynasty XVIII (1550-1295 BCE)
Metropolitan Museum of Art, New York

▌ *The human figure was, in its artistic version, subject to a stylization that made it suitable for eternity.*
▌ *Die menschliche Figur war in ihrer künstlerischen Darstellung einer Stilisierung unterworfen und dadurch für die Ewigkeit geeignet.*
▌ *La figure humaine était, dans sa version artistique, soumise à une stylisation qui la rendait apte à l'éternité*
▌ *De menselijke figuur werd, in zijn artistieke versie, onderworpen aan een stilering die hem geschikt maakte voor de eeuwigheid.*

Helmut Satzinger

Bas-relief with banquet scene from the tomb of the vizier Ramose, Valley of the Nobles; painted limestone
Basrelief mit einer Bankettszene, Grab des Wesirs Ramose im Tal der Adligen; bemalter Kalkstein
Bas-relief de la tombe du vizir Ramosé, Vallée des Nobles : scène de banquet ; calcaire peint
Tafereel van een maaltijd, laagreliëf uit het graf van de vizier Ramose, Vallei der Edelen; beschilderd kalksteen
Dynasty XVIII, *c.* 1350 BCE
Thebes

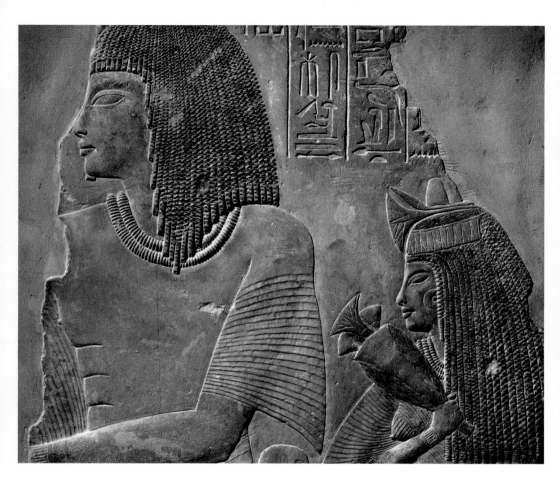

Bas-relief of Imeneminet and his wife; painted limestone
Basrelief des Imeneminet und seiner Frau; bemalter Kalkstein
Bas-relief d'Imeneminet et son épouse ; calcaire peint
Imeneminet en zijn vrouw, laagreliëf; beschilderd kalksteen
Dynasty XVIII, c. 1350 BCE
Musée du Louvre, Paris

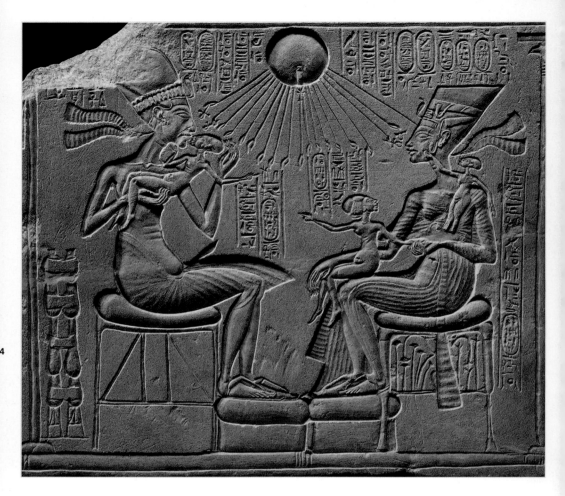

Relief of Amenhotep IV/Akhenaton with the royal family under the rays of Aton; painted sandstone
Relief des Amenophis IV/Echnaton mit der königlichen Familie unter den Sonnenstrahlen von Aton; bemalter Sandstein
Relief d'Aménophis IV-Akhenaton avec sa famille, vivifiés par les rayons d'Aton/ Amenhotep IV ; grès peint
Amenhotep IV/Achnaton met de koninklijke familie onder de stralen van Aton, reliëf; beschilderd zandsteen
Dynasty XVIII (Amenhotep IV/ Amenophis IV/ Aménophis IV, 1352-1336 BCE)
Ägyptisches Museum, Staatliche Museen, Berlin

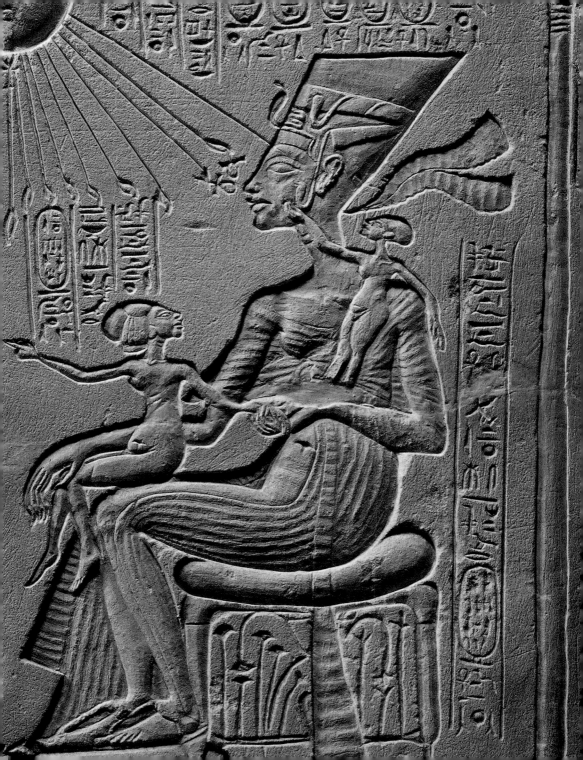

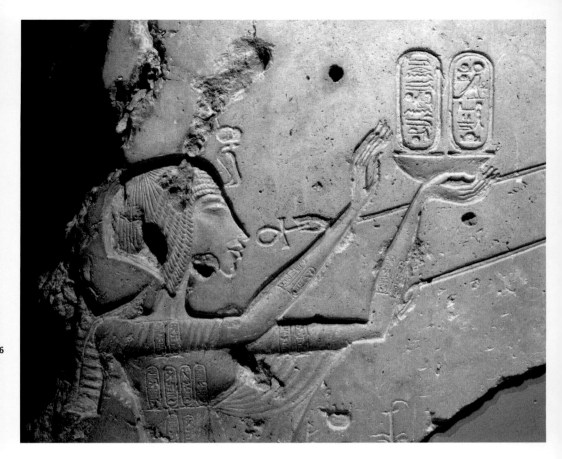

▲ Nefertiti receiving the *ankh* symbol from Aton, detail; limestone
Nofretete, die das Symbol *Ankh* von Aton bekommt, Detail; Kalkstein
Néfertiti recevant d'Aton la croix de vie (ankh), détail ; calcaire
Nefertete ontvangt van Aton het symbool *ankh*, detail; kalksteen
Dynasty XVIII (Amenhotep IV / Amenophis IV / Aménophis IV, 1352-1336 BCE)
Brooklyn Museum, New York

▶ Relief of Amenhotep IV/Akhenaton and Nefertiti presenting offerings to Aton; painted limestone
Relief von Amenophis IV/Echnaton und Nofretete, die Aton Gaben übergeben; bemalter Kalkstein
Relief d'Aménophis IV-Akhenaton et Néfertiti présentant des offrandes à Aton ; calcaire peint
Nefertete en Amenhotep IV/Achnaton offeren aan Aton, reliëf; beschilderd kalksteen
Dynasty XVIII (Amenhotep IV / Amenophis IV / Aménophis IV, 1352-1336 BCE)
Egyptian Museum, Cairo

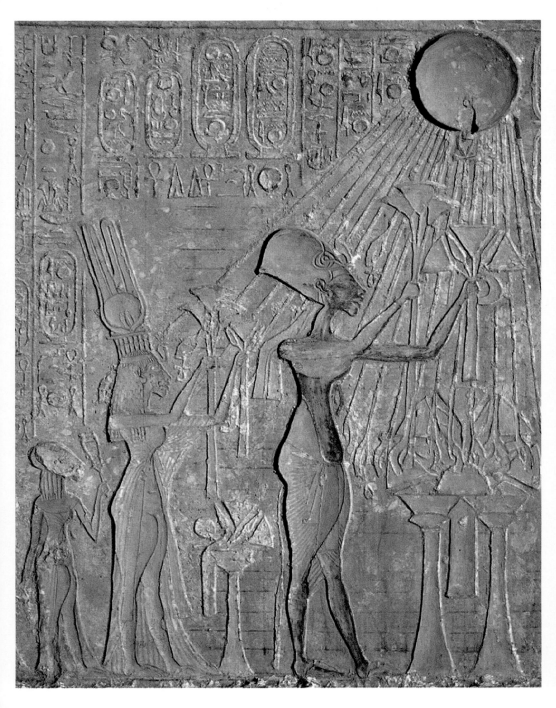

Sun Worship

Re, Aton, Harakhte: in Egyptian culture the sun, heavenly body *par excellence* whose intensity conditioned Egypt's very existence. The sun was the bringer of life and in the dualistic vision adopted by that culture it was the sun's light that opposed darkness and brought life to the fertile regions, but that also brought death in the desert. Its daily cycle of death and rebirth gave rise to many funerary traditions, which described its nocturnal journey and the struggle to defeat its enemies, before returning to triumph over darkness in the morning. In the images linked to the cult of the god, on the other hand, the sun is represented in the most varied and unexpected forms: the obelisk, for example, is a potent solar symbol as it is a physical translation of the rays of the sun, as if they had turned to stone at the moment they descended to earth, while the pyramid is also a representation of the rays that descend from the sky.

The solar religion took on new connotations in the New Kingdom, when the pharaoh Amenhotep IV-Akhenaton introduced the worship of a single deity: the god Aton. Aton was an extremely benevolent guardian deity and particular emphasis was given to his function as bearer and guarantor of life: the rays that fell to earth, in fact, ended in the form of a hand offering the pharaoh the *ankh*, symbol of life.

Der Sonnenkult

Ra, Aton, Harakhty : Die Sonne ist in der ägyptischen Kultur das dominierende Gestirn und bestimmt mit ihrer Macht die Existenz Ägyptens. Sie ist die Quelle des Lebens. Im dualistischen Weltbild des Alten Ägyptens stehen sich Sonne und Finsternis gegenüber. Als Symbol der höchsten Macht auf Erden, schenkt sie in den fruchtbaren Gebieten das Leben, in der Wüste aber bringt sie den Tod. Ihrem täglichen Kreislauf von Tod und Wiedergeburt entspringen zahlreiche Bestattungsrituale. Diese erzählen vom Kampf gegen die Feinde während ihrer nächtlichen Reise und von ihrem Triumph über die Finsternis am Morgenhimmel.

Im Rahmen des göttlichen Kults wird die Sonne in unterschiedlichen und unvermuteten Formen dargestellt. Ein mächtiges Sonnensymbol ist beispielsweise der Obelisk, der die Form der Strahlen wiedergibt, so als seien sie auf ihrem Weg zur Erde zu Stein geworden. Auch die Pyramide ist eine sicht- und greifbare Anspielung auf die Sonnenstrahlen, die vom Himmel auf die Erde treffen.

Im Neuen Reich unter Pharao Amenophis IV., genannt Echnaton, gewinnt der Sonnenkult an Bedeutung, steht doch im Zentrum des Kultes ein einziger Gott: Aton. Aton ist vor allem eine segenbringende Schutzgottheit, deren vorrangige Funktion darin besteht, Leben zu spenden und zu bewahren. Die Sonnenstrahlen, die auf die Erde treffen, enden in Händen, die wiederum dem Pharao das Ankh überreichen, das Symbol des Lebens.

Le culte du Soleil

Rê, Aton, Horakhty : dans la culture égyptienne, le Soleil est l'astre dont la puissance conditionne jusqu'à l'existence même de l'Égypte. Il engendre la vie, la lumière, s'opposant à l'obscurité dans la vision dualiste de la culture égyptienne. Il est aussi l'emblème paroxystique du pouvoir sur terre, donnant la vie dans les régions fertiles et la mort dans le désert. L'astre solaire, dont l'iconographie se restreint à un disque jaune ou rouge, assume donc une multiplicité de fonctions en vertu des diverses significations dont l'investit la symbolique religieuse. S'inspirant de sa course semblable à la mort et à la renaissance, de nombreuses traditions funéraires décrivent le voyage nocturne du Soleil et sa lutte pour repousser les ennemis avant qu'il ne revienne au matin pour triompher sur les ténèbres. Sur les représentations liées au culte divin, le soleil adopte des formes variées et inattendues : l'obélisque, par exemple, est un symbole solaire prégnant car il est la traduction physique des rayons pétrifiés lors de leur descente sur terre. De son côté, la pyramide représente les rayons émanant du ciel.

La religion solaire recouvre de nouvelles implications au Nouvel Empire avec le pharaon Amenhotep IV – Akhenaton qui introduit le culte d'une divinité unique : le dieu Aton. Ce dieu est identifiable grâce au disque solaire, figuration bidimensionnelle de la réalité physique de l'astre d'où naissent des rayons lumineux tangibles. Aton est une divinité protectrice extrêmement bénéfique dont est célébré le pouvoir génératif et garant de la vie : les rayons qui descendent sur la terre ont pour terminaisons des mains qui offrent au pharaon l'*ankh*, symbole de la vie.

De zonnecultus

Ra, Aton, Harakhti. In de Egyptische cultuur is de zon de ster bij uitstek. De kracht van de zon is bepalend voor het bestaan van Egypte.
De zon is de levensbron. In de dualistische opvatting van deze cultuur staat het licht tegenover de duisternis. Het licht is ook het embleem van de hoogste macht op aarde, die leven brengt in de vruchtbare gebieden, maar ook de dood in de woestijn. De vele begrafenisrituelen vinden hun oorsprong in de dagelijkse cycli van dood en wedergeboorte. Ze beschrijven de nachtelijke reis en de strijd om de vijanden te verslaan, tot aan de triomf over de duisternis in de ochtend.
In afbeeldingen die aan de goddelijke cultus zijn verbonden, wordt de zon ook op andere en verrassender wijze weergegeven. De obelisk bijvoorbeeld is een krachtig symbool van de zon, omdat het de fysieke vertaling is van versteende zonnestralen die zijn gestold op het moment dat ze op aarde neerdalen. Ook de piramide is een weergave van zonnestralen die uit de hemel neerdalen.
De zonnecultus krijgt in het Nieuwe Rijk nieuwe connotaties met de farao Amenhotep IV/Achnaton die de cultus van een enkele godheid introduceerde: de god Aton. Aton is een zeer liefdadige, beschermende godheid, wiens functie als brenger en beschermer van het leven benadrukt wordt. De stralen die op de aarde neerdalen, eindigen in handjes die de farao de ankh, het symbool van leven, aanbieden.

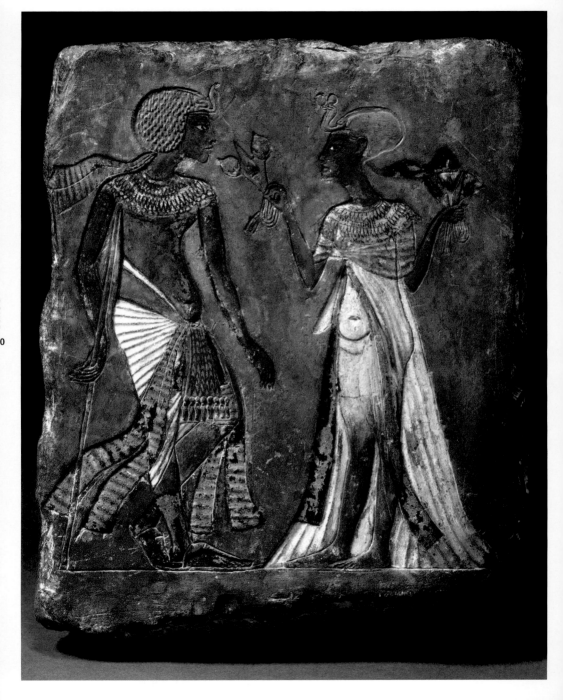

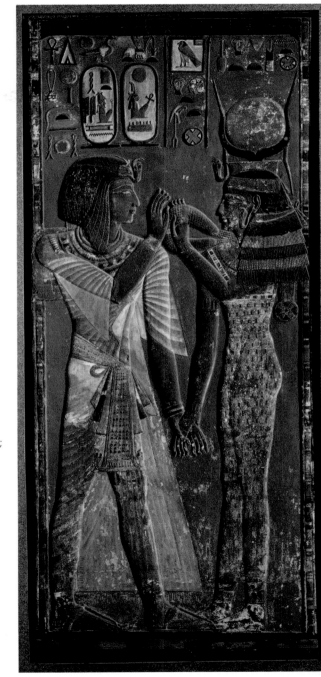

▶ The goddess Hathor giving the magic necklace to
the pharaoh Seti I; painted sandstone
Die Göttin Hathor reicht dem Herrscher Seti I die Kette;
bemalter Sandstein
La déesse Hathor offre le collier d'investiture au
pharaon Séthi Ier ; grès peint
De godin Hathor geeft de halsketting aan farao Seti I;
beschilderd zandsteen
Dynasty XIX (Seti I / Séthi Ier, 1294-1279 BCE),
c. 1290
Museo Egizio, Firenze

◀ Bas-relief with Tutankhamun and his wife; painted
limestone
Basrelief mit Tutanchamun und Ehefrau; bemalter
Kalkstein
Bas-relief représentant Toutankhamon avec son
épouse; calcaire peint
Toetankhamon en zijn vrouw, dieprelïef; beschilderd
kalksteen
Dynasty XVIII (Thutmose IV / Thutmosis IV /
Thoutmosis IV / Thoetmosis IV, 1336-1327 BCE)
Ägyptisches Museum, Staatliche Museen, Berlin

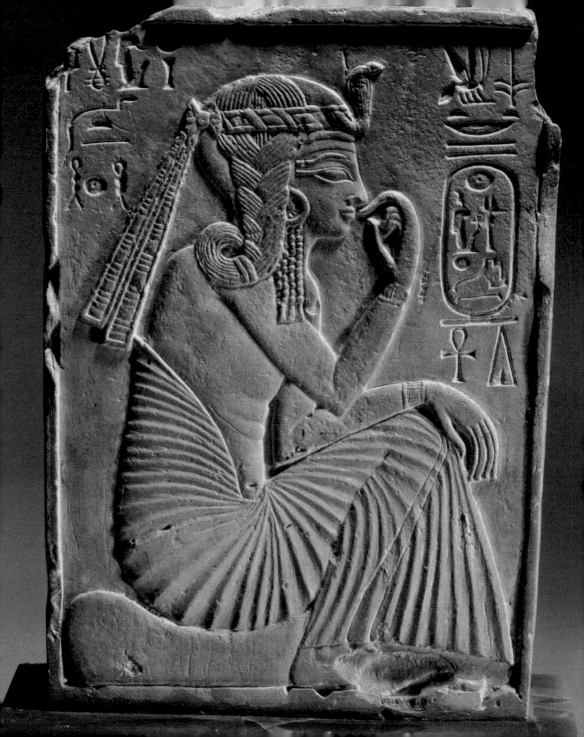

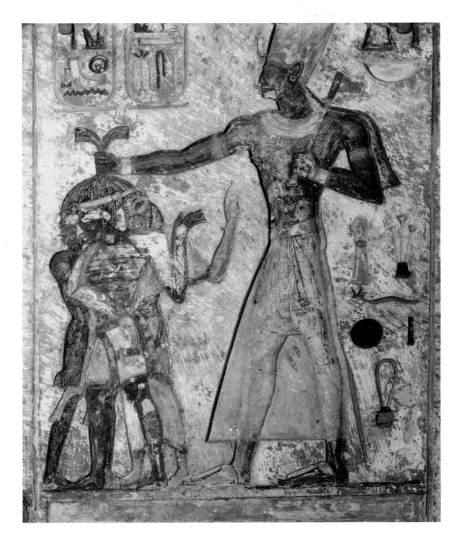

▲ Rameses II capturing the enemies of Egypt; painted limestone
Ramses II ergreift die Feinde Ägyptens; bemalter Kalkstein
Ramsès II capture les ennemis de l'Égypte ; calcaire peint
Ramses II met een groep Egyptische gevangenen; beschilderd kalksteen
Dynasty XIX (Rameses II / Ramses II / Ramsès II, 1279-1213 BCE)
Egyptian Museum, Cairo

◄ Rameses II represented as a child; limestone
Ramses II als Kind dargestellt; Kalkstein
Ramsès II en prince enfant ; calcaire
Ramses II als kind; kalksteen
Dynasty XIX (Rameses II / Ramses II / Ramsès II, 1279-1213 BCE)
Musée du Louvre, Paris

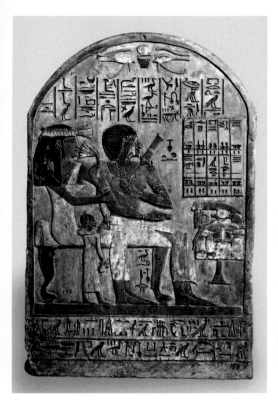

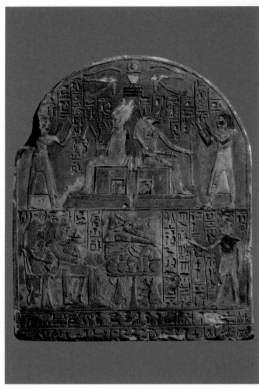

Stele of Djehutinefer and his wife Benbu; painted limestone
Stele von Djehutinefer und seiner Frau Benbu; bemalter Kalkstein
Stèle de Djéhoutynéfer et de son épouse Benbou ; calcaire peint
Stèle van Djehutinefer en zijn vrouw Benbu; beschilderd kalksteen
Dynasty XVIII (c. 1540-1479 BCE)
Fondazione Museo delle Antichità Egizie, Torino

Stele of Kha; painted sandstone
Stele von Kha; bemalter Sandstein
Stèle de Khâ ; grès peint
Stèle van Kha; beschilderd zandsteen
Dynasty XVIII (Amenhotep II-III / Amenophis II-III / Aménophis II-III, 1427-1352 BCE)
Fondazione Museo delle Antichità Egizie, Torino

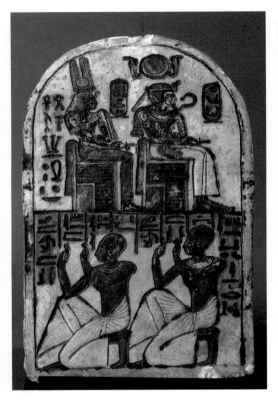

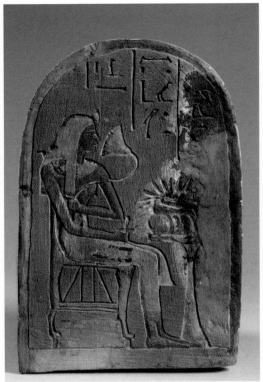

Stele of Amenhotep I and his mother Ahmose Nefertari; painted limestone
Stele von Amenophis I und der Mutter Ahmose-Nefertari; bemalter Kalkstein
Stèle d'Aménophis Iᵉʳ et de sa mère Ahmès-Néfertari ; calcaire peint
Stèle van Amenhotep I en zijn moeder Ahmose Nefertari; beschilderd kalksteen
Dynasty XIX, 1295-1186 BCE
Fondazione Museo delle Antichità Egizie, Torino

Stele of Uebekhet from Deir el-Medina; painted limestone
Stele von Uebekhet aus Deir el-Medina; bemalter Kalkstein
Stèle de Ouebékhet, provenant de Deir el-Médineh ; calcaire peint
Stèle van Uebekhet uit Deir el-Medina; beschilderd kalksteen
Dynasty XIX, 1295-1186 BCE
Fondazione Museo delle Antichità Egizie, Torino

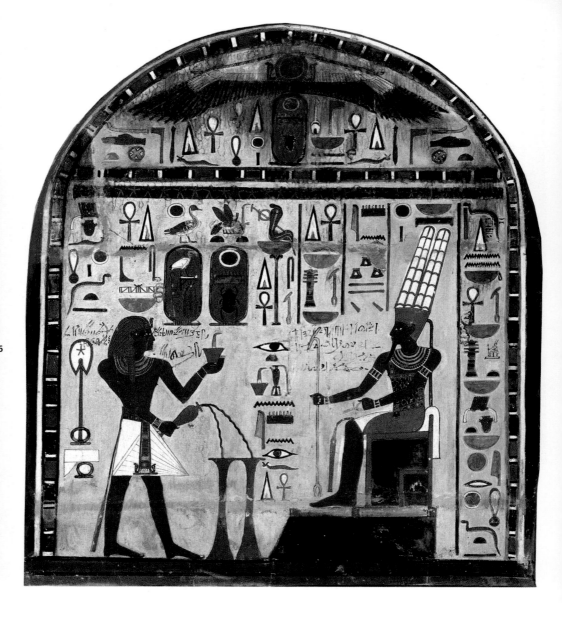

Wall decoration from the shrine of Hathor at Deir el-Bahari; painted plaster
Wanddekoration der Hathorkapelle von Deir el-Bahari; bemalter Putz
Décor mural de la chapelle d'Hathor, à Deir el-Bahari ; enduit peint
Fresco's uit de kapel van Hathor in Deir el-Bahri; beschilderd pleisterwerk
Dynasty XVIII (Thutmose III / Thutmosis III / Thoutmosis III / Thoetmosis III, 1479-1425 BCE)
Egyptian Museum, Cairo

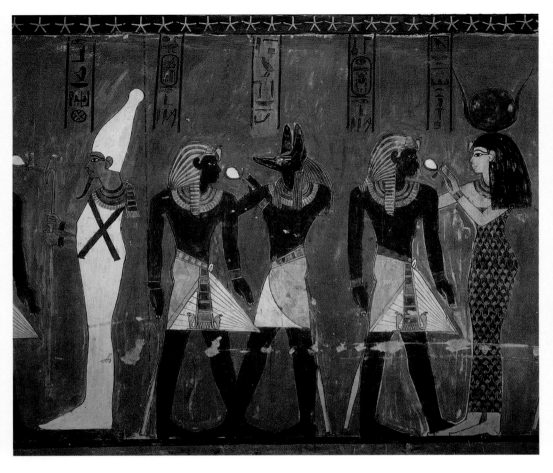

Tomb of Thutmose IV, Valley of the Kings: Thutmose IV greeted by different deities of the pantheon; painted plaster
Grab des Thutmosis IV, Tal der Könige: Thutmosis IV wird von den Göttern des Pantheons begrüßt
Tombeau de Thoutmosis IV, Vallée des Rois : Thoutmosis IV accueilli par diverses divinités du panthéon ; enduit peint
Graftombe van Thoetmosis IV, Vallei der Koningen: Thoetmosis IV wordt begroet door verschillende goden van het pantheon; beschilderd pleisterwerk
Dynasty XVIII (Thutmose IV / Thutmosis IV / Thoutmosis IV / Thoetmosis IV, 1400-1390 BCE)
Thebes

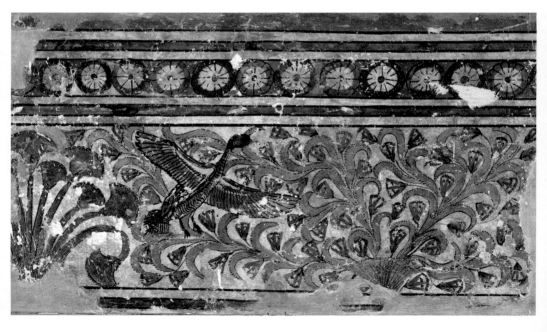

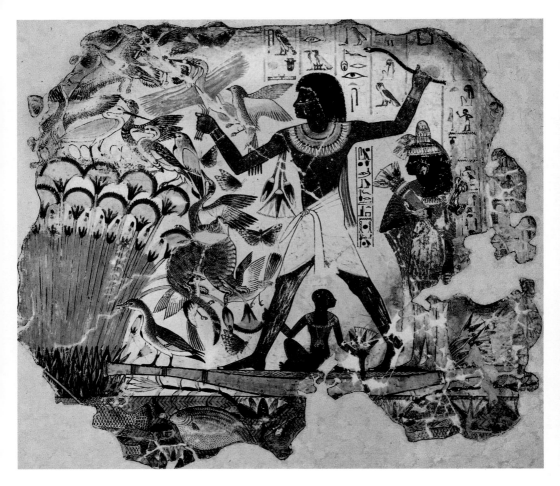

▲ Hunting scene from Nebamun's tomb; painted plaster
Jagdszene aus dem Grab des Nebamun; bemalter Putz
Scène de chasse provenant de la tombe de Nebamon ; enduit peint
Jachtscène uit de graftombe van Nebamun; beschilderd pleisterwerk
Dynasty XVIII, c. 1350 BCE
British Museum, London

◄ Wall decoration with motifs of plants and water birds; painted plaster
Wanddekoration mit Wasserpflanzen und Vögeln; bemalter Putz
Décor mural : motifs de plantes et d'oiseaux aquatiques ; enduit peint
Plantmotieven en watervogels, wandschildering; beschilderd pleisterwerk
Dynasty XVIII (Amenhotep III / Amenophis III / Aménophis III, 1390-1352 BCE)
Egyptian Museum, Cairo

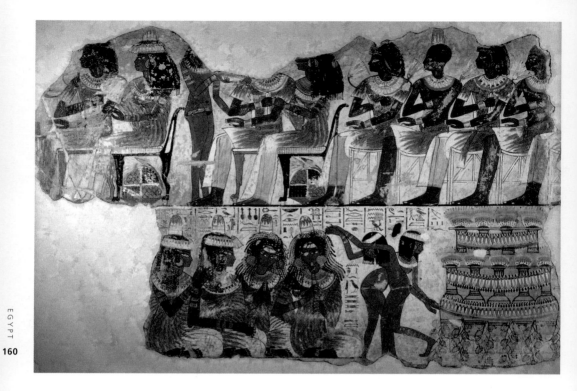

Painting from Nebamun's tomb with banquet scene and, in the row underneath, girls dancing; painted plaster
Malerei aus dem Grab von Nebamun mit einer Bankettszene und, im unteren Teil, junge Tänzerinnen; bemalter Putz
Fresque de la tombe de Nebamon : scène de banquet ; au registre inférieur : jeunes filles dansant ; enduit peint
Schildering uit de graftombe van Nebamun met maaltijdscène, op het onderste register dansende meisjes; beschilderd pleisterwerk
Dynasty XVIII, *c.* 1350 BCE
British Museum, London

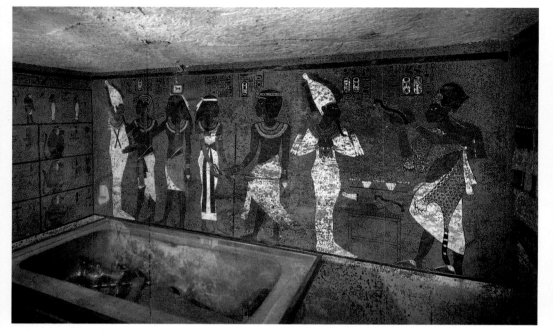

▌ *I gave the word. Amid intense silence the huge slab [...] rose from its bed. The light shone into the sarcophagus. [A] gasp of wonderment escaped our lips, so gorgeous was the sight that met our eyes: a golden effigy of the young boy king [...].*

▌ *Ich gab die Anweisung. In tiefstem Schweigen wurde die schwere Platte hochgehoben. Licht strahlte in den Sarkophag. Ein Laut des Staunens drang über unsere Lippen, so herrlich war der Anblick, der sich uns bot: das goldene Abbild des jungen Kindkönigs[...].*

▌ *Je donnai l'ordre. Dans un profond silence, la lourde pierre se souleva. La lumière brilla dans le sarcophage. De nos lèvres s'échappa un cri émervellé, tant le spectacle qui s'offrait à nos yeux était splendide : l'effigie dorée du jeune roi enfant[...].*

▌ *Ik gaf het bevel. Onder diepe stilte, kwam de zware plaat [...] omhoog van zijn bed. Het licht scheen in de sarcofaag. We slaakten een kreet van verwondering, zo schitterend was hetgeen we voor ons zagen: een gouden afbeelding van de jonge koning [...].*

Howard Carter (discoverer of Tutankhamun's tomb)

Decoration of Tutankhamun's tomb and the pharaoh's sarcophagus, Valley of the Kings; painted plaster
Dekoration im Grab des Tutanchamun und Sarkophag des Herrschers, Tal der Könige; bemalter Putz
Décoration du tombeau de Toutankhamon, et sarcophage du souverain, Vallée des Rois; enduit peint
Wandschildering en sarcofaag in de graftombe van Toetankhamon, Vallei der Koningen; beschilderd pleisterwerk
Dynasty XVIII (Tutankhamun / Tutanchamun / Toutankhamon / Toetankhamon, 1336-1327 BCE), c. 1330 BCE
Thebes

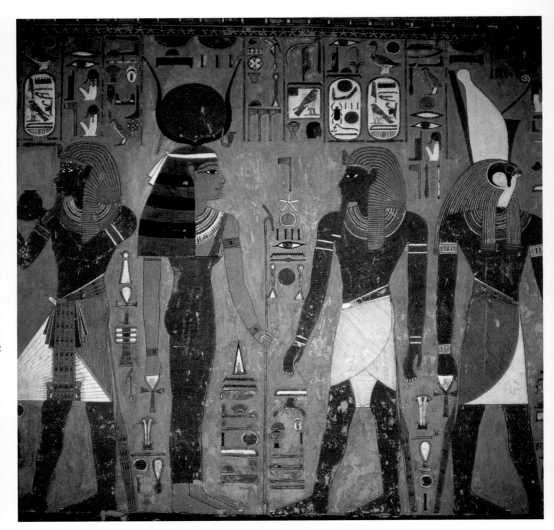

Tomb of Horemheb, Valley of the Kings: the goddess Isis before the pharaoh Horemheb; painted plaster
Grab des Haremhab, Tal der Könige: die Göttin Isis vor dem Pharao Haremhab; bemalter Putz
Tombeau d'Horemheb, Vallée des Rois : Horemheb face à la déesse Isis ; enduit peint
Graftombe van Horemheb, Vallei der Koningen: de godin Isis tegenover farao Horemheb; beschilderd pleisterwerk
Dynasty XVIII (Horemheb / Haremhab, 1323-1295 BCE)
Thebes

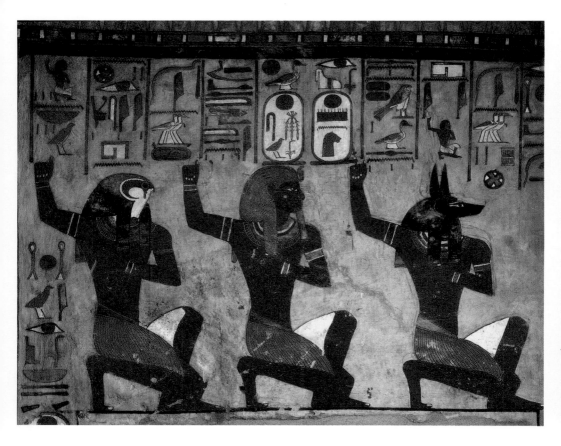

Tomb of Rameses I, Valley of the Kings: Rameses I between Horus and Anubis in attitude of exultation; painted plaster
Grab des Ramses I, Tal der Könige: Ramses I zwischen Horus und Anubis in Jubelposition; bemalter Putz
Tombeau de Ramsès Ier, Vallée des Rois : Ramsès Ier entre Horus et Anubis, en posture de jubilé ; enduit peint
Graftombe van Ramses I, Vallei der Koningen: koning Ramses I knielt voor de god Anubis; beschilderd pleisterwerk
Dynasty XIX (Rameses II / Ramses II / Ramsès II, 1279-1213 BCE)
Thebes

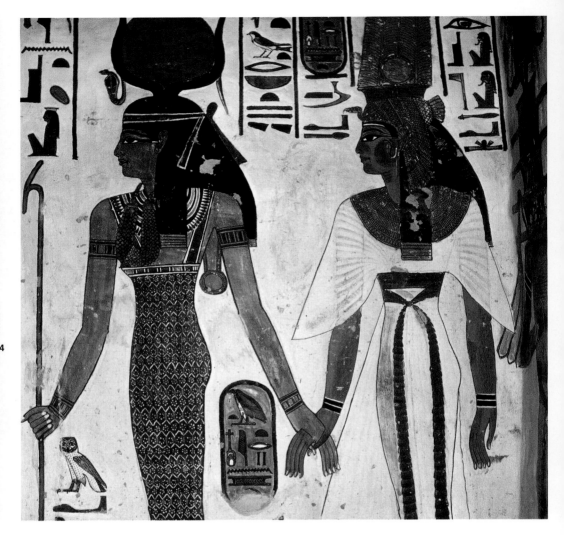

▲ Tomb of Nefertari, Valley of the Queens: Isis leading the queen by the hand; painted plaster
Grab der Nefertari, Tal der Königinnen: Isis führt die Königin an der Hand; bemalter Putz
Tombeau de Néfertari, Vallée des Reines : Isis conduit la reine par la main ; enduit peint
Graftombe van Nefertari, Vallei der Koninginnen: Isis leidt de koningin aan de hand; beschilderd pleisterwerk
Dynasty XIX (Rameses II / Ramses II / Ramsès II, 1279-1213 BCE)
Thebes

▶ Tomb of Nefertari, Valley of the Queens: Osiris as god of fertility and vegetation; painted plaster
Grab der Nefertari, Tal der Königinnen: Osiris der Gott der Fruchtbarkeit und der Vegetation; bemalter Putz
Tombeau de Néfertari, Vallée des Reines : Osiris, en dieu de la fertilité et de la végétation ; enduit peint
Graftombe van Nefertari, Vallei der Koninginnen: Osiris, god van de vruchtbaarheid, hier als god van de vegetatie; beschilderd pleisterwerk
Dynasty XIX (Rameses II / Ramses II / Ramsès II, 1279-1213 BCE)
Thebes

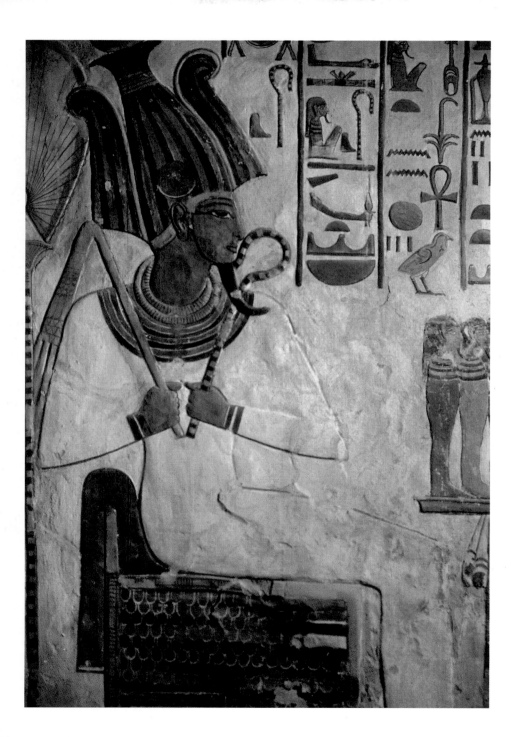

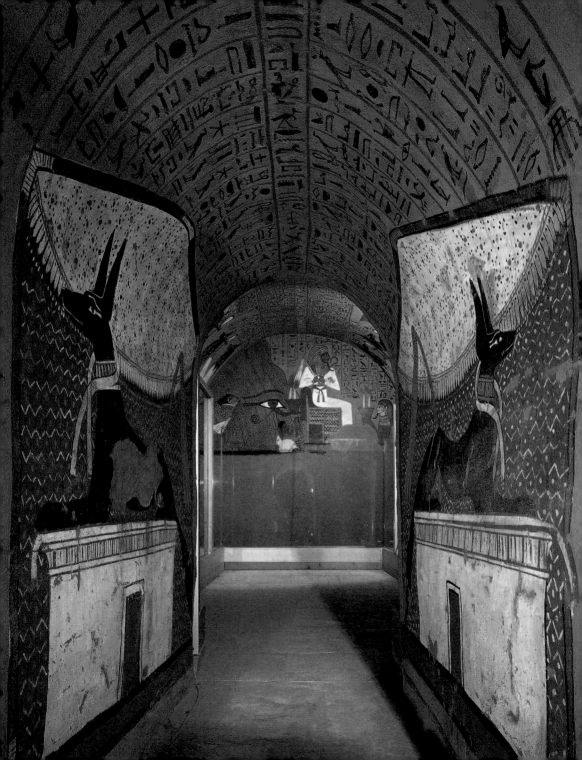

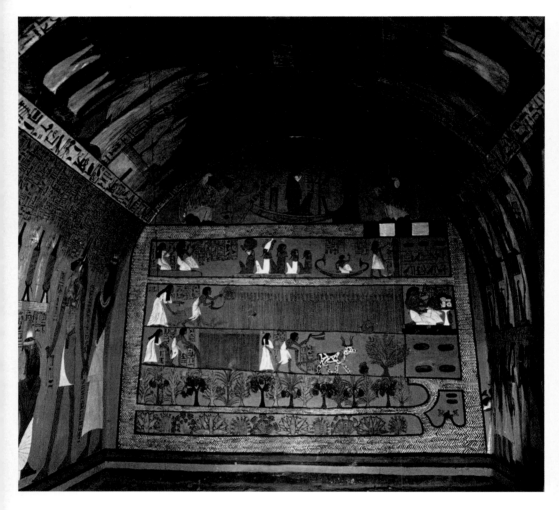

▲ Tomb of Sennedjem, Sennedjem and his wife sowing, plowing and reaping grain in the mythical Fields of Laru; painted stucco
Grab des Sennedjem, Sennedjem und seine Ehefrau beim Kornlesen und dreschen auf den mythischen Feldern von Laru; bemalter Stuck
Tombe de Sennedjem, Sennedjem et son épouse labourent et moissonnent le blé dans les champs mythiques d'Iarou ; stuc peint
Graftombe van Sennedjem, Sennedjem en zijn vrouw die ploegen en graan oogsten op de mythische velden van Laru; beschilderd pleisterwerk
Dynasty XIX, 1279-1213 BCE
Deir el-Medina

◄ Tomb of Pashedu, entrance to the sarcophagus chamber with images of the god Anubis; painted plaster
Grab des Paschedu, Eingang zur Sarkophagkammer mit den Bildern des Gottes Anubis; bemalter Putz
Tombe de Pashedu, entrée de la chambre du sarcophage, avec des représentations du dieu Anubis ; enduit peint
Graftombe van Pashedu, ingang van de sarcofaagkamer met afbeeldingen van de god Anubis; beschilderd pleisterwerk
Dynasty XIX (Rameses II / Ramses II / Ramsès II, 1279-1213 BCE)
Deir el-Medina

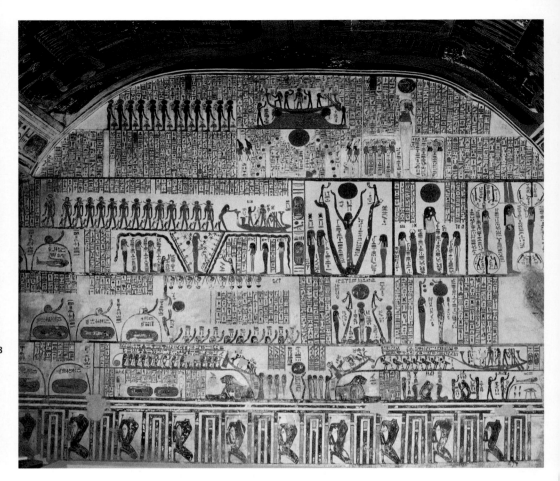

Tomb of Rameses VI, Valley of the Kings: decoration with the regeneration of the sun from the sarcophagus room and detail; painted stucco
Grab des Ramses VI, Tal der Könige: Dekoration mit der Erneuerung der Sonne aus dem Sarkophag und Detail; bemalter Stuck
Tombeau de Ramsès VI, Vallée des Rois : décor de la salle du sarcophage représentant la régénération du Soleil et détail ; stuc peint
Graftombe van Ramses VI, Vallei der Koningen: hal van de sarcofaag, wandschildering met de wedergeboorte van de zon, en detail; beschilderd pleisterwerk
Dynasty XX (Rameses VI / Ramses VI / Ramsès VI, 1143-1136 BCE)
Thebes

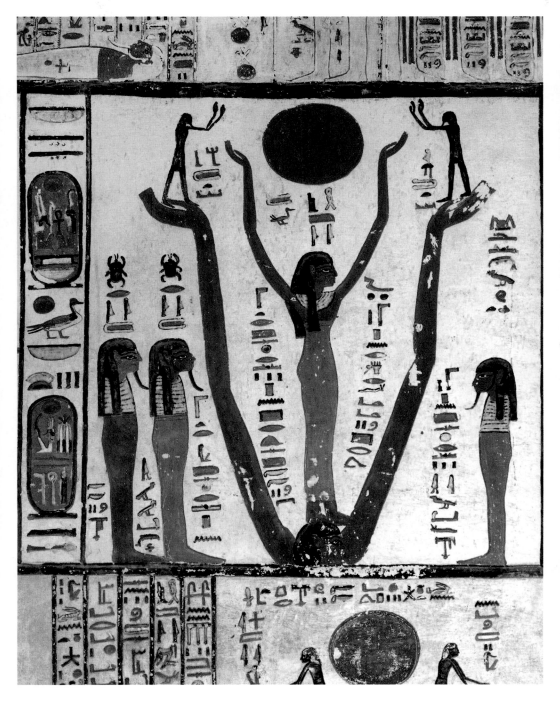

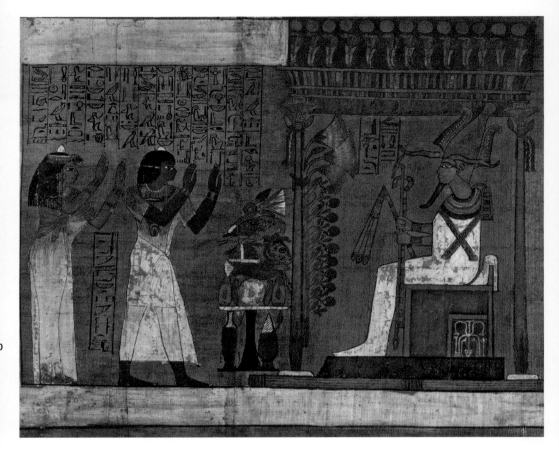

▲ Book of the Dead of Kha, the deceased and his wife before Osiris; painted papyrus
Totenbuch des Kha; der Tote und die Ehefrau vor Osiris; bemaltes Papyrus
Livre des Morts de Khâ : le défunt et son épouse adorant Osiris ; papyrus peint
Het Dodenboek van Kha, de overledene en zijn vrouw voor Osiris; beschilderde papyrusrol
Dynasty XVIII (Amenhotep II-III / Amenophis II-III / Aménophis II-III, 1427-1352 BCE)
Fondazione Museo delle Antichità Egizie, Torino

▶ Book of the Dead of Nebqed, the deceased's arrival at the court of the gods of the afterlife; painted papyrus
Totenbuch des Nebqed, die Ankunft des Toten im Gerichtshof des Jenseitsgottes; bemaltes Papyrus
Livre des Morts de Nebqed : l'arrivée du défunt à la cour des divinités de l'au-delà ; papyrus peint
Dodenboek van Nebqed, aankomst van de overledene bij het godenhof van het dodenrijk; beschilderde papyrusrol
Dynasty XVIII (Amenhotep III / Amenophis III / Aménophis III, 1390-1352 BCE)
Musée du Louvre, Paris

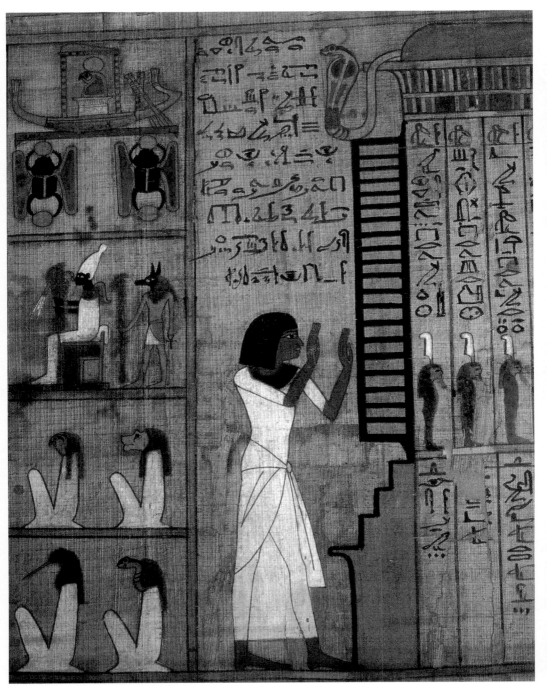

Book of the Dead of Maiherperi with representations
of psychostasy and the deceased's *ba*; painted papyrus
Totenbuch des Maiherperi mit Darstellung der
Psychostasie und des *Ba* des Toten; bemaltes Papyrus
Livre des Morts de Mayherpéri : représentation de la
psychostasie et du ba du défunt ; papyrus peint
Het Dodenboek van Maiherperi met afbeelding van
zielenweging en *ba* van de overledene; beschilderde
papyrusrol
Dynasty XVIII, 1427-1392 BCE
Egyptian Museum, Cairo

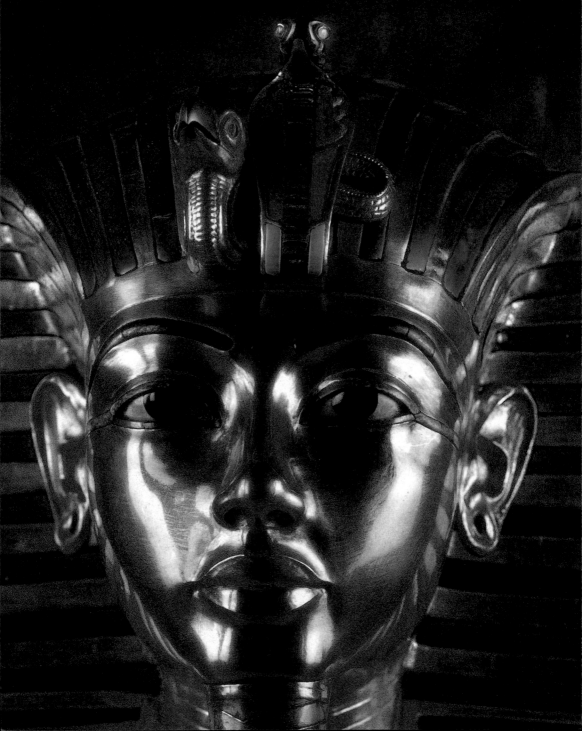

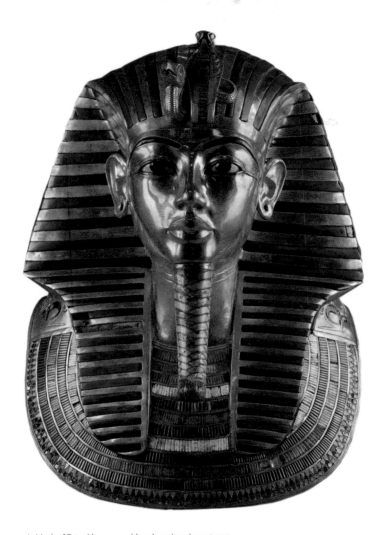

▲ Mask of Tutankhamun; gold and semiprecious stones
Maske des Tutanchamun; Gold und Halbedelstein
Masque funéraire de Toutankhamon ; or et pierres dures
Dodenmasker van Toetankhamon; goud en pietre dure
Dynasty XVIII (Tutankhamun / Tutanchamun / Toutankhamon / Toetankhamon,
1336-1327 BCE), *c.* 1330 BCE
Egyptian Museum, Cairo

◀ Gold sarcophagus of Tutankhamun, detail; gold and semiprecious stones
Goldener Sarkophag des Tutanchamun, Detail; Gold und Halbedelstein
Sarcophage d'or de Toutankhamon, détail ; or et pierres dures
Gouden sarcofaag van Toetankhamon, detail; goud en pietre dure
Dynasty XVIII (Tutankhamun / Tutanchamun / Toutankhamon / Toetankhamon,
1336-1327 BCE), *c.* 1330 BCE
Egyptian Museum, Cairo

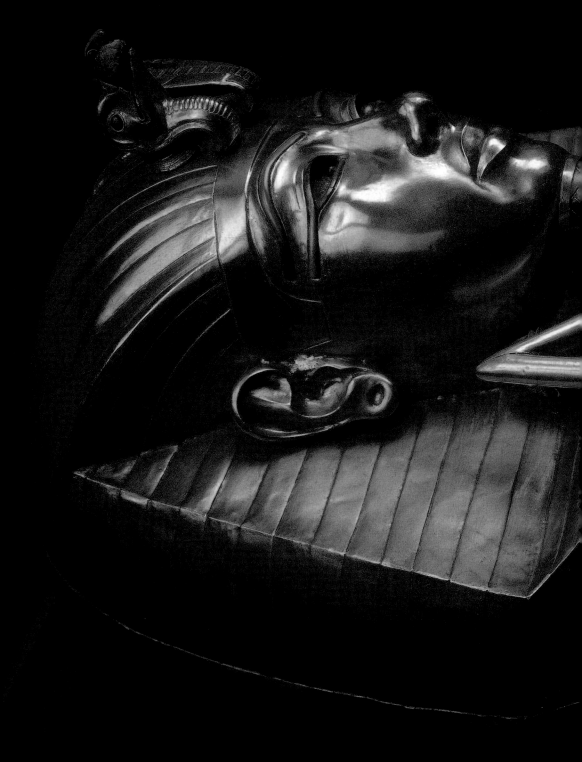

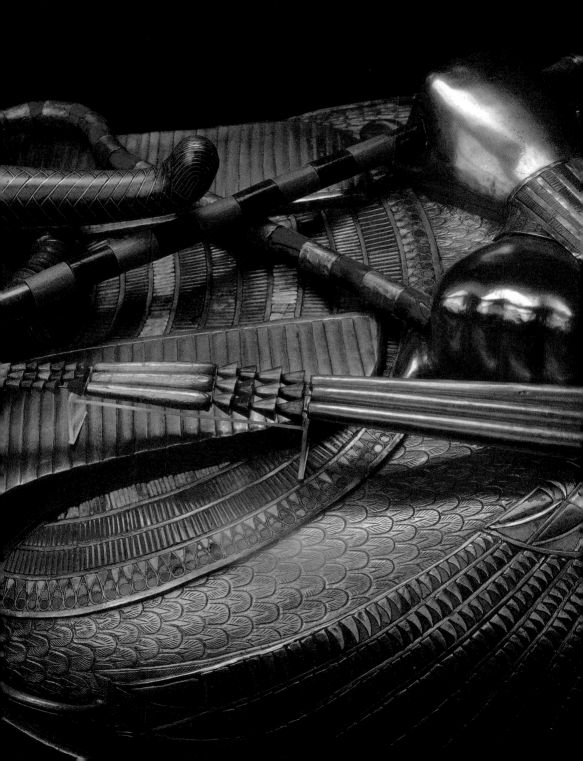

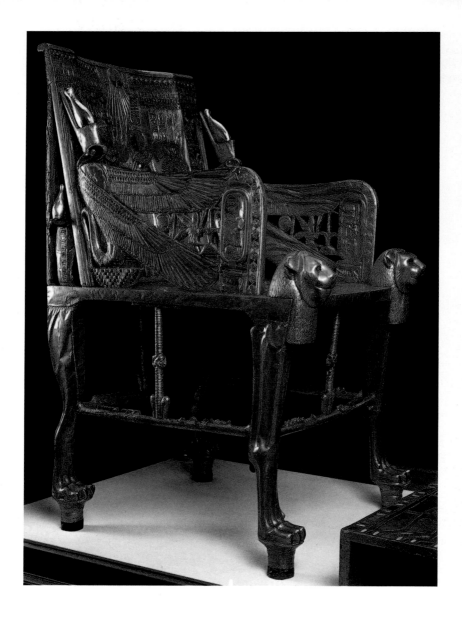

Tutankhamun's throne and panel of the back; gold and semiprecious stones
Thron des Tutanchamun und ein Paneel des Rückenstücks; Gold und Halbedelstein
Trône de Toutankhamon et détail du dossier ; or et pierres dures
Troon van Toetankhamon en paneel van rugleuning; goud en pietre dure
Dynasty XVIII (Tutankhamun / Tutanchamun / Toutankhamon / Toetankhamon, 1336-1327 BCE), c. 1330 BCE
Egyptian Museum, Cairo

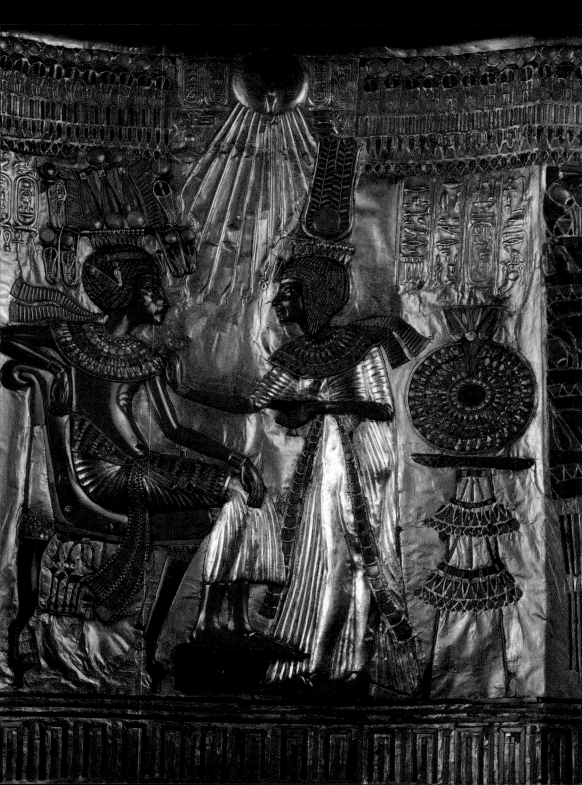

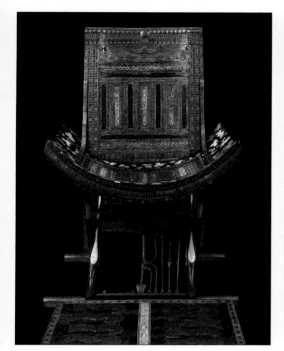

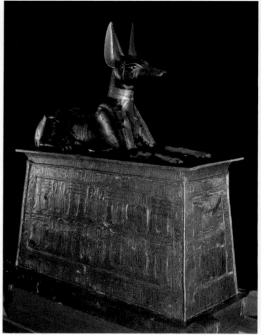

▲ Statue of the god Anubis from Tutankhamun's tomb; tarred wood, gold, quartz and obsidian
Statue des Gottes Anubis aus dem Grab des Tutanchamun; geteertes Holz, Gold, Quarz und Obsidian
Statue du dieu Anubis, provenant du tombeau de Toutankhamon ; bois goudronné, feuille d'or, quartz et obsidienne
Beeld van de god Anubis uit de graftombe van Toetankhamon; geteerd hout, goud, kwarts en obsidiaan
Dynasty XVIII (Tutankhamun / Tutanchamun / Toutankhamon / Toetankhamon, 1336-1327 BCE), c. 1330 BCE
Egyptian Museum, Cairo

Tutankhamun's ceremonial chair; ebony, ivory, gold leaf and Egyptian faïence
Zeremonienstuhl des Tutanchamun; Ebenholz, Elfenbein, Goldblatt und Fayence
Siège cérémoniel de Toutankhamon ; ébène, ivoire, feuille d'or et faïence égyptienne
Ceremoniële troon van Toetankhamon; ebbehout, ivoor, bladgoud en faience
Dynasty XVIII (Tutankhamun / Tutanchamun / Toutankhamon / Toetankhamon, 1336-1327 BCE), c. 1330 BCE
Egyptian Museum, Cairo

▶ Tutelary deity of Tutankhamun's tabernacle, detail; stuccoed and gilded wood
Schützende Gottheit des Tabernakels von Tutanchamun, Detail; stuckiertes und vergoldetes Holz
Divinité protectrice du tabernacle de Toutankhamon, détail ; bois stuqué et doré
Beschermgodin van het tabernakel van Toetankhamon, detail; hout met gips en bladgoud
Dynasty XVIII (Tutankhamun / Tutanchamun / Toutankhamon / Toetankhamon, 1336-1327 BCE), c. 1330 BCE
Egyptian Museum, Cairo

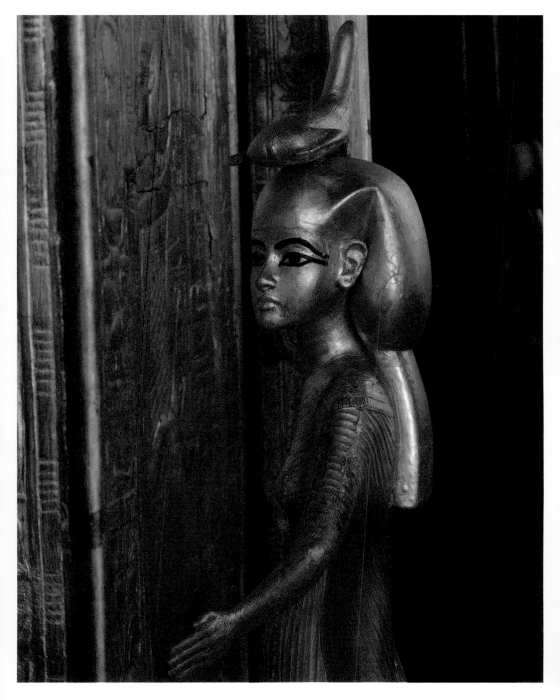

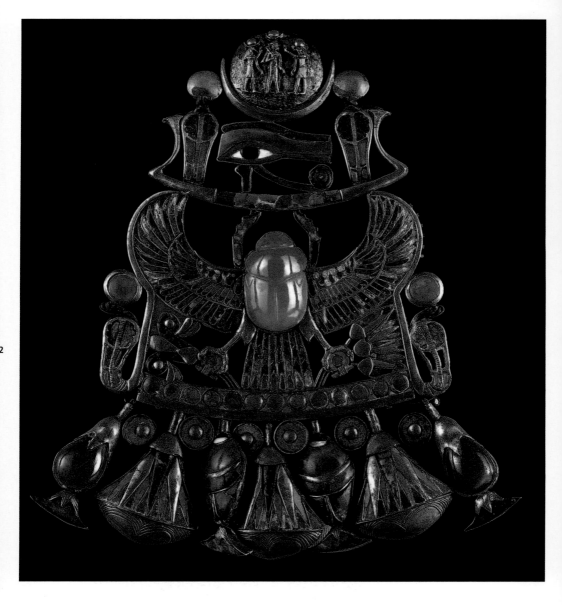

Pendant from Tutankhamun's tomb with the winged *kheper* beetle and the *wedjat* eye; gold and semiprecious stones
Pektoral aus dem Grab des Tutanchamuns mit dem erhabenen Skarabäus Chepre und dem Udjat-auge; Gold und Halbedelstein
Pendentif provenant du tombeau de Toutankhamon, avec le scarabée (khéper) ailé et l'œil (oudjat) ; or et pierres dures
Hanger uit de graftombe van Toetankhamon met gevleugelde scarabee en *wedjat-oog*; goud en pietre dure
Dynasty XVIII (Tutankhamun / Tutanchamun / Toutankhamon / Toetankhamon, 1336-1327 BCE), *c.* 1330 BCE
Egyptian Museum, Cairo

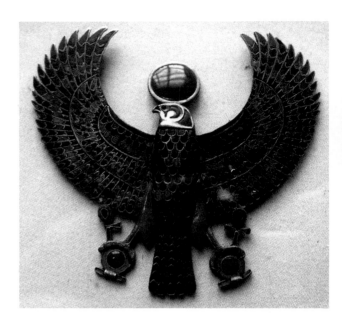

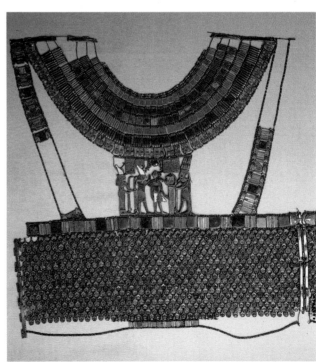

Pectoral from Tutankhamun's tomb; gold and
semiprecious stones
Pektoral aus dem Grab des Tutanchamun; Gold und
Halbedelstein
Pectoral provenant du tombeau de Toutankhamon ; or
et pierres dures
Borstplaat uit de schat van Toetankhamon; goud en
pietre dure
Dynasty XVIII (Tutankhamun / Tutanchamun /
Toutankhamon / Toetankhamon, 1336-1327 BCE),
c. 1330 BCE
Egyptian Museum, Cairo

Corset from Tutankhamun's tomb; gold and
semiprecious stones
Mieder aus dem Grab des Tutanchamun; Gold und
Halbedelstein
Corselet provenant du tombeau de Toutankhamon ; or
et pierres dures
Borststuk uit het graf van Toetankhamon; goud en
pietre dure
Dynasty XVIII (Tutankhamun / Tutanchamun /
Toutankhamon / Toetankhamon, 1336-1327 BCE),
c. 1330 BCE
Egyptian Museum, Cairo

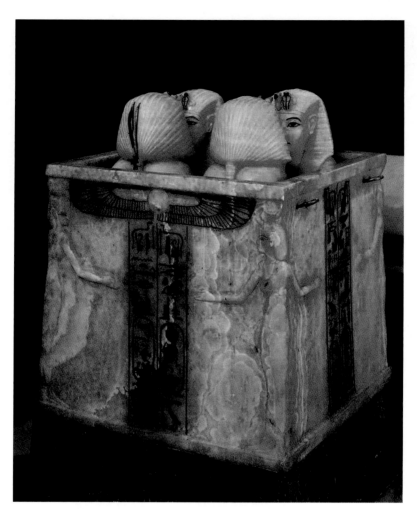

▲ Canopic jars from Tutankhamun's tomb; alabaster
Kanopenvasen aus dem Grab des Tutanchamun; Alabaster
Vases canopes de la sépulture de Toutankhamon ; albâtre
Canope uit de graftombe van Toetankhamon; albast
Dynasty XVIII (Tutankhamun / Tutanchamun / Toutankhamon / Toetankhamon, 1336-1327 BCE),
c. 1330 BCE
Egyptian Museum, Cairo

▶ Perfume jar with lotus and papyrus handles; alabaster
Gefäß für Parfüm mit Lotus- und Papyrusgriffen; Alabaster
Vase à parfum, avec des anses lotiformes et papyriformes ; albâtre
Parfumfles met lotus- en papyrusvormige handvatten; albast
Dynasty XVIII (Tutankhamun / Tutanchamun / Toutankhamon / Toetankhamon, 1336-1327 BCE),
c. 1330 BCE
Egyptian Museum, Cairo

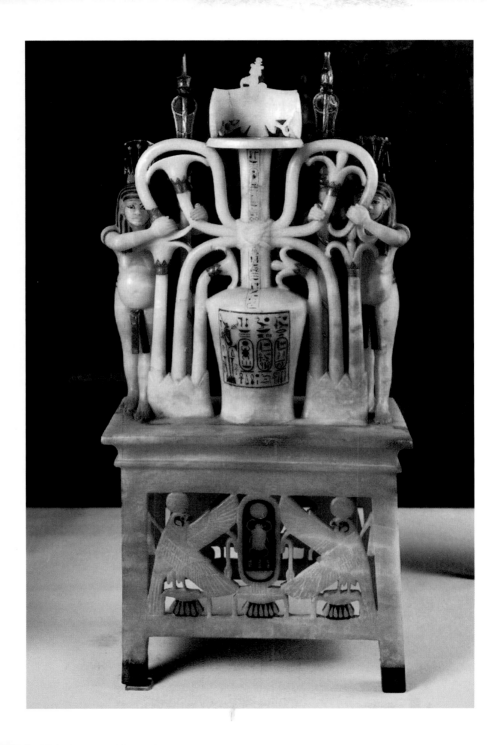

THE NEW KINGDOM AND THE AMARNA PERIOD

▲ *Ushabti* of Nebmehyt; black limestone
Uschebti von Nebmehyt; schwarzer Kalkstein
Chaouabti de Nebmehit ; calcaire noir
Ushabti uit Nebmehyt; zwarte kalksteen
Dynasty XVIII-XX, 1550-1069 BCE
Fondazione Museo delle Antichità Egizie, Torino

▶ Casket of Kha and Merit; painted wood
Truhe mit Kha und Merit; bemaltes Holz
Coffret de Khâ et de Mérit ; bois peint
Kistje met afbeelding van Kha en Merit; beschilderd hout
Dynasty XVIII (Amenhotep II-III / Amenophis II-III / Aménophis II-III, 1427-1352 BCE)
Fondazione Museo delle Antichità Egizie, Torino

Ushabti of Nya; limestone
Uschebti von Nya; Kalkstein
Chaouabti de Nya ; calcaire
Ushabti uit Nya; kalksteen
Dynasty XVIII-XX, 1550-1069 BCE
Fondazione Museo delle Antichità Egizie, Torino

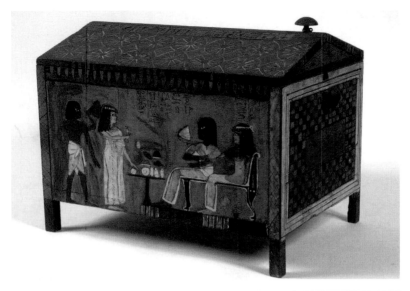

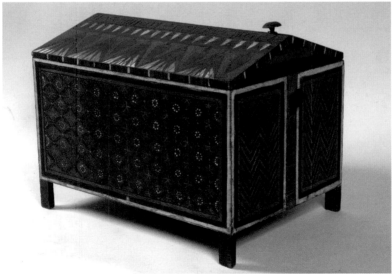

Casket in the form of a sarcophagus with polychrome decoration of lotus flowers; painted wood
Truhe, verziert mit bunten Lotusblüten; bemaltes Holz
Coffret en forme d'arche, à décor polychrome de fleurs de lotus ; bois peint
Kistje in de vorm van een sarcofaag met polychrome lotusbloemdecoratie; beschilderd hout
Dynasty XVIII (Amenhotep II-III / Amenophis II-III / Aménophis II-III, 1427-1352 BCE)
Fondazione Museo delle Antichità Egizie, Torino

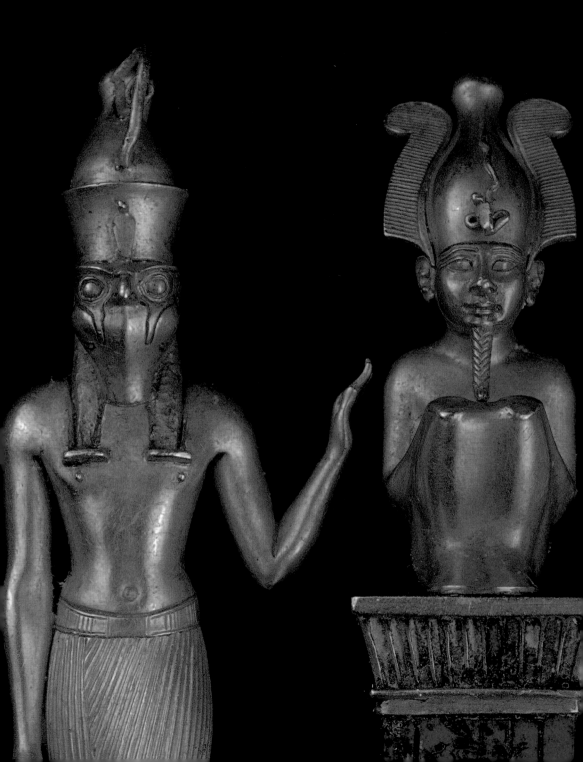

The Late Period

When the political power of the empire started to decline, art remained the mirror of beauty and the production of artists, and of craftsmen in particular, attained levels of supreme mastery and refinement. Artists now looked to the past, fixing their gaze on the models and themes of earlier ages. The statue of Isis, carved out of schist, recalls the perfection of the sculptures of the Old Kingdom; none of the ancient splendor has been lost.

Die Spätzeit

Als die politische Macht des Reiches zu schwinden beginnt, bleibt die Kunst der Spiegel der Schönheit. Das künstlerische Schaffen, besonders das Kunsthandwerk, erreicht in Geschicklichkeit und Eleganz seine Vollendung. Der Künstler wendet sich nun der Vergangenheit zu und wirft seinen Blick auf die Modelle und Themen früherer Epochen. Die Statue der Isis aus Schiefer erinnert an die bildhauerische Perfektion des Alten Reiches. Nichts von dem antiken Glanz ist verloren gegangen.

Basse Époque

Alors même que la puissance politique de l'Empire commence à décliner, l'art reste le refuge et le reflet de la beauté, et les productions artistiques et artisanales (en particulier) atteignent de nouveaux sommets de maîtrise et de raffinement. L'artiste se tourne maintenant vers le passé, en fixant son regard sur les modèles et sur les thèmes des époques précédentes. La statue d'Isis sculptée dans le schiste rappelle ainsi la perfection de l'Ancien Empire ; rien n'a été perdu de l'antique splendeur.

De Late Periode

Hoewel de politieke macht van het rijk in verval begint te raken, blijft kunst de afspiegeling van schoonheid. De kunstproductie, en in het bijzonder de productie van ambachtslieden, bereikt de hoogste graad van meesterschap en verfijning. De kunstenaar wendt zich nu naar het verleden en richt zijn blik op modellen en thema's van voorafgaande tijdperken. Het beeld van Isis, gemodelleerd in schist, herinnert aan de perfectie van de beelden van het Oude Rijk: niets van de oude pracht is verloren gegaan.

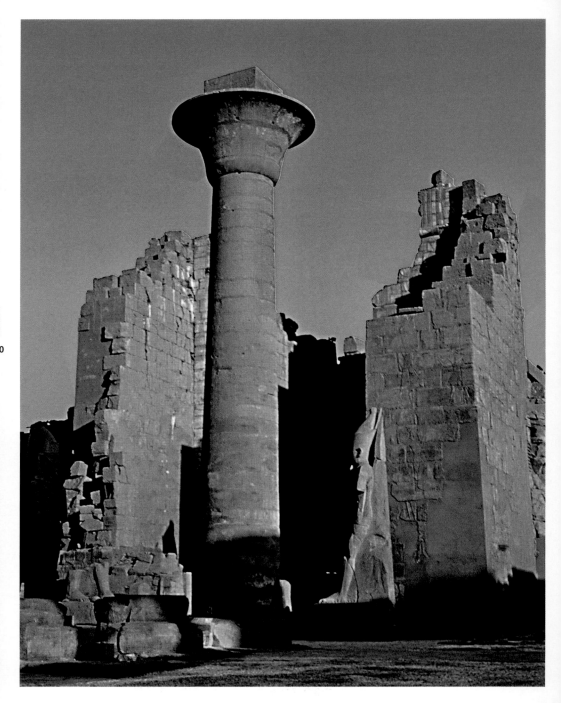

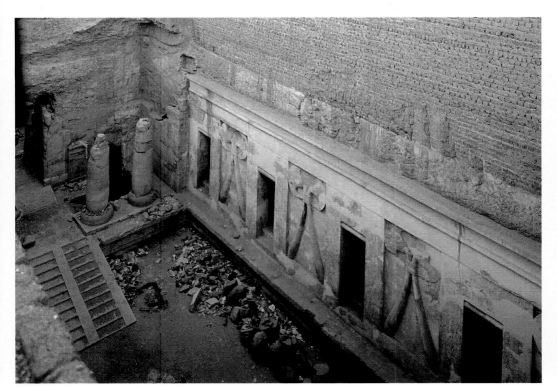

▲ **El-Assasif, Thebes**
Tomb of Montuemhat, sun court
Grab des Montuemhat, Sonnenhof
Tombeau de Montouemhat, cour solaire
Graftombe van Montuemhat, zonnehof
Dynasty XXV-XXVI, *c.* 660 BCE

◀ **Luxor**
Papyrus column of the kiosk of Taharqa, temple of Amon
Als Papyrus geformte Säule (Papyrussäule) des Kiosks von Taharqa, Amun-Tempel
Colonne papyriforme du kiosque de Taharqa, temple d'Amon
Papyrusbundelzuil van de kiosk van Taharqa, tempel van Amon
Dynasty XXV (Taharqa, 690-664 BCE)

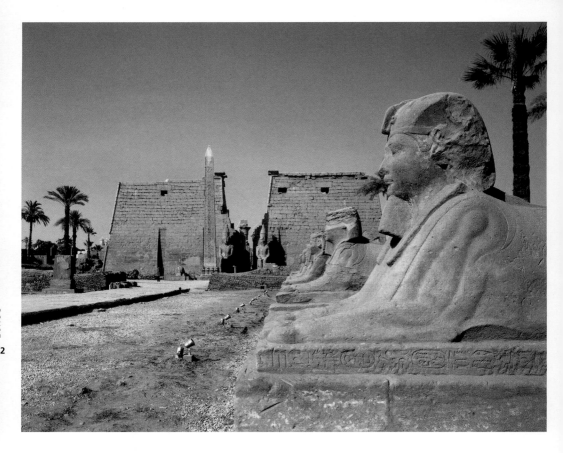

Luxor
Avenue of sphinxes of the temple of Luxor
Sphingenallee des Luxor-Tempels
Allée de sphinx du temple de Louxor
De Laan der Sfinxen van de tempel van Luxor
Dynasty XXX (Nectanebo I / Nektanebos I / Nectanébo Ier / Nectanebus I, 380-372 BCE), *c.* 370

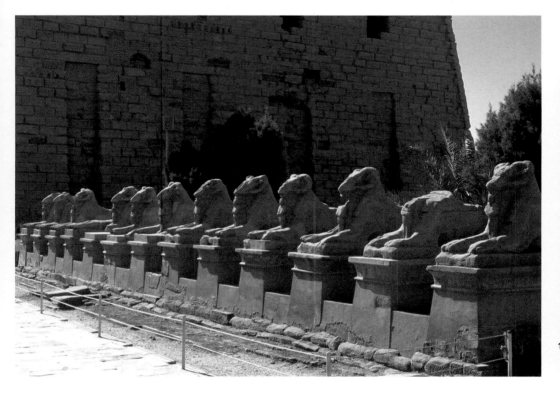

Luxor
First pylon of the temple of Amon with ram-headed sphinxes from the Ramesside period
Erster Pylon des Amun-Tempels mit den Widderkopf-Sphingen aus der Zeit des Ramses
Premier pylône du temple d'Amon et allée de sphinx à tête de bélier, d'époque ramesside
Eerste pyloon van de Tempel van Amon met een rij sfinxen met de kop van een ram, uit de tijd van de Ramessiden
Dynasty XXX (Nectanebo I / Nektanebos I / Nectanébo Ier / Nectanebus I, 380-372 BCE), *c.* 370

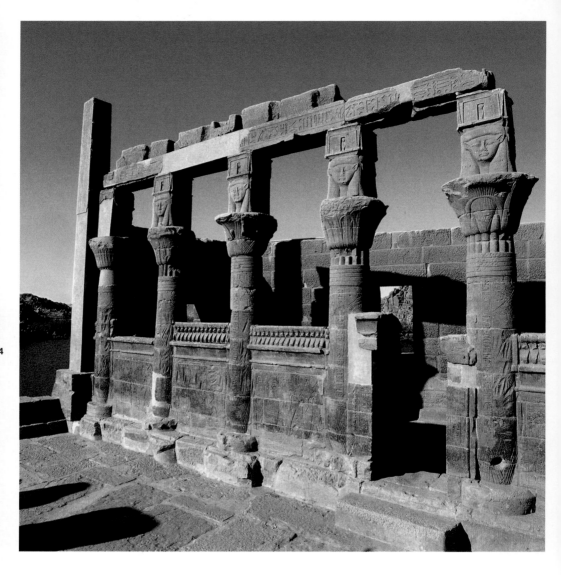

Philae
Vestibule of Nectanebo, temple of Isis
Vorhof von Nektanebos, Isis-Tempel
Vestibule de Nectanébo, temple d'Isis
Vestibule van Nectanebus, tempel van Isis
Dynasty XXX (Nectanebo I / Nektanebos I / Nectanébo Iᵉʳ / Nectanebus I, 380-362 BCE)

▶ Cube statue of the scribe Hor; schist
Würfelstatue des Schreibers Hor; Schiefer
Statue-cube du scribe Hor ; schiste
Blokbeeld van de schrijver Hor; schist
Dynasty XXIII, *c.* 775 BCE
Ägyptisches Museum, Staatliche Museen, Berlin

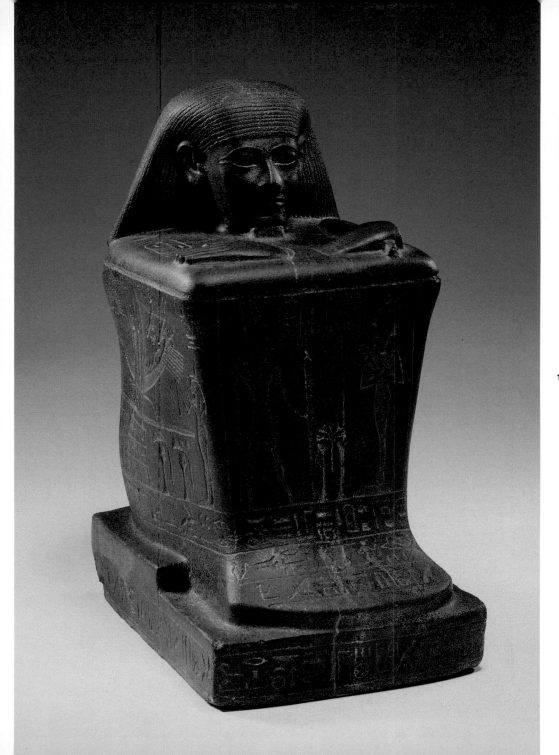

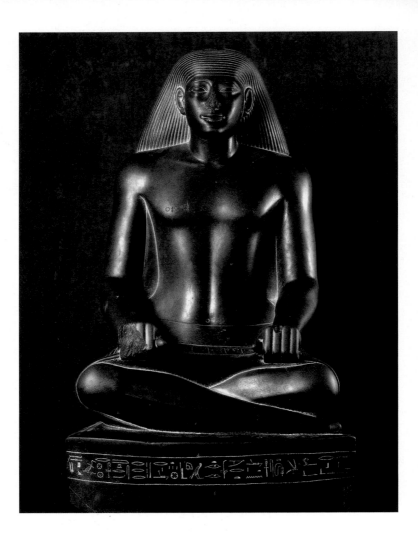

▲ Vizier Nespakashuty in the attitude of a scribe; schist
Wesir Nespakaschuti in Position eines Schreibers; Schiefer
Le vizir Nespakachouty en posture de scribe ; schiste
Vizier Nespakashuti als schrijver; schist
Dynasty XXVI (Apries / Apriès, 589-570 BCE)
Egyptian Museum, Cairo

▶ Statuary group of the functionary Psamtik protected by Hathor; schist
Statuengruppe des Psammetich, der von Hathor beschützt wird; Schiefer
Groupe statuaire du fonctionnaire Psammétique, protégé par Hathor ; schiste
Beeldengroep van de functionaris Psamtik die door Hathor wordt beschermd; schist
Dynasty XXVI, *c.* 520 BCE
Egyptian Museum, Cairo

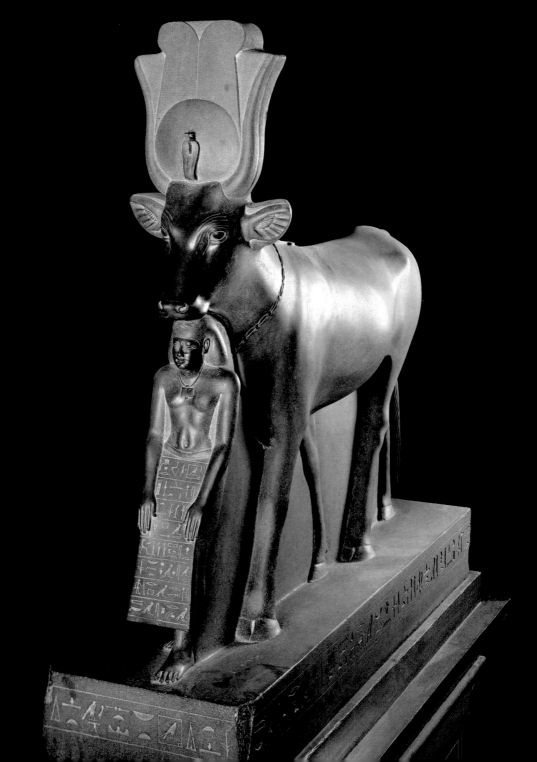

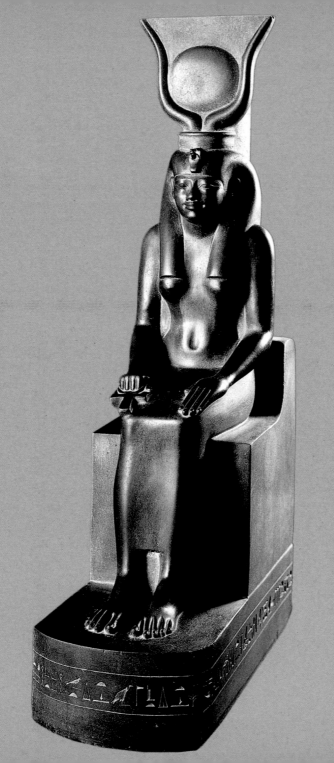

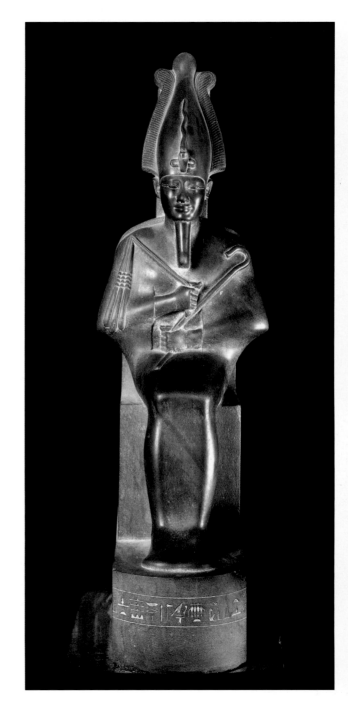

▶ Statue of the god Osiris; schist
Statue des Gottes Osiris; Schiefer
Statue du dieu Osiris ; schiste
Beeld van de god Osiris; schist
Dynasty XXVI, *c.* 520 BCE
Egyptian Museum, Cairo

◀ Statue of Isis wearing Hathor headdress; schist
Statue der Isis mit dem hathorischen Kopftuch;
Schiefer
Statue d'Isis coiffée de la couronne hathorique ;
schiste
Beeld van Isis met hoofdtooi van Hathor; schist
Dynasty XXVI, *c.* 520 BCE
Egyptian Museum, Cairo

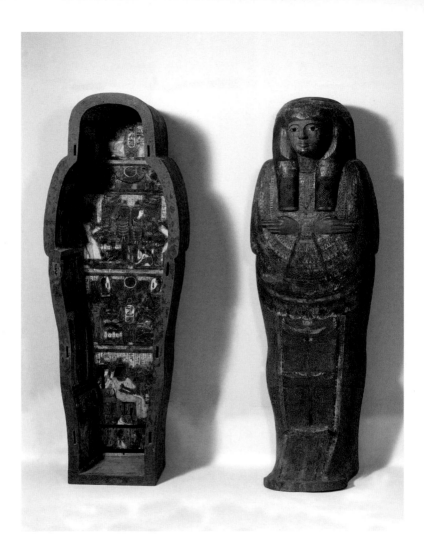

▲ Coffin and lid of the sarcophagus of Djet-Mut; painted wood
Gehäuse und Abdeckung des Sarkophags von Djet-Mut; bemaltes Holz
Caisse et couvercle du sarcophage anthropoïde de Djet-Mout ; bois peint
Kist en deksel van de sarcofaag van Djet-Mut; beschilderd hout
Dynasty XXI, c. 1000 BCE
Museo Gregoriano Egizio, Città del Vaticano

▶ Anthropoid sarcophagus of Butehamon; painted wood
Antropoider Sarkophag des Butehamon; bemaltes Holz
Sarcophage anthropoïde de Boutéhamon ; bois peint
Antropoïde sarcofaag van Butehamon; beschilderd hout
Dynasty XXI, c. 990-970 BCE
Fondazione Museo delle Antichità Egizie, Torino

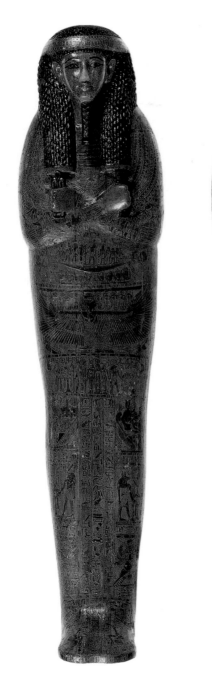
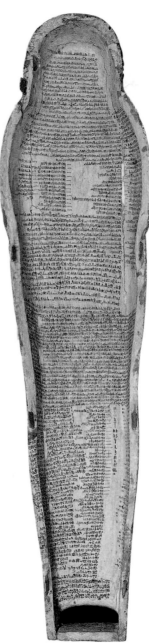

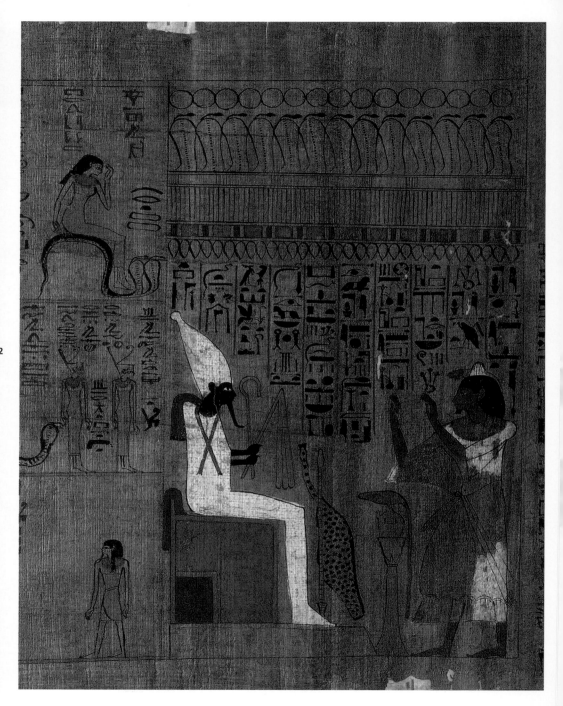

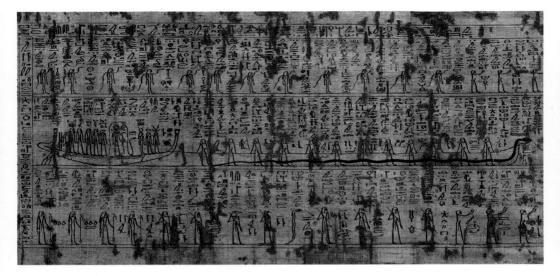

THE LATE PERIOD

203

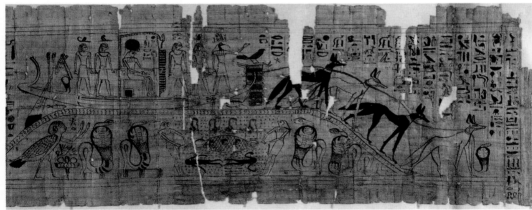

▲ The *Amduat*; painted papyrus
Buch *"Amduat"*; bemalter Papyrus
Livre de l'Amdouat ; papyrus peint
Het Boek van Amduat; beschilderde papyrusrol
664-332 BCE
Fondazione Museo delle Antichità Egizie, Torino

◀ The *Amduat* ; painted papyrus
Buch *"Amduat"*; bemalter Papyrus
Livre de l'Amdouat : adoration rituelle d'Osiris ; papyrus peint
Het Boek van Amduat; beschilderde papyrusrol
Dynasty XXI,1069-945 BCE
Ägyptisches Museum, Staatliche Museen, Berlin

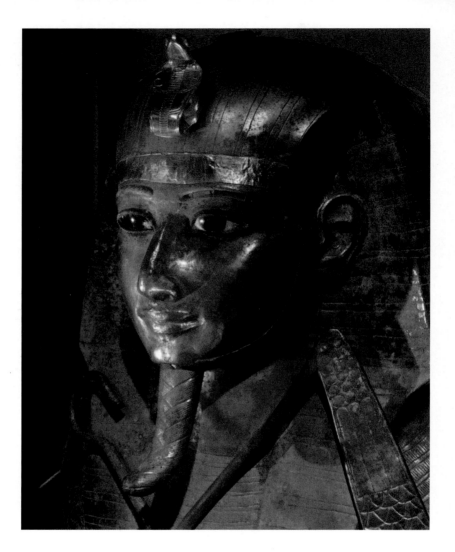

▲ Detail of the silver sarcophagus of Psusennes I; silver
Detail des silbernen Sarkophags von Psusennes I; Silber
Masque du sarcophage d'argent de Psousennès Iᵉʳ ; argent
Zilveren sarcofaag van Psusennes I, detail; zilver
Dynasty XXI (Psusennes I / Psousennès Iᵉʳ, 1039-991 BCE)
Egyptian Museum, Cairo

▶ Gold funerary mask from Psusennes I's tomb; gold
Goldene Totenmaske aus dem Grab von Psusennes I; Gold
Masque mortuaire en or de la momie de Psousennès Iᵉʳ ; or
Gouden dodenmasker uit de grafkist van Psusennes I; goud
Dynasty XXI (Psusennes I / Psousennès Iᵉʳ, 1039-991 BCE)
Egyptian Museum, Cairo

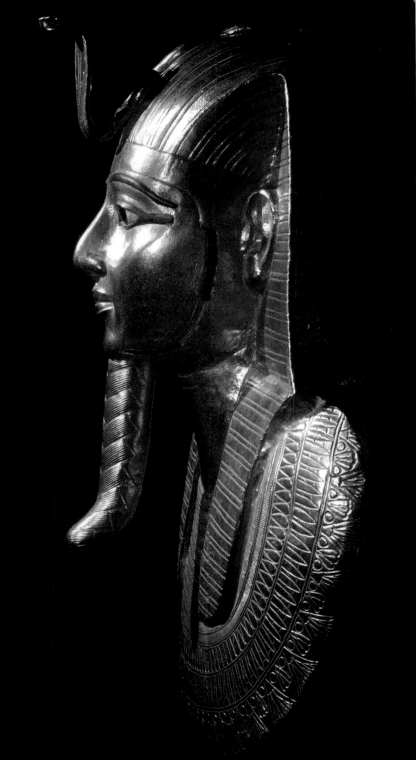

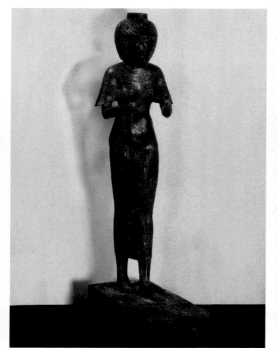

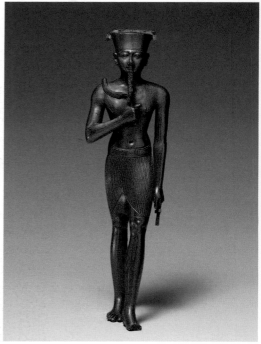

Statue of the priestess Karomama, "Divine Adoratrice" of Amon;
bronze damascened with gold and silver
Statue der Priesterin Karomama "göttlich Anbetende" des Amun;
Bronze damasziert mit Gold und Silber
Statue de la prêtresse Karomama, « Divine adoratrice » d'Amon ;
bronze damasquiné d'or et d'argent
Beeld van priesteres Karomama, 'Goddelijke Vereerster' van Amon;
brons ingelegd met goud en zilver
Dynasty XXII (Osorkon II, 874-850 BCE), c. 860 BCE
Musée du Louvre, Paris

▲ Statuette of Amon; gold
Statuette des Amun ; Gold
Statuette cultuelle d'Amon ; or
Beeldje van Amon; goud
c. 945-712 BCE
Metropolitan Museum of Art, New York

▶ Triad of Isis, Osiris and Horus; gold and lapis lazuli
Triade von Isis, Osiris und Horus; Gold und Lapislazuli
Triade osirienne (Horus, Osiris, Isis) ; or et lapis-lazuli
Triade van Osorkon: Isis, Osiris en Horus; goud en lapis lazuli
Dynasty XXII (Osorkon II, 874-850 BCE)
Musée du Louvre, Paris

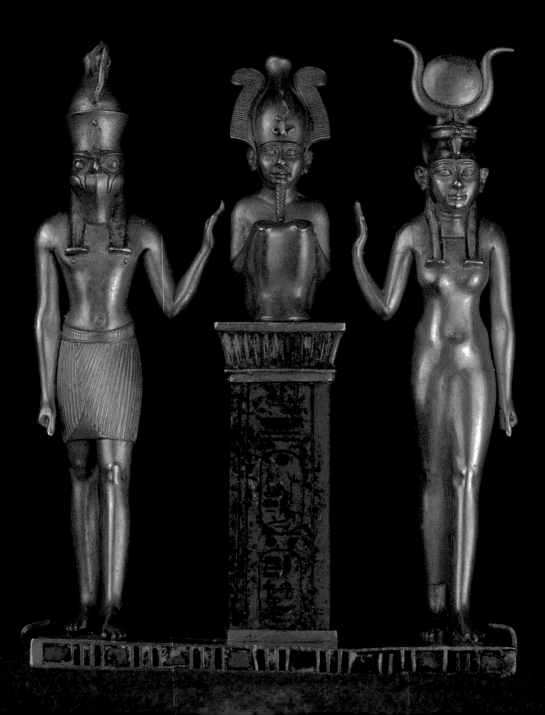

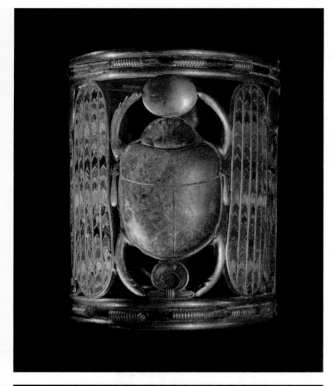

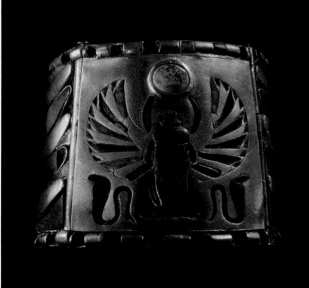

▲ Bracelet with scarab; gold and semiprecious stones
Armreif mit einem Skarabäus; Gold und Halbedelsteine
Bracelet orné d'un scarabée ; or et pierres dures
Armband met scarabee; goud en pietre dure
Dynasty XXI (Psusennes I / Psousennès Ier,
1039-991 BCE)
Egyptian Museum, Cairo

◀ Ankle band with winged scarab; gold and
semiprecious stones
Fußreif mit einem geflügelten Skarabäus; Gold und
Halbedelsteine
Anneau de cheville orné d'un scarabée ailé ; or et pierres
dures
Enkelband met gevleugelde scarabee; goud en pietre
dure
Dynasty XXI (Psusennes I / Psousennès Ier, 1039-991 BCE)
Egyptian Museum, Cairo

▶ Pectoral; gold and semiprecious stones
Pektoral; Gold und Halbedelsteine
Pectoral ; or et pierres dures
Borstplaat; goud en pietre dure
Dynasty XXI (Psusennes I / Psousennès Ier,
1039-991 BCE)
Egyptian Museum, Cairo

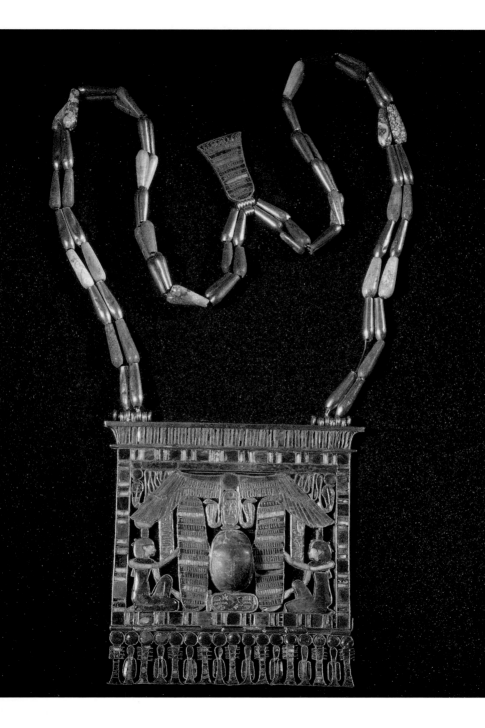

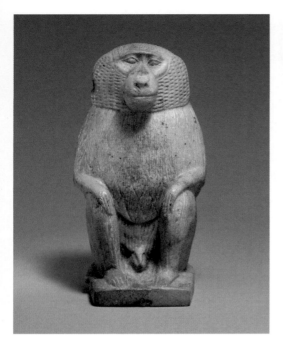

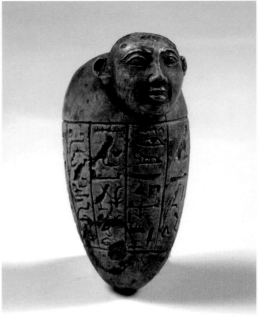

▲ Amulet with human head; Egyptian faïence
Amulett mit menschlichem Kopf; Fayence
Amulette à tête d'homme ; faïence
Amulet met menselijk hoofd; faience
712-332 BCE
Fondazione Museo delle Antichità Egizie, Torino

▶ *Ushabti* of Nectanebo II; Egyptian faïence
Uschebti von Nektanebos II; Fayence
Ouchebti de Nectanébo II ; faïence
Ushabti van Nectanebus II; faience
Dynasty XXX (Nectanebo II / Nektanebos II / Nectanébo II /
Nectanebus II, 360-343 BCE)
Fondazione Museo delle Antichità Egizie, Torino

Statue of baboon; Egyptian faïence
Statue des Pavians; Fayence
Statue de babouin ; faïence
Beeld van een baviaan; faience
712-332 BCE
Metropolitan Museum of Art, New York

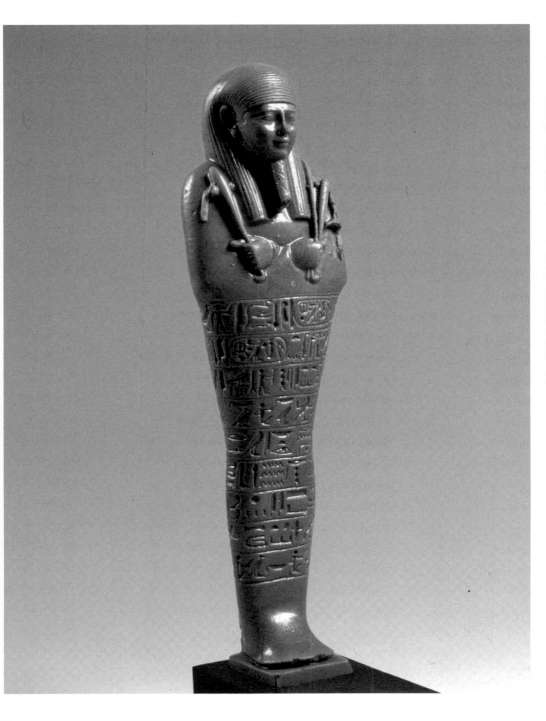

Ptolemaic Egypt

In this period Egypt lost its political independence for good, but art maintained its freedom of expression. Even the foreign conquerors, first Greeks and then Romans, could not remain immune to the fascination of that world once they had arrived in Egypt. The new rulers were themselves conquered by an art that had been handed down unchanged for centuries and adopted its stylistic features. Through these conquests the West opened its doors to the themes of Egyptian art, allowing itself to be deeply influenced by them.

Das Ptolemäische Ägypten

In dieser Epoche verliert Ägypten definitiv seine politische Unabhängigkeit, die Kunst jedoch behält ihre Ausdrucksfreiheit bei. Fremde Eroberer kommen nach Ägypten und erliegen der Faszination dieser Welt, zuerst die Griechen und dann die Römer. Sie sind von einer Kunst gefesselt, deren Tradition über die Jahrhunderten hinweg unverändert geblieben ist, und nehmen deren Stilelemente auf. Durch seine Eroberungen öffnet sich der Westen den Themen der ägyptischen Kunst und lässt sich von deren Tiefgründigkeit anstecken.

6

Égypte ptolémaïque

À cette époque, L'Égypte perd définitivement son autonomie politique et sa liberté, mais l'art conserve toute sa liberté d'expression. Il n'est pas jusqu'aux conquérants étrangers, grecs d'abord, puis romains, qui ne cèdent à la fascination exercée par cet univers. Les nouveaux maîtres sont conquis par un art qui se transmet immuablement depuis des millénaires et dont ils adoptent les éléments stylistiques. Par ses conquêtes, l'Occident ouvre ainsi la porte aux thèmes de l'art égyptien dont il se laisse imprégner en profondeur.

Egypte in de Ptolemaeëntijd

In dit tijdperk verliest Egypte definitief zijn politieke vrijheid, maar de kunst behoudt haar vrijheid van expressie. Zelfs buitenlandse veroveraars – eerst de Grieken en daarna de Romeinen – kunnen als ze eenmaal in Egypte zijn aanbeland, niet onverschillig blijven voor de aantrekkingskracht van deze wereld. De overheersers worden veroverd door een kunst die al eeuwenlang onveranderd is overgeleverd. Ze nemen er de stijlkenmerken van over. Door deze veroveringen van het westen worden de deuren geopend voor een diepgaande vermenging met de thema's van de Egyptische kunst.

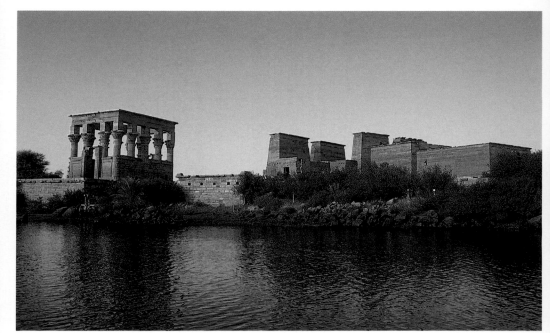

■ *The forms are the ones imposed by an exemplary light: a land of absolute contrasts.*
■ *Ein beispielhaftes Licht diktiert die Formen: Land absoluter Kontraste.*
■ *Les formes sont celles qu'impose une lumière exemplaire : une terre de contrastes absolus.*
■ *De vormen worden opgelegd door een exemplarisch licht: een land van absolute contrasten.*

Jean Leclant

▲ **Philae**
Kiosk of Trajan and temple of Isis
Trajanischer Kiosk und Tempel der Isis
Kiosque de Trajan et temple d'Isis
Kiosk van Trajanus en Tempel van Isis
290 BCE - 190 CE

▶ **Philae**
View of the temple of Isis and kiosk of Trajan
Blick auf den Tempel der Isis und den trajanischen Kiosk
Vue perspective du temple d'Isis et du kiosque de Trajan
Gezicht op Tempel van Isis en Kiosk van Trajanus
290 BCE - 190 CE

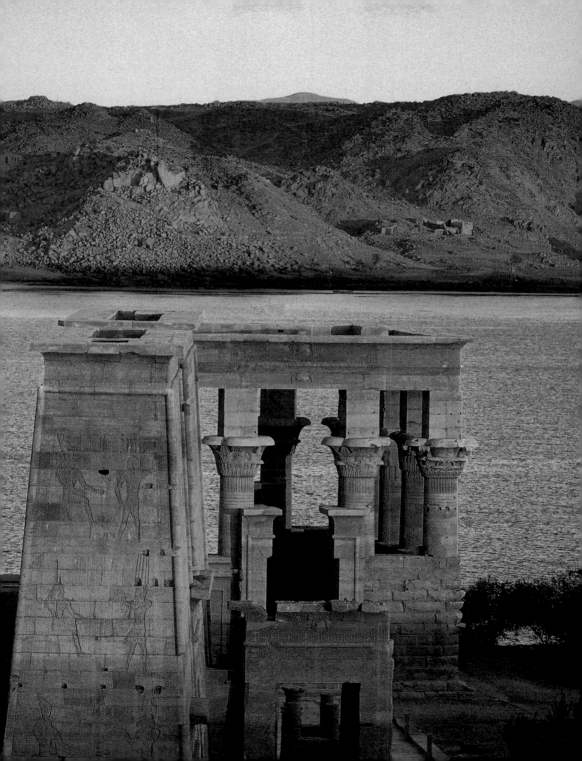

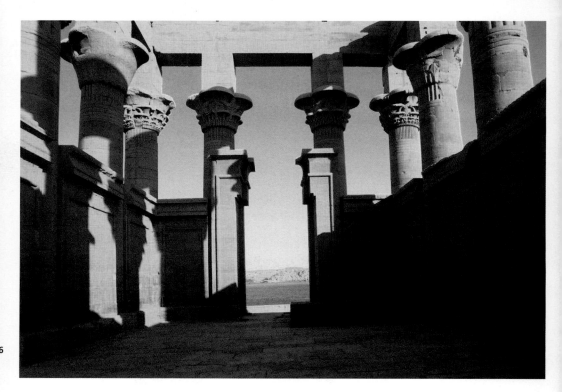

▲ **Philae**
Interior of the kiosk of Trajan
Das Innere des trajanischen Kiosks
Intérieur du kiosque de Trajan
Binnenkant van de Kiosk van Trajanus
(Trajan / Trajanus, 98-117 CE)

▶ **Philae**
Detail of the Hathor-headed capitals in the east portico of the temple of Isis
Detail der Kapitelle mit Hathor-Köpfen in der östlichen Säulenhalle des Isis-Tempels
Détail des chapiteaux hathoriques du portique est, temple d'Isis
Detail van de Hathor-kapitelen in de oostelijke porticus van de tempel van Isis
290 BCE - 190 CE

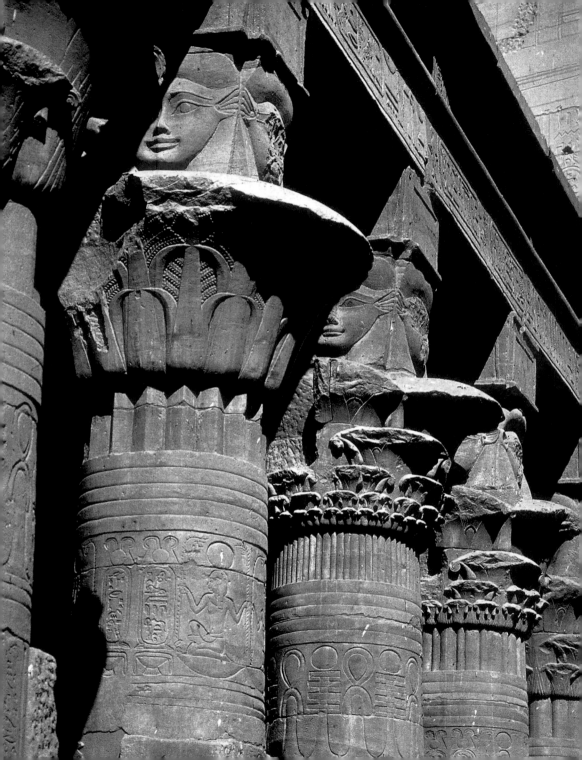

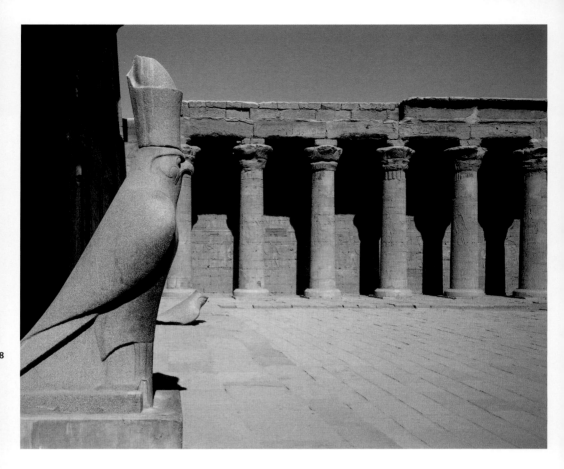

Edfu
Views of the courtyard of the offerings with statue of Horus, temple of Horus
Ansichten des Hofes der Opfergaben mit der Horus Statue, Horus-Tempel
Vues de la cour des Offrandes et statue d'Horus, temple d'Horus
Gezicht op het offerhof met beeld van Horus, tempel van Horus
c. 300-100 BCE

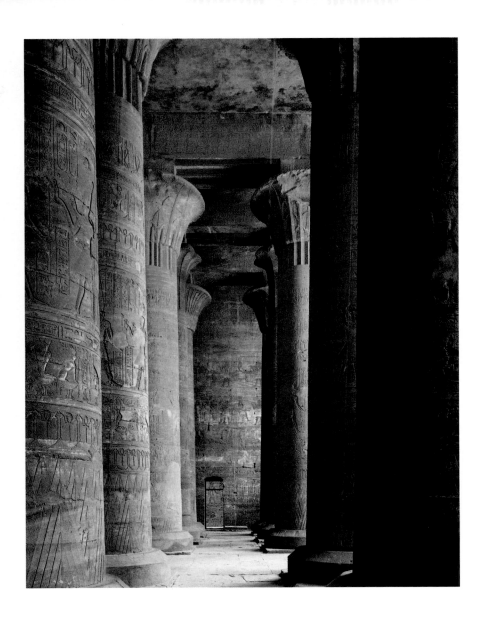

Edfu
Hypostyle hall, temple of Horus
Hypostyl, Horus-Tempel
Salle hypostyle, temple d'Horus
Hypostyle hal, tempel van Horus
c. 300-100 BCE

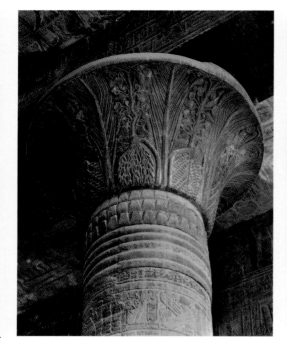 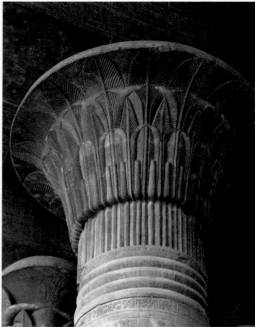

▲ **Esna**
Capital with lotus leaves and Capital with phytomorphic decorations, temple of Khnum
Kapitell mit Lotusblättern und Kapitell mit phytomorphen Dekorationen, Chnum-Tempel
Chapiteau à feuilles de lotus et chapiteau à décor végétal, temple de Khnoum
Kapiteel met lotusbladeren en kapiteel met fytomorfe versieringen, tempel van Khnum
c. 300-100 BCE

▶ **Edfu**
Relief of the pylon representing Ptolemy VIII Euergetes II between two goddesses, temple of Horus
Relief des Pylon mit der Darstellung des Ptolemaios VIII. Euergetes II. zwischen zwei Göttinnen, Horus-Tempel
Relief du pylône représentant Ptolémée VIII Évergète II entre les déesses de Haute et Basse-Égypte, temple d'Horus
Reliëf van de pyloon voorstellend Ptolemaeus VIII Euergetes II tussen twee godinnen, tempel van Horus
(Ptolemy VIII / Ptolemaios VIII / Ptolémée VIII / Ptolemaeus VIII, 170-116 BCE)

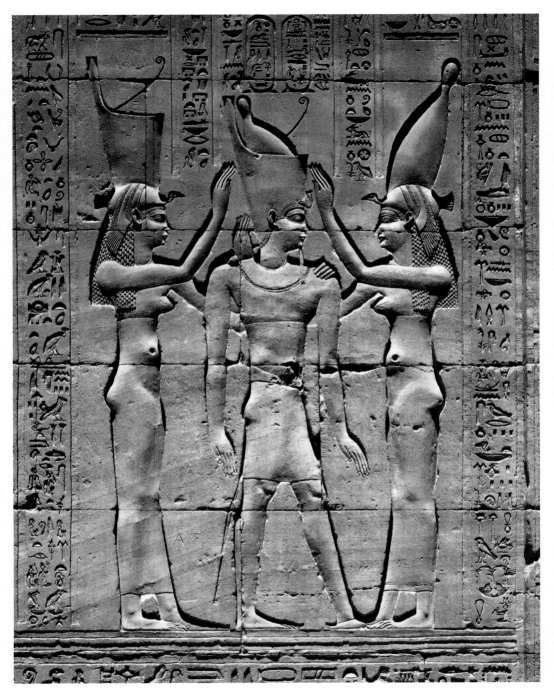

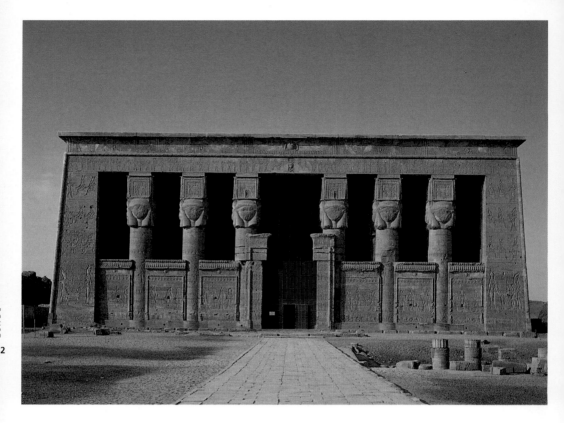

Dendera
Entrance of the temple of Hathor with portico
Eingang des Hathor-Tempels mit der Vorhalle
Portique d'entrée du temple d'Hathor
Ingang van de tempel van Hathor met porticus
80 BCE - 34 CE

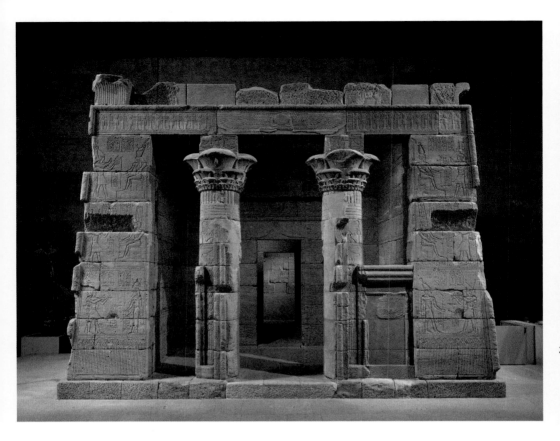

Temple of Dendur
Tempel von Dendur
Temple de Dendour
Tempel van Dendur
c. 15 CE
Metropolitan Museum of Art, New York

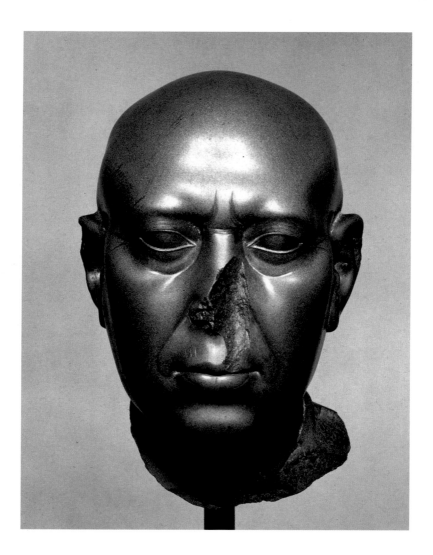

▲ The Berlin "Green Head"; schist
Der "Berliner Grüne Kopf"; Schiefer
La « Tête verte » de Berlin ; schiste
Het 'Groene hoofd van Berlijn'; schist
c. 350 BCE
Ägyptisches Museum, Staatliche Museen, Berlin

▶ Ritual figure of a Ptolemaic ruler; wood
Ritualfigur eines ptolemäischen Herrschers; Holz
Figure rituelle d'un pharaon ptolémaïque ; bois
Beeld van een Ptolemeese vorst; hout
c. 330-221 BCE
Metropolitan Museum of Art, New York

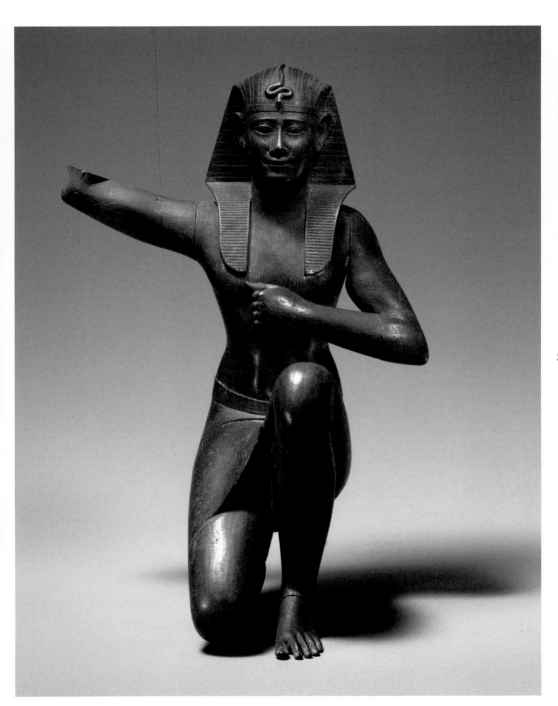

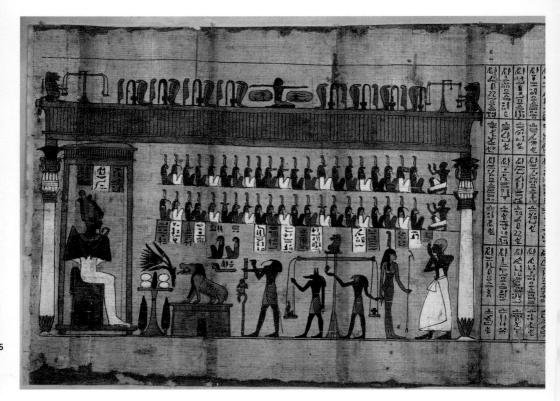

Book of the Dead of Iuefankh, scene of psychostasy; painted papyrus
Totenbuch von Iuefankh, Szene der Psychostasie; bemalter Papyrus
Livre des Morts de Youefankh, scène de psychostasie ; papyrus peint
Dodenboek van Iuefankh, scène van de zielenweging; beschilderde papyrusrol
332-330 BCE
Fondazione Museo delle Antichità Egizie, Torino

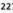

Book of the Dead of Iuefankh, scene of plowing; painted papyrus
Totenbuch von Iuefankh, Szene des Pflügens; bemalter Papyrus
Livre des Morts de Youefankh, scène de labours ; papyrus peint
Dodenboek van Iuefankh, tafereel van het ploegen van de velden van Osiris; beschilderde papyrusrol
332-330 BCE
Fondazione Museo delle Antichità Egizie, Torino

Grave Goods

For the Egyptians the next world was a fundamental dimension of existence and required detailed planning during their lifetime. Guaranteeing survival after death through the provision of whatever might be needed in the other world was a concern from the days of their youth; thus those who could afford it took care to prepare their tomb and its contents in such a way that everything would be ready when required. The Egyptians believed that what awaited them at the moment of death was another life in the next world, as real in every sense as the one they lived on earth, and much longer. This is why materials thought to last forever, like stone, or extremely precious and pure substances like gold were used for graves and their contents.

Canopic jars were used to hold some of the internal organs after they had been removed and mummified. The protectors of the organs were the four sons of Horus, and so the lids of the jars were often given the form of the heads of these four gods, in their zoomorphic or anthropomorphic aspect.

The *ushabti*, small statuettes of servants represented with their bodies wrapped in bandages and their arms crossed on their breast, had a magical value – in addition to carrying out menial tasks for the deceased – as did the many amulets that were an integral part of the grave goods. Other objects placed in the grave included jewelry, often of great aesthetic value but whose primary role was to perform a magical function. Finally, along with offerings made to the *ka* of the deceased, pots and dishes for real provisions, like bread and grain, were placed in the tomb.

Die Totenausstattung

Das Leben nach dem Tod war ein fundamentaler Bestandteil der ägyptischen Kultur und wurde bereits zu Lebzeiten bis in jede Einzelheit geplant. Schon in jungen Jahren begann man dafür zu sorgen, dass es für das Überleben im Jenseits an nichts fehle; wer es sich erlauben konnte, kümmerte sich daher frühzeitig um die Bestattung und die Grabbeigaben, damit im Falle des Todes alles vorbereitet war.

Nach dem ägyptischen Glauben erwartete den Verstorbenen nach dem Tod ein nächstes und in jeder Hinsicht wirkliches Leben, das vor allem wesentlich länger war als das Erdendasein. Aus diesem Grund verwendeten die Ägypter bei der Bestattung und für die Grabbeigaben unvergänglichen Stein und überaus wertvolle und reine Materialien, wie zum Beispiel auch Gold. Die Kanopenkrüge wiederum dienten der Aufbewahrung verschiedener innerer Organe, die zuvor entfernt und mumifiziert wurden. Die Organe wurden von den vier Söhnen des Horus beschützt, daher sind die Deckel der Krüge nicht selten nach den Köpfen dieser vier Gottheiten geformt, nach ihrem zoo- oder anthropomorphen Aussehen. Die *Uschebtis*, kleine Statuen von Dienern, die mit umwickeltem Körper und mit über der Brust gekreuzten Armen dargestellt wurden, hatten neben ihrer Bestimmung, dem Verstorbenen zu dienen, ebenso eine magische Bedeutung und stellen, wie auch die vielen Amulette, einen festen Bestandteil des magischen Grabschatzes dar. Dieser enthielt zudem Juwelen von hohem ästhetischem Wert, die aber in erster Linie eine magische Funktion innehatten. Gemeinsam mit den Gaben an das *Ka* des Verstorbenen wurden auch Krüge und Töpfe für die Nahrung mitgegeben sowie echte Speisen für die Wegzehrung, wie Brot und Getreide.

Le trésor funéraire

Pour la culture égyptienne, la vie d'outre-tombe possède une dimension fondamentale qu'il faut planifier tout au long de sa vie. Dès leur jeunesse, les Égyptiens veillaient à se garantir une existence post mortem pourvue de tout le nécessaire. Ainsi, celui qui pouvait se le permettre veillait à bien aménager sa sépulture et son trésor funéraire, de manière à ce que tout soit prêt une fois l'échéance venue.

Selon les croyances égyptiennes, c'est une nouvelle vie qui attend le défunt après sa mort. Bien réelle, cette vie dans l'au-delà dure beaucoup plus longtemps que celle vécue sur terre. C'est pourquoi on choisissait, pour les tombes et les trésors, des matériaux soit impérissables comme la pierre, soit extrêmement purs et précieux comme l'or.

Quant aux vases canopes, ils recueillaient certains des organes prélevés et momifiés. Les quatre fils d'Horus étaient les protecteurs de ces organes, de sorte que les couvercles des vases pouvaient avoir la forme et la tête de la tête de ces quatre divinités. Les chaouabti sont des petites statuettes de serviteurs, représentés le corps bandé et les bras croisés. Ils possèdent une fonction magique car ils accomplissent à la place du défunt les actions qu'il doit faire dans l'Au-delà.

Les amulettes font partie du trésor magique. Il y avait également des joyaux d'une rare beauté, mais ils étaient avant tout investis d'une fonction magique. En sus des offrandes faites au ka du défunt, on mettait dans la sépulture des vases et de la vaisselle de table, ainsi que des réserves de denrées, comme du pain ou des grains.

De grafgift

Het hiernamaals vertegenwoordigde voor de Egyptische cultuur een fundamentele dimensie die tijdens het leven tot in detail moet worden gepland. Van jongs af aan wilde men zich verzekeren van een bestaan in het hiernamaals en voorzien zijn van al het noodzakelijke. Degenen die het zich konden veroorloven, zorgden er dus voor dat het graf en de grafgiften gereed waren als het hun tijd was.

Volgens het Egyptische geloof wacht de overledene na het moment van overlijden een ander leven, dat in alle opzichten werkelijkheid is, en veel langer duurt dan het leven op aarde. Daarom werden voor de graven en grafgeschenken materialen gebruikt die onvergankelijk werden geacht, zoals steen, of uiterst kostbaar en puur, zoals goud.

De canopen dienden daarentegen om enkele van de uitgenomen en gemummificeerde organen te bewaren. De vier kinderen van Horus waren de beschermers van de organen en daarom hebben de deksels van de vazen de vorm van het hoofd van deze vier godheden.

De ushabti, kleine beeldjes van bedienden met een gezwachteld lichaam en de armen gekruist over de borst, moesten opdrachten voor de overledene uitvoeren en hadden een magische waarde. Hierdoor waren ze zoals de vele amuletten een noodzakelijk onderdeel van de grafgift. Er werden ook juwelen in het graf gedaan. Deze hadden behalve een opmerkelijke esthetische waarde, vooral een magische functie. Tenslotte, werden samen met de offers aan de ka van de overledene, ook vazen en vaatwerk voor voedsel en echte voorraden zoals brood en graansoorten meegegeven.

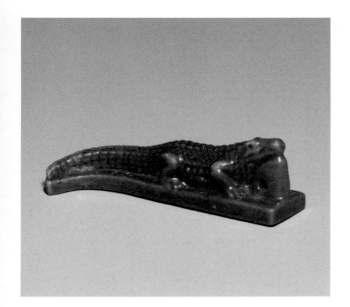

▲ Amulet with crocodile; Egyptian faïence
Amulett mit einem Krokodil; Fayence
Amulette représentant un crocodile ; faïence
Krokodil, amulet; faience
332-330 BCE
Metropolitan Museum of Art, New York

◄ Statuette of the goddess Taweret; Egyptian faïence
Statuette der Göttin Taweret; Fayence
Statuette de la déesse hippopotame Taouéret ; faïence
Beeldje van de godin Taweret; faience
332-330 BCE
Metropolitan Museum of Art, New York

► Statuette of Isis suckling Horus; Egyptian faïence
Statuette der Isis wie sie Horus säugt; Fayence
Statuette d'Isis allaitant Horus ; faïence
Beeldje van Isis die Horus zoogt; faience
332-330 BCE
Metropolitan Museum of Art, New York

► Statuette of Ptolemaic queen; limestone
Statuette der ptolemäischen Königin; Kalkstein
Statuette de reine ptolémaïque ; calcaire
Beeldje van Ptolemeese koningin; kalksteen
c. 270 BCE
Metropolitan Museum of Art, New York

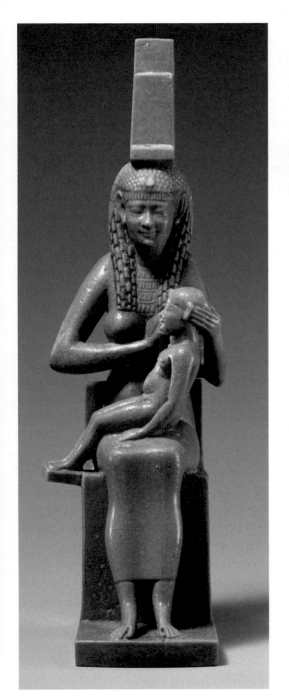

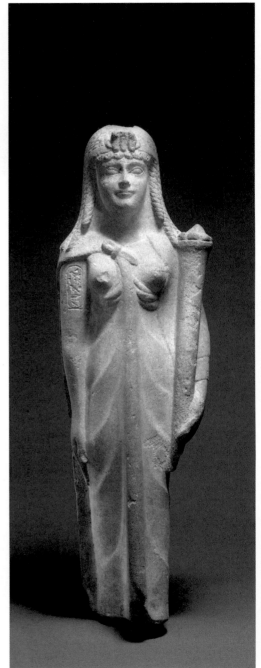

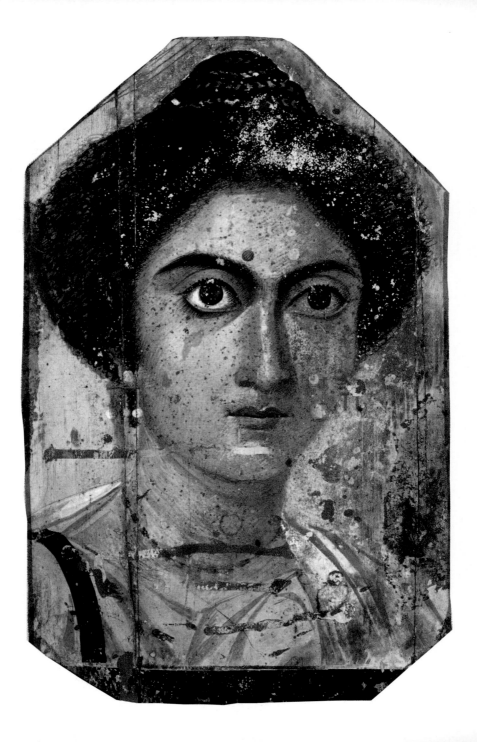

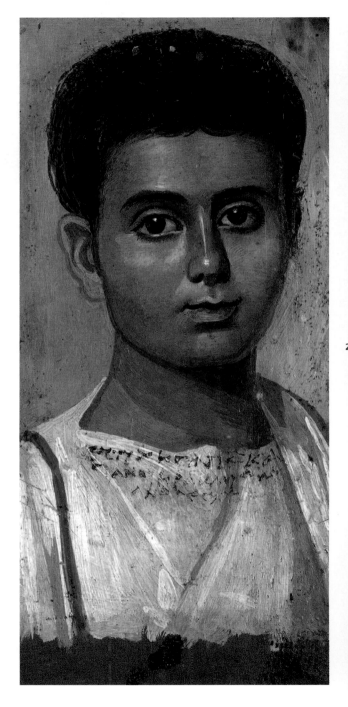

▶ Portrait of young man; painted wood
Porträt eines Jünglings; bemaltes Holz
Portrait de jeune garçon ; bois peint
Mummieportret van een jongen; beschilderd hout
c. 150 CE
Metropolitan Museum of Art, New York

◀ Portrait of young woman; painted wood
Porträt einer jungen Frau; bemaltes Holz
Portrait de jeune femme ; bois peint
Portret van een jonge vrouw; beschilderd hout
100-190 CE
Museo Egizio, Firenze

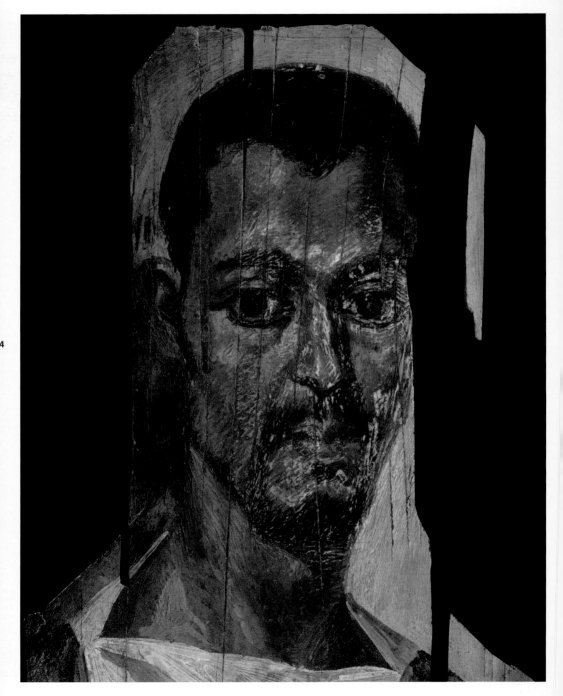

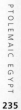

▶ Portrait of young man; painted wood
Porträt eines jungen Mannes; bemaltes Holz
Portrait d'homme jeune ; bois peint
Mummieportret van een Egyptische man; beschilderd
hout
50-150 CE
J. Paul Getty Museum, Malibu

◀ Portrait of man; painted wood
Porträt eines Mannes; bemaltes Holz
Portrait d'homme ; bois peint
Mummieportret van een man; beschilderd hout
80-130 CE
Musée du Louvre, Paris

Great archeological discoveries
Große archäologische Funde
Les grandes découvertes archéologiques
Grote archeologische vondsten

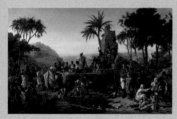

Napoleon Bonaparte in Egypt and the setting up of the *Commission des Sciences et Arts d'Égypte*.
Napoleon Bonaparte in Ägypten und die der *Commission des Science et Arts d'Égypte*.
Napoléon Bonaparte en Égypte et institution de la *Commission des Sciences et Arts d'Égypte*.
Napoleon Bonaparte in Egypte en instelling van de *Commission des Sciences et Arts d'Égypte*.

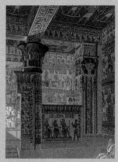

Publication of the *Description de l'Égypte*.
Veröffentlichung der *Description de l'Égypte*.
Publication de la *Description de l'Égypte*.
Publicatie van *Description de l'Égypte*.

Giovanni Belzoni succeeds in transporting the colossal bust of Rameses II to the British Museum.
Giovanni Belzoni bringt erfolgreich die Büste von Ramses II ins British Museum.
Giovanni Battista Belzoni parvient à porter le buste colossal de Ramsès II au British Museum.
Giovanni Battista Belzoni slaagt erin om het kolossale borstbeeld van Ramses II naar het British Museum te brengen.

1798	1799	1810-1829	1813	1816

Discovery of the Rosetta Stone.
Entdeckung des Rosetta-Steins.
Découverte de la pierre de Rosetta.
Ontdekking van de Steen van Rosetta.

Johann Ludwig Burckhardt discovers the temple of Abu Simbel.
Johann Ludwig Burckhard entdeckt den Tempel von Abu Simbel.
Johann Ludwig Burckhardt découvre le temple d'Abou Simbel.
Johann Ludwig Burckhardt ontdekt de tempel van Abu Simbel.

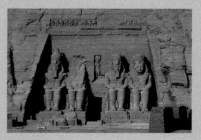

Franco-Tuscan expedition of
Champollion and Ippolito Rosellini.
Franco-Tuscan Expedition von
Champollion und Ippolito Rosellini.
Expédition franco-toscane de
Champollion et d'Ippolito Rosellini.
Frans-Toscaanse expeditie van
Champollion en Ippolito Rosellini.

Jean-François Champollion deciphers
the system of Egyptian hieroglyphics.
Jean-François Champollion entziffert das
System der ägyptischen Hieroglyphen.
Jean-François Champollion déchiffre les
hiéroglyphes égyptiens.
Jean-François Champollion ontcijfert het
Egyptische hiërogliefenschrift.

818 1822 1828-1829 1881

Giovanni Battista Belzoni enters the pyramid of Khafre.
Giovanni Battista Belzoni dringt in das Innere der Chephren Pyramide.
Giovanni Battista Belzoni entre dans la pyramide de Khéfren.
Giovanni Battista Belzoni gaat de piramide van Khephren binnen.

Gaston Maspero discovers the cache of royal
mummies at Deir el-Bahari.
Gaston Maspero entdeckt das Versteck der
königlichen Mumien in Deir el-Bahari.
Gaston Maspero découvre la *Cachette* des
momies royales à Deir el-Bahari.
Gaston Maspero ontdekt de *cachette* van de
koninklijke mummies in Deir el Bahri.

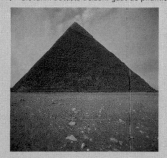

Over 17 000 statues are found in the *favissa* or cache of the temple of Karnak.
Über 17000 Statuen werden in der *Favissa* bzw. dem Versteck des Tempels von Karnak gefunden.
Découverte de plus de 17 000 statues dans la « cachette » du temple de Karnak.
Er worden meer dan 17000 beelden ontdekt in de "schuilplaats" van de tempel van Karnak.

Neville excavates the temple of Queen Hatshepsut at Deir el-Bahari.
Neville entdeckt den Tempel der Königin Hatshepsut in Deir el-Bahari.
Neville fait des fouilles dans le temple de la reine Hatshepsout a Deir el-Bahari.
Neville graaft de tempel van koningin Hatsjepsoet op in Deir el Bahri.

Howard Carter and Lord Carnarvon discover Tutankhamun's tomb.
Howard Carter und Lord Carnarvon entdecken das Grab Tutanchamuns.
Howard Carter et lord Carnarvon découvrent la tombe de Toutankhamon.
Howard Carter en Lord Carnarvon ontdekken het graf van Toetanchamon.

1893 1903 1904 1922 1924-19

Ernesto Schiaparelli discovers Nefertari's tomb.
Ernesto Schiaparelli entdeckt das Grab Nefertaris.
Ernesto Schiapparelli découvre la tombe de Néfertari.
Ernesto Schiapparelli ontdekt het Graf van Nefertari.

Excavation of the step pyramid of Djoser.
Ausgrabung am Fuße der Djoser Pyramide.
Fouilles dans la pyramide à degrés de Djoser.
Opgraving van de trappenpiramide van Djoser.

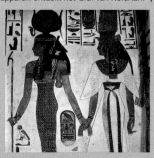

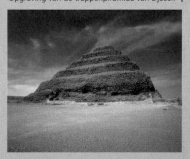

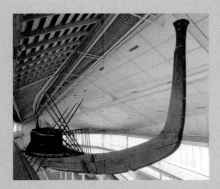

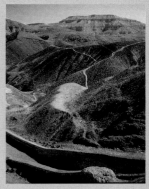

Excavation of KV5, the tomb of the sons of
Rameses II, in the Valley of the Kings.
Die Ausgrabung von KV5, dem Grab der Söhne
von Ramses II im Tal der Könige.
Fouilles de la tombe KV5, sépulture des fils de
Ramsès II, dans la Vallée des Rois.
Opgraving van de graftombe KV5, het graf van
de zonen van Ramses II, in de Vallei der Koningen.

The solar bark of the pyramid of Khufu is found.
Das Sonnenboot der Khufu Pyramide wird gefunden.
Découverte de la barque solaire de la pyramide de Khéops.
Vondst van de Zonneboot van de piramide van Cheops.

1925 **1954** **1964-1968** **1987**

Relocation of the temples of Abu Simbel.
Verlegung der Tempel von Abu Simbel.
Déplacement des temples d'Abou Simbel.
Verplaatsing van de tempels van Abu Simbel.

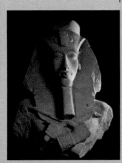

Twenty-five colossal statues of Amenhotep IV/
Akhenaton are found at Karnak.
Die 25 Kolosse von Amenophis IV/Echnaton
werden in Karnak gefunden.
Découverte de 25 statues colossales
d'Aménophis IV/Akhenaton à Karnak.
In Karnak worden 25 kolossale beelden
gevonden van Amenhotep IV/Achnaton.

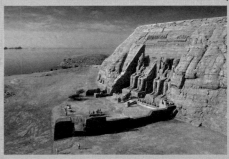

Chronology
Chronologie

THE PREHISTORIC AND PREDYNASTIC PERIODS

4000-3200 BCE

❚ Naqada I (or Amratian) culture, in Upper Egypt, and Naqadah II (or Gerzean) culture, in Upper and Lower Egypt, with influences from the Near East.

❚ Kultur von Naqada I (oder Amra-Kultur) in Ober-Ägypten und Naqada II (oder Girza-Kultur) in Ober und Unter-Ägypten, mit Einflüssen des nahen Orients.

❚ Culture de Nagada I (ou Amratien), en Haute-Égypte, puis de Nagada II (ou Gerzéen), en Haute et Basse-Égypte, avec des influences venues du Proche-Orient.

❚ Cultuur van Naqada I (of Amratien), in Opper-Egypte en Naquada II (of Gerzeen), in Opper-en Neder-Egypte, met invloeden uit het Nabije Oosten.

3200-3000 BCE

❚ Naqadah III, last phase of the Predynastic period.

❚ Naqada III, letzte Zeit der Prädynastik.

❚ Nagada III, dernière phase du Prédynastique.

❚ Naqada III, laatste fase van de Predynastieke periode.

3100-3000 BCE

❚ Dynasty 0. First documented kings. "Scorpion," Narmer, at Abydos and Hierakonpolis. Narmer Palette.

❚ Dynastie 0, erste nachweisbare Herrscher "Skorpion", Narmer in Abydos und in Hierakonpolis. Palette des Narmer.

❚ Dynastie «0»: premiers souverains attestés en Abydos («roi Scorpion», Narmer) et à Hiérakonpolis. Palette de Narmer.

❚ Nulde dynastie, eerste bekende heersers 'Schorpioen', Narmer in Abydos en Hiëraconpolis. Narmer-palet.

3000-2686 BCE

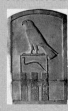

❚ 1st-2nd dynasty, Protodynastic period: royal necropolis at Abydos, mastabas at Saqqara. The use of stone for monuments commences. Royal funerary stelae.

❚ I-II Dynastie, Protodynastische Zeit: Königsnekropole in Abydos, Mastabas in Sakkara. Beginn mit der Verwendung von Stein für Monumente. Königliche Grabstelen.

❚ Iʳᵉ-IIᵉ dynastie, période Protodynastique : nécropoles royales en Abydos, mastabas à Sakkarah. Débuts de l'emploi de la pierre pour les monuments. Stèles funéraires royales.

❚ 1e-2e dynastie, Protodynastieke periode: koninklijke necropolissen in Abydos, mastaba's in Saqqara. Begin van het gebruik van steen voor monumenten. Koninklijke stèles.

OLD KINGDOM AND FIRST INTERMEDIATE PERIOD (2686-2055 BCE)

Dynasty III

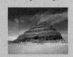

▌ Djoser. First sepulchral monument built entirely of stone and first pyramid at Saqqara. Statue of Djoser from the serdab.

▌ Djoser: Erstes Grabmonument vollständig aus Stein und erste Pyramide in Sakkara. Statue des Djoser aus Serdab.

▌ Djoser : premier monument funéraire entièrement en pierre et première pyramide à Sakkarah. Statue de Djoser dans le *serdab*.

▌ Djoser: eerste compleet stenen grafmonument en eerste piramide in Saqqara. Beeld van Djoser uit de serdab (kelder).

Dynasty IV

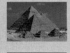

▌ Sneferu, Khufu, Djedefra, Khafre, Menkaure. Age of the pyramids, rise of sun worship. Royal statuary; Sphinx of Giza. Private statues from the mastabas, Rahotep and Nofret, Hemiunu, Ankhhaf, Kaaper. "Reserve" heads. Grave goods of Hetepheres. Ceremonial boat of Khufu.

▌ Snofru, Cheops, Djedefra, Chephren, Mykerinos. Zeit der Pyramiden, Aufstieg des Sonnenkultus, Königsstatuen; Sphinx von Gizeh. Private Statuen der Mastabas, Rahotep und Nofret, Hemiunu, Anchhaf, Kaaper. "Reserve" Köpfe. Ausstattung von Hetepheres. Prozessionsbarke von Cheops.

▌ Snéfrou, Khéops (Khoufou), Didoufri (Djedefrê), Khéfren (Khefrê), Mykérinos (Menkaourê). Époque des pyramides, essor du culte solaire. Statuaire royale ; Sphinx de Giza. Statuaire privée des mastabas : Rahotep et Néfret, Hémiounou, Ankhhaf, Ka-âper. « Têtes de réserve ». Mobilier funéraire de Hétéphérès. Barque funéraire de Khéops.

▌ Snofroe, Cheops, Djedefre, Khephren, Mykerinos. Tijdperk van de piramiden, opkomst van de zonnecultus. Koninklijke beeldhouwkunst; Sfinx van Gizeh. Privéstandbeelden uit de mastaba's, Rahotep en Néfret, Hemiunu, Ankhhaf, Kaâper. Portretkoppen (reservehoofden). Grafgiften van Hetepheres. Zonneboot van Cheops.

Dynasty V

▌ Userkaf, Sahure, Neuserre, Unas. Pyramids and solar temples. Private mastabas.

▌ Userkaf, Sahure, Niuserre, Unas. Pyramiden und Sonnentempel.

▌ Ouserkaf, Sahourê, Niouserrê, Ounas. Pyramides et temples solaires.

▌ Oeserkaf, Sahoera, Niuserre, Unas. Piramiden en zonnetempels.

Dynasty VI

▌ Teti, Pepi I, Pepi II. Decline of the power of the monarchy, emergence of regional independence.

▌ Teti, Pepi I, Pepi II. Rückgang der Monarchien, Wachstum der regionalen Autonomien.

▌ Téti, Pépi Ier, Pépi II. Déclin du pouvoir monarchique, croissance des autonomies régionales.

▌ Teti, Pepi I, Pepi II. Neergang van de monarchale macht, toenemende autonomie van de provincies.

CHRONOLOGY

241

Dynasty VII-XI	▮ Age of autonomous regions. Provincial necropolises, rock-cut tombs.	▮ Zeit der Autonomien. Provinznekropolen, Felsengräber.	▮ Époque des autonomies Nécropoles provinciales, tombeaux rupestres.	▮ Tijdperk van de autonomie.Provinciale necropolissen, rotsgraven.

MIDDLE KINGDOM AND SECOND INTERMEDIATE PERIOD (2055-1550 BCE)

Dynasty XI	▮ Capital at Thebes. Sepulchral monument of Mentuhotep II at Deir el-Bahari; his statue in Jubilee dress.	▮ Theben Hauptstadt. Statue des Mentuhotep II in Deir el Bahari; Statue mit Königsornat.	▮ Thèbes capitale. Monument funéraire de Mentouhotep à Deir el-Bahari ; statue en costume de jubilé.	▮ Thebe hoofdstad. Grafmonument van Mentoehotep II in Deir el Bahri; standbeeld met Heb-sed mantel en Rode kroon ter ere van zijn jubileum.
Dynasty XII 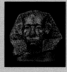	▮ Amenemhet I, Senusret I, Amenemhet II, Senusret II and III, Amenemhet III and IV, Sebeknefru. Pyramids at El-Lisht, Dahshur, El-Lahun, Hawara. Statues of Senusret I from El-Lisht. Temples at Heliopolis, El-Faiyum, at Thebes (Karnak; White Chapel of Senusret I) and at Abydos (Cenotaph of Senusret III). Statues of Senusret III and Amenemhet III from El-Faiyum and Thebes, and, usurped, from Tanis. Rock-cut tombs of princes (Beni Hasan, El-Bersha, Meir, Qaw el-Kebir).	▮ Amenemhet I, Sesostris I, Amenemhet II, Sesostris II und III, Amenemhet III und IV, Sobeknofru. Pyramiden bei el-Lischt, Dahschur, El-Lahun, Hawara. Statue des Sesostris I aus el-Lischt. Tempel in Heliopolis, Faiyum, Theben (Amun-Tempel; Weiße Kapelle von Sesostris I), Abydos (Kenotaphe von Sesostris III). Statue des Sesostris III und Amenemhet III aus Faiyum und aus Theben und usurpiert aus Tanis. Fürsten-Felsgräber (Beni Hasan, El-Berscha, Meir, Qaw el-Kebir).	▮ Amenemhat Ier, Sésostris (Senousret) Ier, Amenemhat II, Sésostris (Senousret) II et III, Amenemhet III et IV, Sobeknéferourê. Pyramides à Licht, Dahchour, El-Lahoun, Haouara. Statues de Sésostris Ier à Licht. Temples à Héliopolis, dans le Fayoum, à Thèbes (temple d'Amon; «Chapelle blanche» de Sésostris Ier) et en Abydos (cénotaphe de Sésostris III). Statues de Sésostris III et Amenemhat III dans le Fayoum et à Thèbes, et – usurpées – à Tanis. Tombeaux princiers rupestres (Béni Hassan, El Berchèh, Meïr, Qaou el-Kébir).	▮ Amenemhet I, Sesostris I, Amenemhet II, Sesostris II en III, Amenemhet III en IV, Hawara. Piramiden bij el-Lisht, Dahsjoer, El-Lahun, Hawara. Beeld van Sesostris I uit el-Lisht. Tempels in Heliopolis, el-Faiyum, Thebe (Tempel van Amon, Witte Kapel van Sesostris I), Abydos (cenotaaf van Sesostris III). Beelden van Sesostris III en Amenemhat III uit el-Faiyum, Thebe en, geroofd, uit Tanis. Vorstelijke rotsgraven (Beni Hasan, El Bersha, Meir, Qaw el-Qebir).

Dynasty XII-XIII				
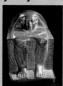	▌ Private statuary from tombs and from Abydos (creation of the cube statue). Wooden coffins and Canopic jars; jewelry from tombs at Dahshur and El- Lahun.	▌ Private Statuen aus den Gräbern und aus Abydos (Kreation der Würfelstatue). Holzsarkophage und Kanopenvasen; Schmuckausstattungen von Dahschur und El-Lahun.	▌ Statuaire privée dans les tombes et en Abydos (invention de la statue-cube). Sarcophages-cercueils en bois, vases canopes ; mobiliers funéraires de bijoux à Dahchour et El-Lahoun.	▌ Privé-beeldhouwkunst uit de graftomben en Abydos (vervaardiging van het blokbeeld). Houten sarcofagen en canopen; grafgiften van juwelen uit Dahshur en El-Lahun.

Dynasty XIV-XVII				
	▌ Occupation of Northern Egypt by the Hyksos, with capital at Avaris; Thebes remains independent.	▌ Besetzung Nord Ägyptens durch die Hyksos mit Avaris als Hauptstadt; Theben bleibt unabhängig.	▌ Occupation de l'Égypte septentrionale par les Hyksos, capitale Avaris. Thèbes garde son indépendance.	▌ Bezetting van Noord-Egypte door de Hyksos met als hoofdstad Avaris; Thebe blijft onafhankelijk.

NEW KINGDOM (1550-1069 BCE)

Dynasty XVIII				
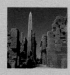	▌ Ahmose, Amenhotep I, Thutmose I and II, Hatshepsut, Thutmose III, Amenhotep II, Thutmose IV, Amenhotep III, Amenhotep IV-Akhenaton, Tutankhamun, Ay, Horemheb.	▌ Ahmose, Amenophis I, Thutmosis I und II, Hatschepsut, Thutmosis III, Amenophis II, Thutmosis IV, Amenophis III, Amenophis IV-Echnaton, Tutanchamun, Ay, Haremhab.	▌ Ahmés, Aménophis (Amenhotep) Ier, Thoutmosis I et II, Hatchepsout, Thoutmosis III, Aménophis (Amenhotep) II, Thoutmosis IV, Aménophis (Amenhotep) III, Aménophis (Amenhotep) IV-Akhenaton, Toutankhamon, Aÿ, Horemheb.	▌ Ahmose, Amenhotep I, Thoetmosis I en II, Hatsjepsoet, Thoetmosis III, Amenhotep II, Thoetmosis IV, Amenhotep III, Amenhotep IV/Akhenaton, Toetankhamon, Ay(Eje), Horemheb.

Dynasty XIX

▌ Rameses I, Seti I, Rameses II, Merneptah.

▌ Ramses I, Seti I, Ramses II, Merenptah.

▌ Ramsès Ier, Séthi Ier, Ramsès II, Mérenptah.

▌ Ramses I, Seti I, Ramses II, Merenptah.

Dynasty XX

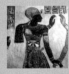

▌ Rameses III, Rameses IV-XI.Thebes capital of the 18th dynasty, then the Ramessides prefer Pi-Ramesse in the eastern Delta. Development of the national sanctuary of Karnak and the temple of Luxor. Royal tombs in the Valley of the Kings, mortuary temples on the fringes of the desert: Hatshepsut at Deir el-Bahari, Ramesseum and Medinet-Habu. Development of the Theban private necropolises and of painted decoration. Statues of private individuals in the temples.

▌ Ramses III, Ramses IV-XI. Theben Hauptstadt der XVIII Dynastie, dann bevorzugen die Ramessiden das Pi-Ramesse im östlichen Delta. Bau des nationalen Schreins in Karnak und Bau des Luxor-Tempels. Königsgräber im Tal der Könige, Totentempel am Rand der Wüste: Hatschepsut in Deir el-Bahari, Ramesseum und Medinet Habu. Entwicklung der privaten Nekropolen von Theben und der Dekorationsmalerei. Private Statuen in den Tempeln.

▌ Ramsès III, Ramsès IV-XI. Thèbes, capitale de la XVIIIe dynastie ; puis les Ramessides privilégient Pi-Ramsès, dans le Delta oriental. Développement du sanctuaire national de Karnak et du temple de Louxor. Hypogées royaux dans la Vallée des Rois ; temples funéraires en bordure du désert : Hatchepsout à Deir el-Bahari ; Ramsès II au Ramesseum, Ramsès III à Médinet-Habou. Développement des nécropoles privées à Thèbes et de la décoration picturale. Statues de particuliers dans les temples.

▌ Ramses III, Ramses IV-XI. Thebe hoofdstad van de 18e dynastie, daarna privilegiëren de Ramessiden Pi-Ramses in de oostelijke Nijldelta. Bouw van het nationale heiligdom van Karnak en de tempel van Luxor. Koningsgraven in de Vallei der Koningen, graftempels aan de rand van de woestijn: Hatsjepsoet in Deir el-Bahri, Ramesseum en Madinat-Habu. Ontwikkeling van particuliere grafcomplexen in Thebe en decoratieve schilderkunst. Privébeelden in de tempels.

THIRD INTERMEDIATE PERIOD AND LATE PERIOD (1069-332 BCE)

Dynasty XXI-XXV

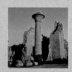

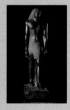

▌ Thebes remains the main religious center, Tanis is the official capital of the 21st dynasty.
The 25th dynasty is formed by rulers from Nubia (Kush, with its capital at Napata), then defeated by invaders from Assyria. Royal burials inside the temple precincts. Royal grave goods from Tanis. Enlargement of Karnak. Bronze and stone statuary, with archaizing tendencies. "Realistic" style in the statuary of the Nubian period (Taharqa).

▌ Theben bleibt das religiöse Zentrum, Tanis ist die offizielle Hauptstadt der XXI Dynastie.
Die XXV Dynastie besteht aus den Herschern, die aus Nubien stammen (Kusch, mit Napata als Hauptstadt), dann wurden diese von den assyrischen Eindringlinge besiegt. Königsbegräbnisse innerhalb des Tempelgeländes. Königsausstattung aus Tanis. Erweiterung von Karnak. Bildhauerkunst in Bronze und in Stein, mit archaischen Tendenzen. "Realistischer"Stil in der Bildhauerkunst der nubischen Epoche (Taharqa).

▌ Thèbes reste le centre religieux principal ; Tanis est la capitale officielle de la XXIᵉ dynastie.
La XXVᵉ dynastie («kouchite» ou «nubienne») est constituée de pharaons noirs venus de Nubie (pays de Kouch, capitale Napata), finalement battus par les envahisseurs assyriens. Sépultures royales dans les enceintes des sanctuaires. Mobiliers funéraires royaux de Tanis. Agrandissements de Karnak. Statuaire en bronze et en pierre, avec des tendances archaïsantes. Style «réaliste» de la statuaire d'époque nubienne (Taharqa).

▌ Thebe blijft het belangrijkste religieuze centrum, Tanis is de officiële hoofdstad van de 21e dynastie.
De 25e dynastie, bestaande uit Nubische heersers (Kush, hoofdstad Napata), worden verslagen door Assyrische indringers. Koninklijke graven binnen de tempelmuren. Koninklijke grafgiften uit Tanis. Uitbreiding van Karnak. Beeldhouwkunst in brons en steen, met archaïserende richtingen. 'Realistische' stijl in de heiligdommen van het Nubische tijdperk (Taharqa).

EGYPT

246

664-525 BCE

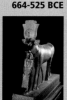
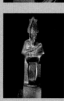

▌ 26th dynasty: Psamtik I, Apries, Amasis. Period of artistic "revival," with recovery of models of the past. Serapeum of Memphis. 27th-28th dynasty (525-399 BCE): The Persian king Cambyses II conquers Egypt and founds the 27th dynasty. Temple of Amon in the oasis of Kharga.

▌ XXVI Dynastie (664-525 a.C.), Saïtica: Psammetich I, Apries, Amasis. Epoche der künstlerischen "Wiedergeburt", mit Wiederverwertung von vergangenen Modellen. Serapeum von Menphis. XXVII-XXVIII Dynastie (525-399 v.Chr.). Kambyses der Perser erobert Ägypten und gründet die XVII Dynastie. Amun-Tempel in den Kharga-Oasen.

▌ XXVIᵉ dynastie «saïte» (664-525 av. J.-C.). Psammétique (Psamtek) Iᵉʳ, Apriès (Ouahibrê), Amasis (Ahmosis). Époque de «renaissance» artistique, avec la reprise des modèles du passé. Serapeum de Memphis. XXVIIᵉ-XXVIIIᵉ dynastie (525-399 av. J.-C.). Le Perse Cambyse conquiert l'Égypte et fonde la XXVIIe dynastie, dite «perse» (525-504 av. J.-C.). Temple d'Amon dans l'oasis de Kharga (il sera visité par Alexandre le Grand).

▌ 26e dynastie (664-525 v.Chr.), hoofdstad Saïs: Psamtik I, Apries, Amasis. Tijdperk van de artistieke 'wedergeboorte', eerherstel van modellen uit het verleden. Serapeum van Memphis. 27e-28e dynastie (525-399 v.Chr.) De Perzische koning Cambyses verovert Egypte en sticht de 27e dynastie. Tempel van Amon in de oase van Kharga.

399-343 BCE

▌ 29th -30th dynasty. Constructions at Karnak, Saqqarah and the temple of Isis on Philae.

▌ XXIX-XXX Dynastie. Bauten in Karnak, in Sakkara, in Philae im Isis-Tempel.

▌ XXIXᵉ-XXXᵉ dynastie. Constructions à Karnak, à Sakkarah, à Philae dans le temple d'Isis.

▌ 29e-30e dynastie. Bouwwerken in Karnak, Saqqara, in Philae de tempel van Isis.

334-332 BCE

▌ Second Persian conquest. Alexander the Great conquers Egypt.

▌ Zweite persische Eroberung. Alexander der Große erobert Ägypten.

▌ Deuxième conquête et occupation perses. Alexandre, vainqueur des Achéménides, s'empare de l'Égypte (332 av. J.-C.).

▌ Tweede Perzische Oorlog. Alexander de Grote verovert Egypte.

PTOLEMAIC PERIOD (332-30 BCE)

332-305 BCE

■ Macedonian dynasty: Alexander the Great, Philip Arrideus, Alexander IV.

■ Dynastie der Makedonier: Alexander der Große, Philipp Arrhidaios, Alexander der IV.

■ Rois macédoniens: Alexandre le Grand, Philippe Arrhidée, Alexandre IV.

■ Macedonische dynastie: Alexander de Grote, Philippus III (Arrhidaeus), Alexander IV.

305-30 BCE

■ Ptolemaic dynasty: Ptolemy I Soter officially ascends the throne as legitimate pharaoh. Alexandria, a new city founded by Alexander the Great, becomes capital and the center of Greek bureaucracy and culture.
Construction of the great Ptolemaic temples: Edfu, Esna, Dendera.
48: Julius Caesar lands in Egypt to defend Cleopatra VII.
30: Cleopatra VII kills herself after the defeat of Mark Antony at the battle of Actium. End of Egypt's independence.

■ Dynastie der Ptolemäer: Ptolemaios I Soter nimmt offiziell den Thron als rechtskräftigter Pharao an.
Alexandria, neue von Alexander dem Großen gegründete Stadt, wird die Haupstadt, das neue Zentrum der Bürokratie und der griechischen Kultur.
Bau von großen ptolomäer Tempeln: Edfo, Esna, Dendera.
48: Cäsar trifft in Ägypten ein, um Kleopatra VII zu verteidigen.
30: Kleopatra VII nimmt sich das Leben nach der Niederlage von Antonius in der Schlacht bei Actium. Ende der Unabhängigkeit von Ägypten.

■ Dynastie ptolémaïque (ou «lagide») : Ptolémée Ier Sôter monte officiellement sur le trône d'Égypte comme pharaon légitime.
Alexandrie, nouvelle cité fondée par Alexandre, devient capitale de l'Égypte, mais surtout le centre de la culture – et de la bureaucratie – grecques. Construction des grands temples ptolémaïques d'Edfou, Esna et Dendéra.
48 : César débarque en Égypte pour secourir la reine Cléopâtre VII.
30 : Cléopâtre VII se donne la mort en compagnie du général romain Marc Antoine, après la défaite d'Actium. Fin de l'indépendance de l'Égypte, qui devient une province romaine.

■ Ptolemaeën dynastie: Ptolemaeus I Soter bestijgt officieel de troon als rechtmatig koning.
Alexandrië, een nieuwe stad gesticht door Alexander de Grote, wordt hoofdstad, administratief centrum en centrum van de Griekse cultuur.
Bouw van de grote tempels der Ptolemaeën: Edfou, Esna, Dendera.
48: Caesar landt in Egypte om Cleopatra VII te verdedigen.
30: Cleopatra VII beneemt zich van het leven na de nederlaag van Marcus Antonius in de slag bij Actium. Eind van de onafhankelijkheid van Egypte.

Glossary

Amarna: name given to the period of Amenhotep IV's "monotheistic heresy" after he transferred the seat of royal power to el-Amarna (1352-1336 BCE). The art of this time has unique and unmistakable characteristics that distinguish it from anything else produced in Egyptian history.

Amduat: "That Which Is in the Afterworld." The *Amduat*, a book frequently painted on the walls of the tombs of the Valley of the Kings, tells the story of the sun god's journey through the underworld.

Ankh: Hieroglyphic character for "life," represented as a cross surmounted by a loop. It is often shown in the hand of a deity, who holds it close to the face of the ruler.

Anubis: zoomorphic god associated with death and the afterlife represented in canine form, perhaps that of a black jackal, or as a man with the head of a jackal. His function is to preside over the rituals of mummification.

Aton: deity representing the physical aspect of the sun, and most frequently described as the Solar Disk. During the period of Amenhotep IV/Akhenaton's "monotheistic heresy" he became the only god whose worship was permitted.

Ba: one of the four parts of which the Egyptians believed the human soul was made, in addition to the physical body. It is an incorporeal part that can be compared with the personality.

Book of the Dead: one of the funerary texts, like its predecessors the Pyramid Texts and the *Amduat*. It came into ever wider use, especially by private individuals, from the Second Intermediate Period onward. It was usually written on papyri that were placed in the tomb as an integral and fundamental part of the grave goods.

Faïence: material used to make objects and jewelry. Egyptian faïence is a glazed vitreous paste with a typical turquoise coloring. Copper salts give the paste its hue, which can also assume tones closer to blue or green.

Hathor: female deity of an extremely complex character, believed to give life in her role as goddess of the sky. She is represented in the form of a cow, or a woman with the ears and horns of a cow. She is a truly "universal" goddess, venerated with many different attributes and often assimilated to Nut and Isis, who wear a headdress with cow's horns.

Horus: solar deity associated with the falcon. The son of Osiris and Isis, he succeeded his father on the throne and was the bearer of law and order. In fact he fought against the chaos represented by the god Set. For this reason the ruler was identified with this deity.

Hypostyle hall: fundamental part of the architectural scheme of the Egyptian temple. It consists of a room filled with columns of two different heights, allowing light to enter through the skylights that are formed in the ceiling.

Isis: goddess of anthropomorphic form, sister and wife of Osiris and mother of the god Horus, heir to the royal throne. A deity linked to the world of magic, femininity and maternity.

Ka: one of the four parts of which the human soul is made up. It is an incorporeal part comparable to the life force. Like the *ba*, it survives in the tomb after death and is the recipient of offerings of food.

Kheper beetle: zoomorphic deity associated with creation and transformation.

Mammisi: this term was used to designate small shrines or "birth houses" devoted to the cults linked to the birth of a deity or the sovereign. Such buildings became common between the Late and the Roman Periods. The most famous are the *mammisi* of Edfu, Philae and Dendera.

Mastaba: in Arabic the word means the masonry bench built on the outside of houses. By extension the term is also used for the private tombs of the Old Kingdom, whose form, a parallelepiped tapering toward the top, is reminiscent of the bench. In the period preceding the pyramids mastaba tombs were also used for the burial of pharaohs, a custom maintained by private individuals throughout the Middle Kingdom.

Mut: vulture goddess and companion of Amon generically linked to maternity and to the figure of the divine mother of the ruler, protectress of sovereignty.

Nome: term used from the Ptolemaic period onward for the forty-two provinces into which Egypt was subdivided. In temple inscriptions and statuary each nome was represented by a personification in human form that bore on its head the attributes and symbols of the province.

Osiris: fundamental deity of the Egyptian pantheon. According to the cosmogony of Heliopolis, he is the son of Geb and Nut (i.e. the Earth and the Sky) and husband of Isis. The myth of which he is the protagonist is the foundation on which the concept of pharaonic sovereignty rests. Osiris is a complex figure that performs a multitude of functions. As a god who dies in order to be reborn to a new life and continue to reign in the other world, he is assimilated to the forces of the hereafter, but also to those of rebirth. He represents, in addition, time in the sense of the life cycle and, by extension, is associated with the floods of the Nile whose cyclic nature brings life to the soil. According to the Egyptian myth he was killed by his brother Set so that he could rule in his stead, in certain versions dismembering and dispersing his body.

Papyrus column: architectural element of the Egyptian temple. In fact architecture in Egypt drew its inspiration from the plant world, and so columns were given the form of bundles of stylized papyrus stalks. The capital could be a closed or open bunch of leaves, while the shaft was often grooved to represent the stalks.

Psychostasy: a ceremony depicted in the *Book of the Dead* and usually known as the weighing of the soul or the heart. The scene represents the heavenly court's judgment of the deceased: scales are used to weigh the deceased's heart on one pan and an image of the goddess Ma'at on the other, personification of justice and thus of universal order. The beam should be perfectly horizontal, signifying that the deceased has always lived in accordance with universal order.

Ptah: god of manual work and protector of craftsmen. His tradition is linked to the cosmogony of Memphis.

Pylon: the word is of Greek origin and indicates an architectural element of the Egyptian temple that may stand alone in smaller buildings but is present in larger numbers in the more important temple complexes (like Luxor and Karnak). The term refers to a monumental gateway formed by two towers flanking the entrance; it reproduces the hieroglyphic character for "horizon."

Thoth: male deity whose symbolic animals are the ibis and the baboon. The god of mathematics, science and writing, he is the protector of the sciences and of scribes; he is also closely associated with the moon.

Udjat: the magic eye of Horus, depicted as a human eye with the teardrop marking found below the falcon's eye. According to myth Horus lost his eye in the fight with Set. Broken into six pieces, it was made whole again by the magic of the god Thoth and so its symbol was used as an amulet of health and protection.

Uraeus: diadem in the form of a cobra worn by the ruler of Egypt, utilized in iconography as a clear symbol of sovereignty; it is identified with the cobra goddess Wadjet of Lower Egypt.

Ushabti: the translation of this Egyptian term is "follower" or "answerer," and it is used to refer to the small figurines placed inside tombs as part of the grave goods. These had the function of carrying out the manual labor required of the deceased in the afterlife, leaving him or her free from any constraints or duties.

Glossar

Amarnisch: Begriff aus der Zeit der "monotheisti-schen Häresie" von Amenhotep IV, der den Sitz der königlichen Macht nach Tell el-Amarna (1352-1336 v.Chr.) brachte. Die Kunst dieser Epoche ist beson-ders und unverwechselbar in der ganzen Kunstge-schichte Ägyptens.

Amduat: Das was sich im Jenseits befindet. Das Buch von Amduat erzählt von der Reise der Sonne im Jenseits und wird oft auf den Wänden der Grä-ber im Tal der Könige dargestellt.

Ankh: hieroglyphisches Zeichen, das "Leben" be-deutet, abgebildet als Kreuz und überragt von einer Schleife. Wird oft in der Hand einer Gottheit abge-bildet, die es dem Gesicht des Herrschers nähert.

Anubis: zoomorphe Totengottheit, dargestellt als schwarzer Hund, vielleicht ein Schakal oder auch in zusammengesetzter Form eines Mannes mit Scha-kalkopf. Seine Funktion ist der Beistand während der Einbalsamierungsrituale.

Aton: Gottheit, die den physischen Aspekt der Sonne darstellt; wird auch öfters als Sonnendiskus bezeichnet. In der Zeit der "monotheistischen Häre-sie" von Amenhotep IV/Echnaton ist er die einzigste Gottheit, die im Kult erlaubt war.

Ba: einer der vier Teilen, abgesehn vom Körper, wor-aus ein Mensch laut ägyptische Visionen besteht. Es stellt einen nicht-körperlichen Teil dar, den man mit der Persönlichkeit verbinden kann.

Fayence: benütztes Material für Kunstgegenstän-de und Schmuck; es handelt sich hierbei um eine Glasmasse, lackiert oder verglast mit der typischen türkisen Farbe. Kupfersalze geben der Masse die Farbe, die sich auch an blaue oder grüne Farbtöne annähert.

Gau: Begriff entstanden während der Ptolemäer-zeit, der die zweiundvierzig Provinzen, in die Ägyp-ten geteilt war, bezeichnet. In den Tempelinschriften und in der Bildhauerkunst wurde jeder Gau durch eine vermenschlichte Form repräsentiert, die auf dem Kopf die Austattung und die Symbole der Pro-vinz trug.

Hathor-hathorisch: ziemlich komplexe weibliche Gottheit, sie kann Leben schenken, da sie eine Him-melgöttin ist. Dargestellt wird sie in Form einer Kuh oder als Frau mit Rinderohren und Hörnern. In Wirk-lichkeit ist sie eine "Universale" Göttin, die wegen ihren diversen Eingeschaften angebetet wird. Sie

wird oft in Verbindung mit Nut und Isis gebracht, die eine Kopfbedeckung mit Kuhhörnern tragen.

Horus: Sonnengottheit wird in Verbindung mit dem Falken gebracht. Sohn von Osiris und Isis, erbt den Thron von seinem Vater und bringt Recht und Ord-nung. Er bekämpft nämlich das Chaos, dargestellt durch den Gott Seth. Aus diesem Grund wird der amtierende Herrscher mit dieser Gottheit identifi-ziert.

Hypostyl: wichtiger Raum der ägyptischen Tempel-architektur, besteht aus einem Saal mit Säulen zwei verschieder Größen, die Licht durch die Oberlichter durchlassen, die sich an der Decke befinden.

Isis: weibliche und antropomorphe Gottheit, Schwester und Braut des Osiris, Mutter des Gottes Horus und Erbin der Königlichkeit. Sie ist eine Gott-heit verbunden mit der Welt der Magie, der Weib-lichkeit und der Mutterschaft.

Ka: einer der vier Teile, woraus ein Mensch besteht. Er repräsentiert einen nicht menschlichen Teil assi-milierbar mit der Lebenskraft. So wie *Ba* überlebt er nach dem Tod im Grab und ist der Empfänger aller Speisegaben.

Mammisi: mit diesem Begriff werden kleine Ka-pellen bezeichnet, die den Kult der Geburt einer Gottheit oder des Herrschers folgen. Solche Bauten haben sich am Anfang der Spätzeit bis zu der Rö-merzeit verbreitet. Die bekanntesten Mammisi sind von Edfu, Philae und Dendera.

Mastaba: der arabische Begriff bezeichnet die vor den Häusern gebaute Steinbank. Durch eine Be-griffswandlung steht dieser auch für private Grä-ber des Alten Reiches. Diese flachen rechteckigen Pyramidenstumpfe erinnern durch ihre Form an Steinbänke. Vor der Pyramidenzeit wurden auch die Gräber der Herrscher in Mastaba-Form gebaut. Im ganzen Mittleren Reich wurden sie von Privaten genutzt

Mut: Geiergöttin, Freundin von Amun, meistens verbunden mit der Mutterschaft und mit der Figur der Mutter vom Herrscher, sowie Beschützerin der Königlichkeit.

Osiris-osirisch: wichtigste Gottheit des ägyp-tischen Pantheons und laut der Kosmogonie von Heliopolis ist er Sohn von Geb und Nut (auch die Erde und der Himmel) und Bräutigam von Isis. Der um ihn herum entwickelte Mythos basiert auf die

Königlichkeit des Pharaos. Osiris ist eine komplexe Figur, die diverse Tätigkeiten ausführt. Er ist eine Gottheit die stirbt, um dann wieder neu zum Leben zu erwachen und herrscht im Jenseits. Somit wird er mit den Kräften des Jenseits und der Wiedergeburt assimiliert. Er repräsentiert auch die Zeit, zu verstehen als Lebenszyklus, was wiederum mit den Überschwemmungen des Nils assimiliert werden kann. Diese schenken der Erde regelmäßig neues Leben. Laut den ägyptischen Erzählungen wurde er von seinem Bruder Seth getötet, um seine Stelle als Herrscher einzunehmen. Laut mancher Sagen wurde der Körper von Osiris zerstückelt und verteilt.

Papayrussäulen: architektonisches Element des ägyptischen Tempels. Die ägyptische Architektur lässt sich durch die Vegetation inspirieren und die Säulen werden deswegen in Form von stilisierten Papyrusbündeln dargestellt. Das Kapitell kann man als geschlossene oder geöffnete Laubwerke betrachten, während der Stamm mit Auskehlungen durchzogen ist, um die Stile nachzubilden.

Psychostasie: auf dem "Totenbuch" abgebildete Zeremonie und manchmal auch bekannt unter Wiegung der Seele oder des Herzens. Die Szene repräsentiert das Urteil des Jenseitsgerichtes über den Toten: eine Waage wiegt auf Tellern das Herz des Toten, auf einer Seite wird die Göttin Maat dargestellt und auf der anderen die Personifizierung der Gerechtigkeit, zugleich die der universellen Ordnung. Wenn die Arme der Waage exakt horizontal sind heisst es, dass der Tote immer nach der universellen Ordnung gelebt hat.

Ptah: männliche Gottheit der Handarbeit und Beschützer der Handwerker. Seine Tradition ist mit der Kosmogonie von Memphis verbunden.

Pylon: ein griechischer Begriff, welches ein architektonisches Element der ägyptischen Tempel bezeichnet. Dieser kann einzeln in kleinen Gebäuden auftreten, aber auch mehrfach in den wichtigsten Tempeln (wie Luxor und Karnak). Mit diesem Begriff bezeichnet man das monumentale Portal, das aus zwei Türmen neben dem Eingang besteht; es bildet das hieroglyhische Zeichen des Horizonts nach.

Skarabäus *Chepre*: zoomorphe Gottheit, die mit der Kreation und Verwandlung assimiliert wird.

Thot: männliche Gottheit, die als Tiersymbol den Ibis und den Affen hat. Gott der Mathematik, der Wissenschaft und in der Schriftstellerkunst ist er die Gottheit, nach der sich die Wissentschaft und die Schreiber richten; wird auch oft mit dem Mond assimiliert.

Totenbuch: ist eine der Totenschriften, wie es in früheren Epochen die Pyramidenschriften und das Amduat-Buch waren. Sie haben sich immer weiterverbreitet, vor allem unter den Privaten, beginnend ab der zweiten Zwischenzeit; üblicherweise wurden diese auf Papyrus geschrieben und wurden den Gräbern als fester und wichtiger Bestandteil der Totenausstattung beigefügt.

Udjat: das magische Auge des Horus, dargestellt als menschliches Auge mit den unteren Wimpern eines Falkenauges. Laut dem Mythos verlor Horus sein Auge beim Kampf mit Seth und wurde durch die Magie des Gottes Thot zu einer Einheit wiederhergestellt, nachdem es in sechs Teilen gebrochen wurde. Sein Symbol repräsentiert deshalb ein Gesundheits- und Schutzamulett.

Uräusschlange: Diadem in Form einer Kobraschlange, getragen vom ägyptischen Herrscher, angewendet in der Dartstellung als königliches Symbol; es wird mit der Kobragöttin Wadjet von Unterägypten identifiziert.

Uschebtis: die Übersetzung dieses ägyptischen Begriffes ist "derjenige der antwortet" und bezeichnet kleine Statuen in antropomorpher Form, die den Gräbern als Element der Totenausstattung beigesetzt wurden. Sie hatten die Funktion, die verlangten Arbeiten des Toten im Jenseits, stellvertretend, zu erledigen und zugleich wurde dieser von Plichten und Zwang befreit.

Glossaire

Amarnien : qualificatif appliqué à l'art de la période de l'« hérésie monothéiste » du pharaon Aménophis (Amenhotep) IV qui transféra le siège du pouvoir royal dans une ville nouvelle, fondée sur le site de l'actuel Tell el-Amarna. L'art de cette époque a des caractéristiques très particulières qui n'appartiennent qu'à lui dans toute l'histoire de l'art égyptien.

Amdouat : littéralement, « ce-qui-est-dans-le-monde-d'en-bas ». Les scènes successives et les textes du *Livre de l'Amdouat*, fréquemment représentés dans les fresques des tombeaux pharaoniques, racontent le voyage de Rê – le dieu Soleil – dans sa traversée nocturne du monde souterrain.

Ankh : signe-symbole hiéroglyphique qui signifie « vie » et qui est figuré par une croix surmontée d'un œilleton. Il est souvent représenté dans la main d'une divinité qui l'approche du visage du Pharaon.

Anubis : divinité funéraire représentée sous la forme d'une sorte de chacal noir, ou sous la forme composite d'un homme à tête de chacal. Sa fonction première est de présider aux rites de l'embaumement.

Aton : divinité qui représente l'aspect visible du soleil, le plus souvent évoquée comme le Disque solaire. Dans la période de l'« hérésie monothéiste » d'Aménophis IV-Akhenaton, Aton était la seule divinité dont le culte était officiellement autorisé.

Ba : une des quatre parties qui composent un être humain, selon la conception égyptienne. Elle représente une composante immatérielle que l'on pourrait rapprocher – avec prudence – de la personnalité d'un individu.

Chaouabti : ce mot égyptien désigne – jusqu'à la xxi⁰ dynastie – une statuette placée dans la sépulture, en plusieurs exemplaires, comme élément du mobilier funéraire. Voir *oushebti*.

Colonne papyriforme : élément architectural du temple égyptien. En Égypte, l'architecture tire en effet une partie de son inspiration du monde végétal, de sorte que les colonnes prennent la forme stylisée de faisceaux de papyrus. Le chapiteau est alors rendu comme un bouquet de feuilles, tandis que le fût est sillonné de cannelures qui évoquent les tiges de la plante.

Faïence (égyptienne) : matériau utilisé pour élaborer des objets, des amulettes et des bijoux. Il s'agit d'une pâte de verre siliceuse, émaillée ou vitrifiée dans la masse, d'une couleur turquoise typique. Des sels de cuivre confèrent cette couleur à la pâte, avec des variations chromatiques allant du bleu au vert.

Hathor : divinité féminine très complexe, capable de donner la vie en tant que déesse céleste, mais aussi la mort lorsqu'elle est en colère contre les hommes. Elle est figurée sous la forme d'une vache à longues cornes, ou représentée comme une femme dotée d'oreilles et de cornes bovines. Les chapiteaux de colonne représentant ce type de motif sont dits « hathoriques ». Il s'agit vraiment d'une déesse « universelle », vénérée dans ses multiples attributions et souvent assimilée à Isis et à Nout.

Horus : divinité solaire dont l'animal sacré est le faucon. Fils d'Osiris ressuscité et d'Isis, héritier de la royauté de son père, il est porteur de la Loi et de l'Ordre. Il combat à ce titre le chaos incarné par les menées maléfiques de son oncle Seth. Aussi le pharaon en charge est-il souvent identifié à cette divinité.

Isis : sœur et épouse d'Osiris, mère d'Horus, Isis est liée à la fois au monde de la féminité, de la maternité et des pratiques magiques. Elle a ressuscité son époux Osiris, pourtant coupé en morceaux par leur frère commun Seth.

Ka : une des quatre parties qui constituent l'être humain. Le *ka* représente un élément immatériel, assimilable à la force vitale. À l'instar du *ba*, il survit dans le tombeau après la mort et reçoit à ce titre des offrandes de nourriture.

Khépri : divinité zoomorphe (*khéper* signifie « scarabée ») associée à la création et à la transformation. On la représente parfois comme un être hybride, avec un corps d'homme dont la tête est remplacée par un scarabée.

Livre des Morts : il s'agit d'un recueil de textes funéraires, comparable aux *Textes des Pyramides* et au *Livre de l'Amdouat* des périodes antérieures. Il est de plus en plus répandu à partir de la deuxième période intermédiaire, en particulier dans les sépultures de particuliers.

Mammisi : ce terme désigne une petite chapelle pour les cultes liés à la naissance d'une divinité ou du pharaon. Ces édifices se multiplient à partir de la Basse Époque et pendant la période romaine. Les plus connus sont ceux d'Edfou, de Philae et de Dendéra.

Mastaba : ce mot désigne, en arabe, la banquette

maçonnée construite devant une maison traditionnelle. Par extension, le terme est employé en archéologie pour désigner la partie aérienne des tombeaux privés de l'Ancien Empire, en raison même de leur forme parallélépipédique qui rappelle celle d'une banquette. Avant l'époque des pyramides, les sépultures des souverains étaient aussi des tombeaux à *mastaba*.

Mout : déesse parèdre d'Amon, liée à la maternité et considérée comme la Mère divine du pharaon, protectrice de la royauté. Son animal sacré est le vautour femelle.

Nome : terme utilisé à partir de l'époque ptolémaïque et désignant l'une des quarante-deux divisions administratives du territoire égyptien. Dans les inscriptions des temples et dans la statuaire, chaque nome était représenté par un personnage totémique, portant sur la tête les attributs et/ou les symboles du territoire correspondant.

Osiris : divinité fondamentale du panthéon égyptien selon la cosmogonie d'Héliopolis, il est fils de Geb (le dieu Terre) et de Nout (la déesse Ciel), frère et mari d'Isis. Le mythe dont il est le héros est à la source même de la royauté pharaonique. Osiris est une figure complexe, dotée de multiples fonctions. Dieu mort puis ressuscité pour connaître une nouvelle vie et régner dans l'outre-tombe, il est lié statutairement au monde des morts, mais aussi à la renaissance de l'âme. Osiris représente en outre le Temps, entendu comme le cycle de la vie : à ce titre, il est associé aux crues du Nil qui apportent cycliquement la vie et le renouveau à l'Égypte. Selon le mythe égyptien, son frère Seth, désireux de monter sur le trône à sa place, le tue et le découpe en morceaux. Isis, la sœur-épouse du dieu assassiné et démembré, réussit à retrouver et rassembler les morceaux de son époux qu'elle ressuscite magiquement et de qui elle conçoit alors le dieu Horus.

Oushebti : ce mot égyptien signifie « répondant » et désigne – à partir de la XXIe dynastie – une statuette placée dans la sépulture, en plusieurs exemplaires, comme élément du mobilier funéraire. Les *oushebtis* sont chargés d'accomplir à la place du défunt tous les travaux qu'on pourrait lui demander dans l'au-delà.

Oudjat : c'est l'œil magique du dieu Horus, dont la représentation mélange des éléments de l'œil humain et de celui du faucon, animal sacré du dieu. Selon le mythe, le fils d'Osiris et d'Isis perd son œil lors du combat contre son oncle Seth. Brisé en six morceaux, l'œil est rendu à son intégrité par la magie du dieu Thot. L'amulette correspondante est un gage de santé et de protection.

Psychostasie : mot transcrit du grec psychotasia et désignant le jugement de l'âme d'un mort devant le tribunal du Monde d'En-Bas. Souvent illustrée dans le *Livre des Morts*, la scène représente la pesée du cœur du défunt, posé sur le plateau d'une balance ; l'autre plateau est occupé par une plume qui symbole Maât, la Justice divine. C'est Anubis qui procède à cette pesée, en présence d'Osiris et d'un aréopage divin. Le fléau de la balance reste en équilibre si le défunt a vécu en conformité avec l'Ordre universel. Sinon, le cœur est jeté en pâture au monstre Amémet. C'est le dieu Thot qui note le jugement.

Ptah : dieu protecteur du travail manuel et des artisans. Sa tradition rituelle est liée à la cosmogonie de Memphis.

Pylône : ce mot d'origine grecque (« porte ») désigne un élément architectural qui se dresse à l'entrée d'un temple. En fonction de l'ampleur du complexe cultuel, on peut en rencontrer un ou plusieurs (comme à Karnak ou à Louxor). Il s'agit en fait d'un portail monumental formé de deux grosses tours encadrant la porte d'entrée. La silhouette de l'ensemble reproduit le signe hiéroglyphique pour « horizon ».

Salle hypostyle : espace couvert, essentiel dans le schéma architectural du temple égyptien. Les colonnes de la salle, disposées en travées selon deux hauteurs différentes au centre et sur les côtés, permettent à la lumière extérieure de pénétrer par les lucarnes des côtés.

Thot : dieu dont les animaux symboles sont l'ibis et le babouin. Inventeur de l'écriture, dieu de la science et de la mathématique, il est le protecteur des savants et des scribes. Il est en outre associé à la Lune.

Uraeus : diadème porté par les souverains d'Égypte, en forme de cobra dont la tête se dresse au-dessus du front du souverain. Symbole de royauté dans l'iconographie, il représente la déesse cobra Ouadjet.

Glossarium

Amarna: periode van de 'monotheïstische erfenis' van Amenhotep IV die de zetel van de koninklijke macht overdroeg aan Tell el-Amarna (1352-1336 v.Chr.). In de hele geschiedenis van de Egyptische kunst bezit de unieke Amarna-stijl de meest onvervreemdbare kenmerken.

Amdoeat: over datgene wat in de onderwereld is. In de teksten uit het Amdoeat-boek, die vaak worden aangetroffen op muren van de koningsgraven in de Vallei der Koningen, wordt verhaald over de reis van de Zon door de onderwereld.

Ankh: een hiëroglief dat 'leven' betekent, weergegeven als een kruis met een lus aan de bovenzijde. Het teken wordt vaak afgebeeld in handen van een godheid die het bij het gezicht van de vorst brengt.

Anubis: zoömorfe dodengod, uitgebeeld als een zwarte hondachtige, misschien een jakhals, ook in samengestelde vorm als een man met jakhalzenkop. Hij leidde de riten van het balsemen.

Aton: godheid die het fysieke aspect van de zon symboliseert. Hij wordt ook vaak omschreven als de Zonneschijf. In de periode van de 'monotheïstische erfenis' van Amenhotep IV werd Aton de enige godheid waaraan een cultus was gewijd.

Ba: een van de vier delen, buiten het fysieke lichaam, waaruit volgens Egyptische zienswijze de mens bestaat. Ba vertegenwoordigt een onstoffelijk deel die met de persoonlijkheid kan worden geassocieerd.

Dodenboek: een van de grafteksten zoals in voorafgaande tijden de piramideteksten en het boek van Amduat. Vooral tussen particulieren werd het Dodenboek vanaf de Tweede Tussenperiode steeds meer verspreid. Het werd meestal op papyrusrollen geschreven en als noodzakelijk en belangrijk deel van de grafgiften in het graf gelegd.

Faience: materiaal gebruikt in snuisterijen en juwelierskunst. Egyptische faience bestaat uit een mengsel met een glasachtige structuur, in de kenmerkende kleur van het turkoois. Kopersilicaten geven kleur aan de pasta, die ook een meer blauwe of groene kleur kan hebben.

Hathor-hathorisch: uiterst gecompliceerde vrouwelijke godheid, die als godin van de hemel leven kan schenken. Ze wordt weergegeven als een koe of als vrouw met runderoren en -hoorns. Ze is echt een 'universele' godin die met vele attributen wordt geëerd. Ze wordt vaak vereenzelvigd met de godinnen Nut en Isis die een hoofdtooi met koehoorns dragen.

Horus: zonnegod, geassocieerd met de valk. Zoon van Osiris en Isis, erfgenaam van de troon en brenger van wetten en orde. Hij strijdt in feite tegen de chaos, vertegenwoordigd door de god Seth en daarom wordt de regerend vorst geïdentificeerd met deze godheid.

Hypostyl: grondvorm in het architectonisch plan uit de Egyptische tijd, bestaande uit een zaal met zuilen van verschillende hoogte die het dak dragen waar door dakramen licht kan binnenvallen.

Isis: antropomorfe godin, zuster en gemalin van Osiris, moeder van de god Horus, erfgename van het koningschap. Ze is als godin verbonden met de wereld van de magie, de vrouwelijkheid en het moederschap.

Ka: een van de vier delen waaruit de mens bestaat. Het representeert een onstoffelijk deel dat gelijk staat met levenskracht. Evenals de *ba* overleeft de *ka* na de dood in de graftombe en ontvangt voedseloffers.

Mammisi: met deze term worden kleine kapellen aangeduid die gewijd waren aan de cultus van de geboorte van een godheid of de koning. Deze gebouwen waren wijdverspreid vanaf de Late Tijd tot aan de Romeinse periode. De beroemdste zijn de mammisi van Edfu, Philae en Dendera.

Mastaba: een Arabische term die duidt op een bank van metselwerk die aan de buitenkant van de huizen is gebouwd. In bredere zin duidt de term ook op privégraven van het Oude Rijk, in de vorm van een omhoog gerichte, taps toelopend parallellepipidum, die doet denken aan een bank. In de tijd voorafgaande aan de piramiden werden de mastaba's ook gebruikt voor het begraven van koningen. Dit particuliere gebruik werd tijdens het gehele Midden Rijk voortgezet.

Moet: giergodin, echtgenote van Amon en in het algemeen verbonden met het moederschap. Ze was

de moeder van de koning en beschermster van het koningschap.

Nome: vanaf de Ptolemaeëntijd een gangbare term waarmee de tweeënveertig provincies worden aangeduid waarin Egypte was onderverdeeld. In tempelinscripties en in de beeldhouwkunst had iedere nome een personificatie die op zijn hoofd de attributen en symbolen van de provincie droeg.

Oesjabti: de vertaling van deze Egyptische term luidt 'hij die antwoordt'. Kleine antropomorfe beeldjes die als grafgift in de graven worden gelegd. Ze hadden de functie om als plaatsvervanger van de overledene werkzaamheden in het hiernamaals te verrichten. De overledene was op die manier volkomen vrij van dwang en verplichtingen.

Osiris-Osirische: Belangrijkste godheid van het Egyptische pantheon. Volgens de kosmogonie van Heliopolis is hij de zoon van Geb en Noet (de Aarde en de Hemel) en gemaal van Isis. Als hoofdpersoon van de Osiris-legende staat hij aan de oorsprong van het faraonische koningschap. Osiris is een gecompliceerde figuur die vele functies bekleedt. Als god van de dood die sterft om weer op te staan en blijft regeren in het dodenrijk, wordt hij verbonden aan de krachten van het hiernamaals, maar ook aan de wedergeboorte. Hij is bovendien vertegenwoordiger van de tijd als levenscyclus en wordt geassocieerd met de overstromingen van de Nijl die met hun cyclisch verloop zijn land vruchtbaar maken. Volgens de Egyptische verhalen werd hij door zijn broer Seth gedood, zodat deze in zijn plaats heerser kon worden. Volgens sommige verhalen werd zijn lichaam in stukken gesneden en daarna verspreid.

Papyrusbundelzuil: architectonisch element uit de Egyptische tempel. In Egypte vormt de plantenwereld een inspiratiebron voor de architectuur, zuilen hebben daarom de vorm van gestileerde papyrusbundels. De kapiteel kan gesloten of open bladeren hebben, terwijl de schacht vaak gecanneleerd is om papyrusstengels uit te beelden.

Psychostasia: een ceremonie in het 'Dodenboek', bekend als het wegen van de ziel of het hart. De scène is een verbeelding van het dodengericht van de overledene: op de schalen van een weegschaal wordt het hart van de overledene en de vertegenwoordiging van de godin Maat gewogen. Zij is de verpersoonlijking van het recht en dus van de hemelse orde. De arm van de weegschaal moet perfect horizontaal staan, hetgeen bewijst dat de overledene steeds in overeenstemming met de hemelse orde heeft geleefd.

Pta: mannelijke godheid van het handwerk en beschermer van de ambachtslieden. Zijn traditie is verbonden met de kosmogonie van Memphis.

Pyloon: een van oorsprong Griekse term die een architectonisch element uit de Egyptische tijd aanduidt. Eenmalig in kleine gebouwen, maar belangrijker in tempelcomplexen (zoals Luxor en Karnak) waar meerdere eenheden kunnen voorkomen. De term pyloon duidt op de monumentale poort, bestaande uit twee grote torens die de ingang flankeren, een weergave van de hiëroglief voor 'horizon'.

Scarabee *Khepri*: zoömorfe godheid, geassocieerd met de schepping en de gedaanteverandering.

Thot: mannelijke godheid waarvan het diersymbool de ibis of baviaan is. God van de wiskunde, wetenschap en het schrift. Een godheid onder wiens auspiciën de wetenschappen en de schrijvers vallen. Hij wordt bovendien direct geassocieerd met de maan.

Uraeus: diadeem in de vorm van een cobraslang, gedragen door de Egyptische koning. In de iconografie een duidelijk symbool van het koningschap en geïdentificeerd met de cobragodin Wadjet van Neder-Egypte.

Wedjat: Horus-oog, getoond als een mensenoog met daaronder het ooglid van een valk. Volgens de legende verloor Horus zijn oog in een gevecht met Seth. Het werd in zes delen gehakt en door de magie van de god Toth weer compleet gemaakt. Het symbool is daarom een amulet voor gezondheid en bescherming.

© 2011 SCALA Group S.p.A.
62, via Chiantigiana
50012 Bagno a Ripoli
Florence (Italy)

Text and picture research: Alice Cartocci

English translation: Shanti Evans
French translation: Denis-Armand Canal

Printed in China 2011

ISBN (English): 978-88-6637-089-5
ISBN (German): 978-88-6637-088-8
ISBN (Dutch): 978-88-6637-090-1

Created and distributed in cooperation with Frechmann Kolón GmbH
www.frechmann.com

Project Management: E-ducation.it S.p.A. Firenze

Picture credits
© 2011 Archivio Scala, Firenze:
© The Metropolitan Museum of Art/Art Resource / Scala; © DeAgostini Picture Library/Scala, Firenze; © Foto Scala,
Firenze/FMAE, Torino; © Foto Werner Formar Archive/Scala, Firenze; © Kimbell Art Museum, Fort Worth, Texas /Art
Resource, NY/Scala, Firenze; © Foto Scala, Firenze/BPK, Bildagentur für Kunst, Kultur und Geschichte, Berlin; © Foto
CM Dixon/HIP/Scala, Firenze; © Foto Spectrum/HIP/Scala, Firenze; © Foto Scala, Firenze – su concessione Ministero
Beni e Attività Culturali; © Foto Ann Ronan/HIP/Scala, Firenze; © White Images/Scala, Firenze.

Maps: Geoatlas